圖說中國建築史

史 建 著　張振光 攝影

國家圖書館出版品預行編目資料

圖說中國建築史 / 史建著；張振光攝影. --
　初版. -- 臺北市：揚智文化, 2003[民 92]
　　面；　公分. --（圖說中國藝術史叢書；
1）

　　ISBN　957-818-479-4（精裝）

　　1.建築－中國－歷史

922.09　　　　　　　　　　　　91024368

圖說中國藝術史叢書　1

圖說中國建築史

出　版　者／揚智文化事業股份有限公司
發　行　人／葉忠賢
總　編　輯／林新倫
登　記　證／局版北市業字第 1117 號
地　　　址／台北市新生南路三段 88 號 5 樓之 6
電　　　話／(02)2366-0309
傳　　　真／(02)2366-0310
網　　　址／http://www.ycrc.com.tw
　E-mail ／book3@ycrc.com.tw
郵撥帳號／19735365　戶名：葉忠賢
法律顧問／北辰著作權事務所　蕭雄淋律師
印　　　刷／鼎易印刷事業股份有限公司
　ISBN ／957-818-479-4
初版一刷／2003 年 2 月
定　　　價／新台幣 450 元

中國是世界四大文明古國之一，以歷史文化的悠久綿長著稱於世，而燦爛的中國藝術多彩多姿的發展，又是這古文明取得輝煌成就的一大標誌。中國藝術從原始的"混生"開始，到分門類發展，源遠流長，歷久而彌新。中國各門類藝術的發展雖然跌宕起伏，却絢麗多姿，而且還各以其色彩斑斕的審美形態占據一個時代的峰巔，如原始的彩陶，夏商周三代的青銅器，秦兵馬俑，漢畫像石、磚，北朝的石窟藝術，晉唐的書法，宋元的山水畫，明清的說唱與戲曲，以及歷朝歷代品類繁多的民族樂舞與工藝，真是說不盡的文采菁華。它們由於長期歷史形成的多樣化、多層次的發展軌跡，形象地記錄了我們祖先高超的智慧與才能的創造。因而，認識和瞭解中國藝術史每個時代的發展，以及各門類藝術獨具特色的規律和創造，該是當代中國人增強民族自豪感與民族自信心，乃至提高文化素質的必要條件。

中國藝術從"混生"期到分門類發展自有其民族特徵。中國古代詩歌的第一部偉大經典《詩經》，墨子就說它是"誦詩三百，弦詩三百，歌詩三百，舞詩三百"。《禮記》還從創作主體概括了這"混生藝術"的特徵："金石絲竹，樂之器也。詩，言其志也；歌，詠其聲也；舞，動其容也。三者本於心，然後樂器從之。"如果說這是文學與樂舞的"混生"，那麼，在藝術史上這種"混生"延續的時間很長，直到唐、宋、元三代的詩、詞、曲，文學與音樂還是渾然一體，始終存在着"以樂從詩""采詩入樂""倚聲填詞"的綜合的審美形態。至於其他活躍在民間的藝術各門類，"混生"一體的時間就更長了。從秦漢到唐宋，漫長的一千多年間，一直保存著所謂君民同樂、萬人空巷的"百戲"大會演。而且在它們相互交流、相互借鑒、吸收融合、不斷實踐與積累中，還孕育創造了戲曲這一新的綜合藝術形態。它把已經獨立發展了的各門類藝術，如音樂、舞蹈、雜技、繪畫、雕塑（也包括文學），都融合爲戲曲藝術的組成部分，按照戲曲規律進行藝術創作，減弱了它們獨立存在的價值。這是富有獨創的民族藝術特徵的綜合美的創造。同樣的，中國繪畫傳統也具有這種民族特徵。蘇軾雖然說過："詩不能盡，溢而爲書，變而爲畫。"但在他倡導的"士夫畫"（即文人畫）的創作中，這詩書畫的"同境"，終於又孕育和演進爲融合著印章、交叉著題跋的新的綜合美的藝境創造。

中國藝術在它的歷史發展的主要潮流中，無論是內涵與形式，在創作與生活的關係上，都有異於西方藝術所重視的剖析與摹寫實體的忠實，而比較強調藝術家的心靈感覺和生命意興的表達。整體來說，就是所謂重表現、重傳神、重寫意，哪怕是早期陶器上的幾何紋路，青銅器上變了形的巨獸，由寫實而逐漸抽象化、符號化，雖也反映著

總序

● 李希凡

社會的、宗教圖騰的需要和象徵的變化軌跡，却又傾注著一種主體的、有意味的感受和概括，並由此而發展形成了富有民族特色的審美追求，如“形神”“情理”“虛實”“氣韻”“風骨”“心源”“意境”等。它們的內蘊雖混合著儒、道、釋的哲學思想的滲透，却是從其特有的觀念體系推動著各門類藝術的創作和發展。

“圖說中國藝術史叢書”推出的這六部專史:《圖說中國繪畫史》《圖說中國戲曲史》《圖說中國建築史》《圖說中國舞蹈史》《圖說中國陶瓷史》《圖說中國雕塑史》，自然還不是中國各門類傳統藝術的全面概括。但是，如果從中國藝術的發展軌跡及其特有的貢獻來看，這六大門類，又確具代表性，它們都有著琳琅滿目的藝術形象的遺存。即使被稱爲“藝術之母”的舞蹈，儘管古文獻中也留有不少記載，而真能使人們看到先民的體態鮮活、生機盎然的舞姿，却還是1973年在青海省上孫家寨出土的一只彩陶盆，那五人一組連臂踏歌的舞者形象，喚起了人們對新石器時代藝術的多麼豐富的遐想。秦的氣吞山河，漢的囊括宇宙，魏晉南北朝的人的覺醒、藝術的輝煌，隋唐的有容乃大、氣象萬千，兩宋的韻致精微、品味高雅，元的異族情調、大哉乾元，明的浪漫思潮，清的博大與鼎盛，豈只表現在唐詩、宋詞、漢文章上，那物化形態的豐富的遺存——秦俑坑，漢畫像石、磚，北朝的石窟，南朝的寺觀，唐的帝都建築，兩宋的繪畫與瓷器，元明清的繁盛的市井舞臺，在藝術史上同樣表現得生氣勃勃，洋洋大觀。

這部圖說藝術史叢書，正是發揚藝術的形象實證的優長，努力以圖、說兼有的形式，遴選各門類富於審美與歷史價值的藝術精品，特別重視近年來藝術與文物考古的新發掘和新發現，以豐富遺存的珍品，圖、說並重地傳遞著中國藝術源遠流長的文化信息，剖析它們各具特色的深邃獨創的魅力，闡釋藝術的審美及其歷史的發展，以點帶面地把藝術史從作品史引伸到它所生存的自然環境與人文空間，有助於讀者從形象鮮明的感受中，理解藝術內涵及其形式的美的發展規律與歷程。我們希望這部藝術史叢書能適合廣大讀者，以普及中國藝術史知識。同時，我們更致力於弘揚彌足珍貴的民族藝術遺產，爲振興中華，架起通往21世紀科學文化新紀元的橋梁，做一點添磚加瓦的工作。

是所願也!

2000 年 5 月 13 日於北京

目錄

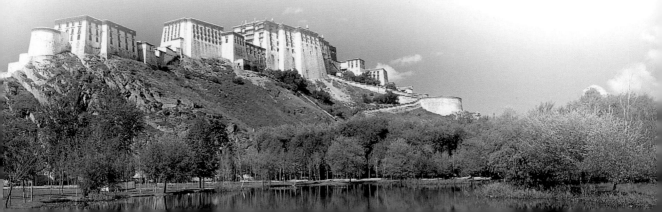

第一章

東 方 的 語 言
——古代建築的基本形式與演變

木結構——中國建築的精髓

在埃及吉薩的沙原上，三座用巨石建造的金字塔以 150 米高的超人尺度聳立著，已經有 5000 年了。不僅如此，在北非沿尼羅河流域的狹長地段上，還遍布著古埃及文明的金字塔、方尖碑和巨型雕像。古埃及的文明過早地消失了，它的文字直到近代才被逐步破解，但值得慶幸的是建築藝術的不朽遺跡使它得以永生，並永遠在世界藝術史中占據開篇最顯要的位置。

同樣，曾經輝煌過的兩河流域文明和古希臘、古羅馬文明都早就湮滅了，但是遍佈歐洲和西亞大陸的那些用石頭建造的建築遺跡，使它們具有了永恒的魅力。

與之形成巨大反差的，是世界古文明中惟一的幾千年綿延未絕的中華文明，卓絶痴情地珍藏了前人的金石書畫，却對身之所居的建築和城市毫不珍惜。從秦末的項羽開始，歷次朝代的更迭都要把前朝的宮殿甚至都城焚毁。而在世界的所有文明中，惟有以中國爲代表的東

亞文明是以木結構爲建築體系的，雖然中華文明也有數千年的歷史，但有幸遺存下來的古建築不僅在時間的久遠和作品的分量上遠遠不能與其他文明相比，甚至也不如東鄰的日本。

"六王畢，四海一。蜀山兀，阿房出。"(杜牧《阿房宫賦》)種種跡象表明，中華文明自古以來並非生存於木材極其充裕而石材相對缺乏的特殊環境，那麽是什麽原因使古人惟對木材情有所鍾呢?在不勝枚舉

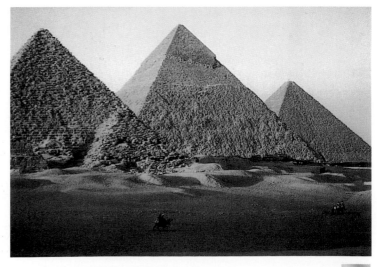

吉薩金字塔群 ／ 位於埃及首都開羅近郊的吉薩金字塔群，是古埃及金字塔的代表作，建於公元前27世紀至公元前26世紀，完全用巨石砌築，塔基是精確的正方形，其中最高一座高達146.4米。古埃及文明正是憑藉這些巨石遺跡得以"不朽"。

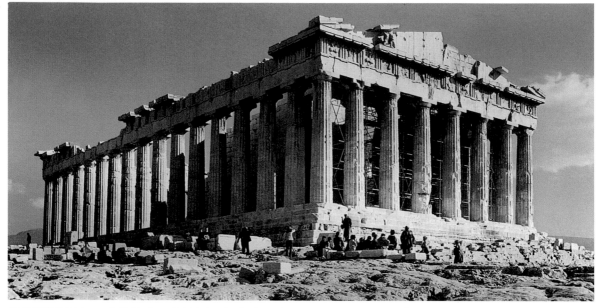

雅典帕德嫩神廟 / 位於希臘首都雅典的著名古跡——雅典衛城的最高處，被公認爲西方古代建築最傑出的作品，建於公元前447至公元前432年，也是用巨石砌築。神廟歷經2500年的種種磨難而依然屹立，與堅固耐火的建築材料有很大關係。

羅馬鬥獸場 / 位於義大利首都羅馬，建於公元70至82年，是古代世界最爲宏偉的單體建築之一。其外牆立面仍用石料砌築，但更多地方是用火山灰水泥製成的混凝土澆築的。雖然經過了漫長的兩千年，但地中海沿岸的地域間至今仍遍布著古羅馬帝國的神廟、皇宮、劇場、鬥獸場、浴場、凱旋門和引水工程等遺跡。

的猜測和解釋中，有兩種比較令人信服。其一是梁思成在《中國建築史》中認爲："實緣於不著意於原物長存之觀念。蓋中國自始即未有如古埃及刻意求永久不滅之工程，欲以人工與自然物體竟久存之實，且既安於新陳代謝之理，以自然生滅爲定律；視建築且如被服輿馬，時得而更換之；未嘗患原物之久暫，無使其永不殘破之野心。如失慎焚毀亦視爲災異天譴，非材料工程之過。此種見解習慣之深，乃有以下

之結果：1.滿足於木材之沿用，達數千年；順序發展木造精到之方法，而不深究磚石之代替及應用。2.修葺原物之風，遠不及重建之盛；歷代增修拆建，素不重原物之保

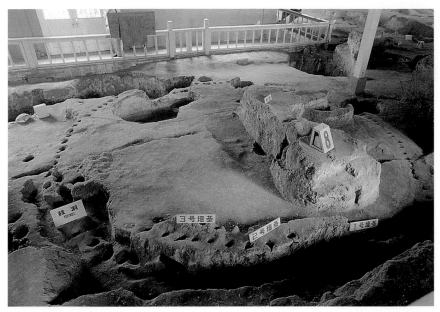

西安半坡遺址 ／ 距今6000年，從遺址殘存的一個個圓孔，可以清晰地看出在中國古代建築的雛形期，木材已在建築中充當主角，中國建築走了一條與世界上其他體系的建築文化完全不同的道路。

高昌故城遺址 ／ 位於新疆吐魯番縣城西50公里，由漢魏經唐宋至元，元末明初荒廢，經歷了1400餘年的繁華，曾經是高昌回紇國都，但現在只剩下夯土的城牆及建築殘跡。如果不是氣候乾燥和地理位置偏遠，就是這樣的廢墟景觀也不會殘存下來。

存，惟珍其舊址及其創建年代而已。惟墳墓工程，則古來確甚著意於鞏固永保之觀念，然隱於地底之磚券室，與立於地面之木構殿堂，其原則互異，墓室間或以磚石模仿地面結構之若干部分，地面之殿堂結構，則除少數之例外，並未因磚券應用於墓室之經驗，致改變中國建築木構主體改用磚石疊砌之制也。"

　　另一個解釋是李允鉌在《華夏意匠》中的更爲積極意義上的解答，他認爲："純粹從建築技術觀點而論，我們沒有理由認爲中國式的木框架結構爲主的混合構造與磚石構造所取得的效果相比是較爲低劣的。'木'結構的優點正是'石'結構的缺點，'石'結構的優點也正是'木'結構的缺點，但是總的來説，木結構形式的建築在節約材料、勞動力和施工時間方面，比起石頭建築就優越得多了。在達到同一要求和效果的前提下，中國建築是世界

上最節省的建築，換句話説也是最經濟的技術方案。尤其在施工時間上，同時代的、同規模的中國建築比西方建築不知快了多少倍。因此，即使中國古代有同樣足夠的石材，足夠的勞動力，相信也不會考慮及去建造可以存之永世的石頭的

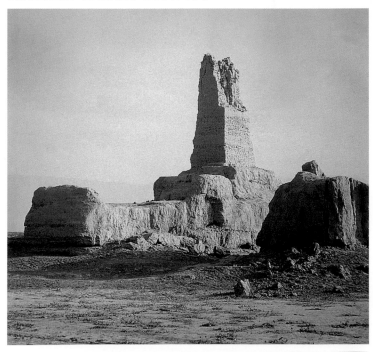

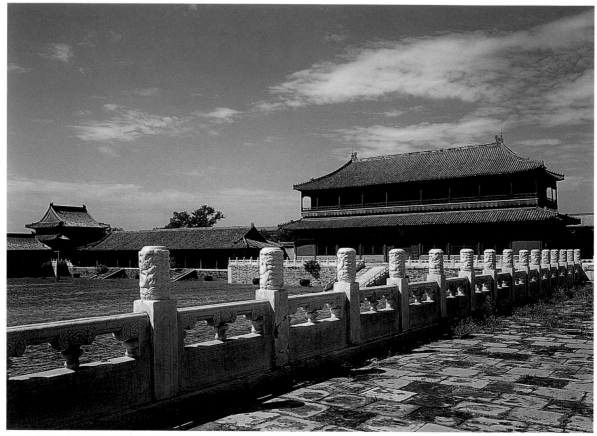

北京紫禁城 ／ 初建於明永樂
十五年至十八年（1417～
1420）。從雕琢細膩的漢白玉
欄杆和臺基可以看出，東方
建築同樣掌握了砌築巨石的
技巧，但數千年來建築的主
體仍用木材，形成群體化的
絢麗景觀。

龐然大物，因爲何必要白白地去浪
費巨大的人力、物力呢？"

不管怎樣，數千年來，雖然磚
石技術有了長足的進步，但中國古

代建築始終是以木材結構建築的。
那金碧輝煌的琉璃瓦頂、層疊交錯
的漢白玉臺基和宏麗壯觀的磚牆都
只是用來維護易朽的木結構。

斗拱·雀替

一般喜愛中國古典建築的人都
會首先關注那些巨大的、有著優美
曲線的屋頂，而所有專門研究中國
古典建築的專著反而首先把斗拱作
爲介紹和研究古建築的基本語言，
那些關於斗拱的詳盡而高度專業化
的知識令人望而生畏，難道它真是
那麼重要嗎？

確實是這樣。英國建築史家薩
莫森寫過一本精彩的普及西方古典

建築知識的小書，名爲《建築的古
典語言》，他在書的開篇指出："首先
我必須假定讀者已具備了一些常
識。比如知道聖保羅主教堂是一座
古典建築而威斯敏斯特修道院不
是。……我打算把建築作爲一種語
言來考察。此刻我想要假定的全部
就是當你看到建築的拉丁文時，你
必須能認出來。"對於中國古典建
築而言，斗拱就是最基本的字母。

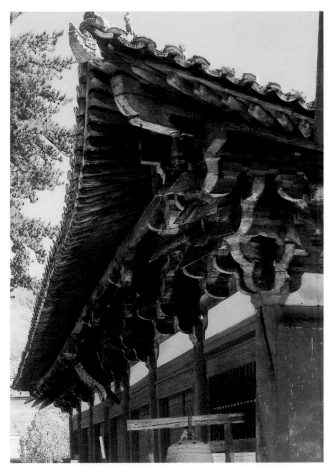

斗拱的演變凝聚了中國古典建築藝術最本質的變化，它不僅是建築史斷代研究的重要依據，也是藝術史時代風格闡述的著落點。只不過由於明清以來斗拱的作用日漸退化，成爲陡峻屋檐下的一條裝飾帶，我們已很難想像它曾有過的輝煌歷史。

古埃及、古希臘和古羅馬建築雖然是以巨石爲材料的，但表面上也像中國古建築一樣，是梁柱結構的。這樣結構的建築裝飾的重點一般不是立柱和橫梁，而是這兩個構件的交接點——柱頭。西方最著名的古典柱頭飾是古希臘的多里克、愛奧尼、科林斯三種。這三種最著

名的柱頭飾被後人擬人化了，它們被分別賦予男性身體的剛勁和優美、女子的窈窕和少女的青春魅力。柱頭飾帶動著立柱與橫梁比例和裝飾風格的一系列細微變化，成爲一種固定風格，也就是柱式。古希臘柱式後來被古羅馬人接受，並一直沿用到今天，成爲西方世界表述建築理念的一種基本語言。

令人感興趣的是，從西周初年到戰國時代，中國古建築上也曾使用過簡單的斗拱柱頭飾，但是它很快就發展成了一種與柱頭完全無關的、自成體系的複雜結構了。斗形木塊與肘形曲木層層疊加，與斜向的昂一起構成繁複而壯碩的支撐結構，漢唐建築巨大屋頂的深遠出檐就是靠這些粗壯的斗拱

佛光寺東大殿外檐下古樸雄渾的斗拱　/　千年風霜早已"洗"去了油飾，那些粗壯的斗拱構件盡顯本色。如果仔細辨認，可以發現每根立柱上方有一朵斗拱，柱間僅有一朵，它們在檐下柱上占有了如此之大的空間，強有力地傳達出承托屋頂的"邏輯"。這是現存唐代建築的代表作，那時，斗拱是中國建築的主要語言。

宋式斗拱拼裝示意圖　/　最下面的斗壓在立柱上，拱在其上相互疊加，形成複雜的支撐體，有近20個專有名稱。直到宋代，斗拱的重要作用仍然沒有減弱。

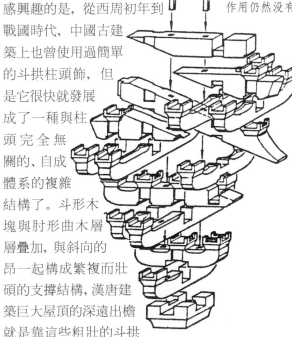

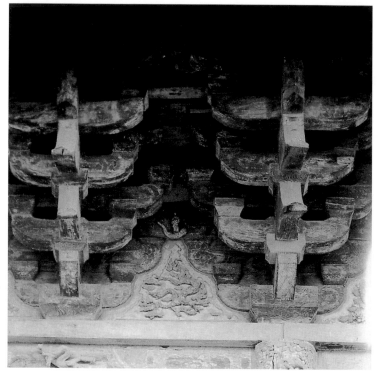

永樂宮三清殿東次間斗拱 ／ 這座元代建築的結構依然古樸雄健，其傳達支撐力的"邏輯"與魅力仍在。但從那時起，斗拱已經開始走下坡路了。

托舉的。那時，斗拱的比例可以達到柱高的一半，依托於立柱的主要斗拱(柱頭輔作)被柱間橫梁上的多種形式補充斗拱(補間輔作)烘托著，成爲中國古典建築的主要語言。

古典建築時代風格與等級直接影響到對斗拱形式與比例的權衡，對其數量與裝飾的斟酌。雖然筆者不願用簡單的對號入座的方式生硬地以美學史上的時代風格對應斗拱的演變史，但也不得不承認這種暗合確實是存在的，而且似乎只有斗拱才能成爲建築史上"時代風格"的最鮮明的表徵。

斗拱在東漢和三國時期已經相當成熟，不僅承托屋檐，也承托平座，柱間輔作多用人字形，形成奇妙的韻律感，是建築結構的忠實直率的表露。唐代和遼代的屋檐平展，挑出深遠，斗拱更加成爲塑造

建築形象的主要手段。由於有幸有五臺山佛光寺東大殿、南禪寺大殿、薊縣獨樂寺觀音閣及山門，以及應縣佛宮寺釋迦塔等唐、遼建築遺存下來，我們至今仍可體會到唐代斗拱和建築的古樸雄健的時代風格。

與遼同時的北宋，已開始著手對斗拱進行大規模的改造，或者可以説宋代是斗拱演變史上一個最重要的轉變期。由於屋頂的坡度增大，立柱加高，斗拱的作用開始弱化，不僅比例變小，而且補間輔作增多，從主要語言變爲一般語言。

南宋以降，斗拱更加細膩，元代以後，斗拱直接承托屋頂的功能轉由挑檐檁承擔，它的原始作用消失。到了明清，斗拱的結構作用已經完全退化，成爲梁架與屋頂間的一個墊層，從外觀上看，那些細小堆疊的密密叢叢的斗拱，就好像屋頂與梁柱間的過渡性裝飾層。這時它正由一般語言變爲裝飾語言，是對唐遼時代斗拱語言的一種記憶。

其實，斗拱的衰落並不代表建築的衰落，明清建築結構的一系列重大變化，是人的生活習慣的改變(由席地而坐到垂足而坐)和磚石的更多應用的反映，是建築高度增加和出檐要求弱化的結果。這裏需要説明的是，斗拱雖然是中國古典建築中最具有代表性的語言，但却不是普遍應用的語言，在漫長的古代社會中，斗拱只能用於宮廷、官署、宗教等重要建築類型。它與琉璃瓦一樣，代表著建築的等級。

當斗拱與立柱和橫梁的直接關

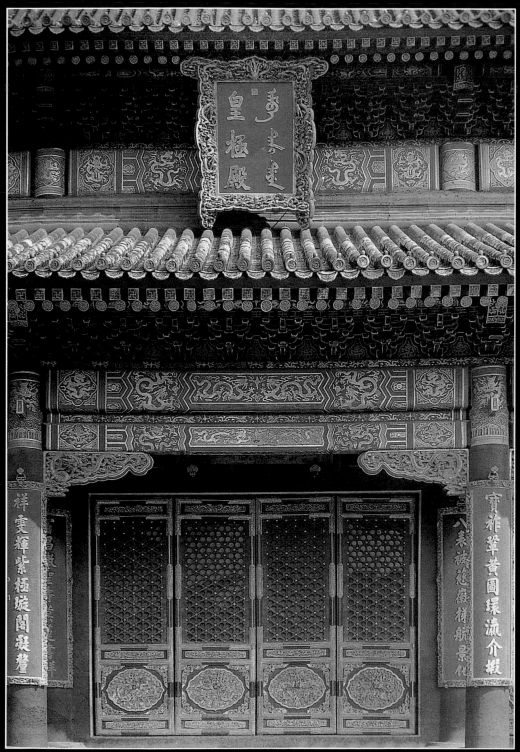

紫禁城皇極殿中央開間的〝特寫〞 ／ 它再明顯不過地展示了雙重檐下斗拱的退化和下層立柱上雀

雀替／北京雍和宮牌樓上滿布著極具雕飾性和濃艷色彩的雀替，它是晚期中國古代建築的重要語言。

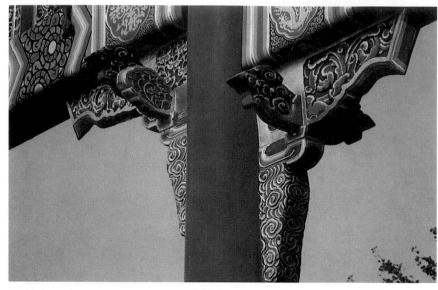

係越來越疏遠，最終成爲屋頂與牆（橫梁）間的過渡性裝飾構件的時候，一種新的更爲簡潔的形式凸顯了出來，這就是晚熟的雀替。

從功能上説，雀替的作用是縮短梁枋的淨跨距離；從審美上説，雀替是梁—柱之間的過渡性構件，它柔化了那些生硬的交接點，在修飾和強化其穩定性的同時，也完成了自身的塑造。尤其在明清的巨大牌樓上，碩大的雀替搶奪了本應屬於斗拱的顯眼位置，成爲一種補充性的語言。

就其更廣泛的範圍看，雀替在西藏喇嘛教建築中一直發揮著重要作用，與斗拱相比，它是一種更古樸、更直白的"柱頭飾"。

屋頂·琉璃

中國古代的宮殿式建築是由臺基、屋身和屋頂組成的，可以説在任何時候，屋頂都占有絶對重要的位置，有人甚至認爲"中國建築就是一種屋頂設計的藝術"。

應該説在現代建築出現以前，世界上所有體系的古代建築都是重視屋頂形象的，只是中國古代的木結構建築不僅要防屋頂漏雨，而且還要保障木柱和牆壁不受雨淋，這就需要屋頂有巨大的出檐。問題是過大的出檐會妨礙室内採光，當暴雨來臨時，由屋頂直瀉而下的雨水也會沖毀臺基附近的地面，建築學家們認爲，正是基於這樣的考慮，古代中國建築採用了獨有的微微向上反曲的屋頂。屋頂起翹又稱角翹或翼角，大約在東漢才出現雛形，唐宋時代逐漸成熟，平緩舒展而組合複雜，流傳至今的宋畫爲我們提供了大量圖例。到明清時代，這樣的屋頂已成爲中國建築的最重要的個性特徵，只是屋頂已趨於類型化，變得陡峻威嚴了。

屋頂還是區別建築等級的最重要的標誌。在龐大的建築組群中，相同的建築材料、顏色、尺度的建築正是靠屋頂的造型來區分空間秩序的。在建築組群中，重檐貴於單檐，屋頂造型的等級以廡殿爲貴，歇山次之，懸山再次，另外，還有方、圓、三角至多角等補充形式，看似簡單的屋頂類型可以變化出多種動人的組合方式。而屋頂又以琉璃瓦爲貴（最尊貴的是黃琉璃瓦），北京紫禁城金黃色琉璃瓦鋪展成的屋頂"海洋"是東方古代建築最爲壯觀的展示。另外，屋頂戧脊上的走獸多有等級的象徵意義，屋脊兩端的鴟吻(明清前稱"鴟尾")是與斗拱同樣重要的建築斷代標誌，

而看似普通的檐口瓦當，因爲遺存較多且紋飾精美，已成爲研究和收藏的專門"學問"。

敦煌石窟第172窟壁畫中佛寺建築的屋頂 / 這幅壁畫形象地顯示了盛唐時代建築的屋頂平展高舉、"如翼斯飛"的神態。

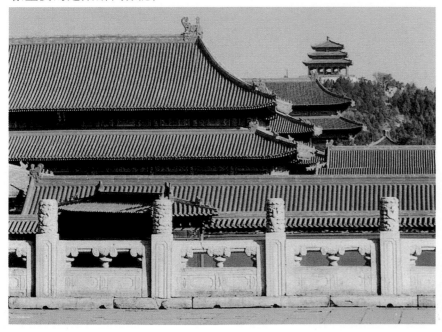

紫禁城雙檐廡殿頂群落 / 屋頂的反曲和複雜的組合、群體化鋪排，構成中國古代建築最爲動人的景觀。這是明清紫禁城展示的最爲尊貴的屋頂等級。

臺・臺基・欄杆

在中國古代建築史上，由木結構支撐的反曲瓦屋頂具有絕對(甚至唯一)的重要性和適應性，從皇宮到民宅，從官署到佛寺，從城鎮到山野，以致那些用磚石建造的屋頂在幾千年中沒有發展出自己獨立的"語言"。

對中國古代建築，尤其是宮殿建築來說，除了斗拱和屋頂，最重要的特徵就要屬臺基了，在北京紫禁城，金黃色琉璃瓦和暗紅色宮牆烘托著的三層漢白玉高臺基，每每給人留下強烈的印象。要知道明清建築並不追求高聳突兀的空間效果，

屋頂形狀已經永遠將宮殿與大地"撫平"，高敞的臺基只不過是建築等級的象徵。

但是這只是宋元以來中國古建築的特點，從戰國到漢唐的斗拱語言極盛的時代，"臺"曾經長期處於主角位置。最早的臺式宮殿建築稱"臺榭"，是成熟的斗拱時代到來之前，為追求建築規模的宏偉壯觀而以夯土為建築群的核心，倚臺逐層建構的房屋，著名的高臺有春秋楚國的章華臺和三國曹魏的銅雀臺。後來，在木結構水平高度成熟了的漢唐時代，宮殿也大都建在夯土高

紫禁城乾清宮 / 形制與太和殿相近，為内廷後三宮的主要宮殿，但因與太和殿地位不同，周圍庭院較小，且大殿只坐落在單層臺基上。在這裏，臺基不是為了顯示威嚴氣魄，而是為了營造宜人和諧的氣氛。

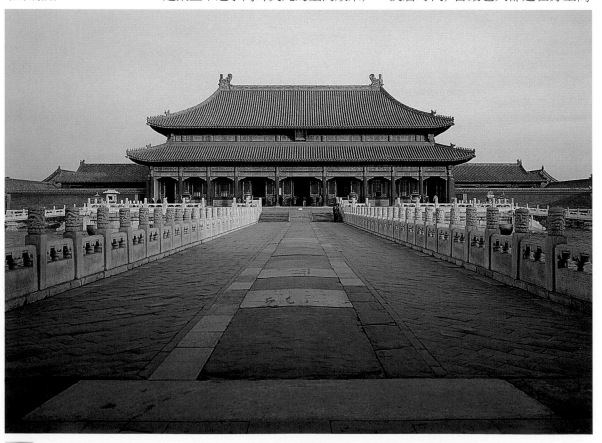

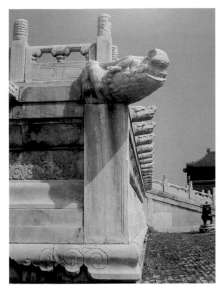

道，其壯麗宏偉的氣勢是宋元以後的宮殿建築難以比擬的。它直接呼應著、統御著都城，不像明清紫禁城的太和殿，其威勢限定在被框圍的廣場內。

從某種程度上講，太和殿的臺基可以說是對含元殿的記憶，但它同時是象徵性的。六朝以後由於佛教文化的強烈影響，宮殿建築逐漸遺棄了素樸的平座式臺基，轉而以須彌座的束腰形式雕琢裝飾。到了明清，須彌座的雕飾已完全程式化，與之相呼應，石雕的欄杆也隨之定型。這種超出功能需要的，裝飾化、象徵化了的欄杆，進一步誇張了臺基的高度和層次感，成爲可與屋頂抗衡的建築形式。

臺上，像著名的唐大明宮含元殿更借龍首山的山勢高居都城之東北，現在殘存遺址還高出地面十餘米。當年殿前曾鋪展出 75 米長的龍尾

紫禁城白石臺基 ／ 雕琢細膩華美，每一個細節都有來歷和名稱，尤其顯眼的是那一排突出在外的昂起的龍頭——"螭首"，它們不僅是石欄杆的裝飾，也擔負著排水的功能。

紫禁城太和殿白石臺基 ／ 紫禁城三大殿坐落在層層疊收的三層臺基上，三層白石臺基與雙重黃色琉璃瓦呼應著，構成極富形式感和色彩感的建築形式，但它實際上只展示了中國古代建築後期的性格。

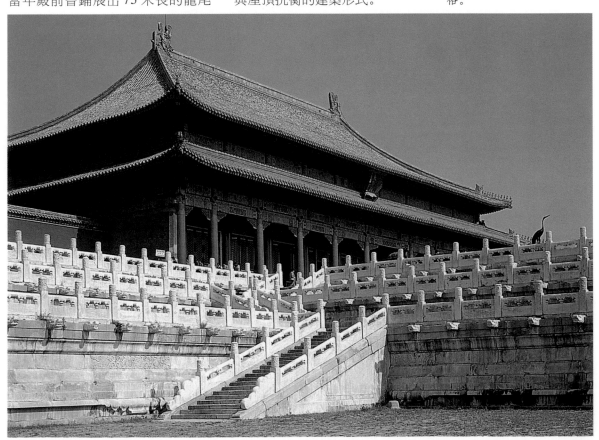

屋身・色彩

紫禁城體仁閣近景／在這幅"特寫"中，可以看到和璽彩畫、屋檐，甚至斗拱都一再爭當"主角"，形成極富裝飾意味的形象，而二層樓閣上紅色的屋身反倒成爲素樸的背景。

不論是西方古代建築還是現代建築，屋身都占有絕對重要的地位，而中國的古建築，尤其是宮殿建築，與之相比，甚至可以説是没有屋身與牆的建築。

如果從空間的意義上説，宮殿建築的屋身應該有三層，最外一層是被欄杆象徵性地框圍和暗示的，在它的後面，一排高大的立柱既撐起出挑的屋檐，也構成被稱爲"虛"空間的檐廊，它是具有更爲明確指示意義的"牆"，也是室内外空間的過渡，在功能上，檐廊爲屋身遮避著雨雪和日曬。而屋身，則退到第二層柱廊間，它通透、靈活，並不刻意强調自身的裝飾語言。

唐代以前的屋身則更爲素樸，往往只用直櫺窗，牆壁簡潔得近乎抽象派的作品，我們現在從日本的一些古建築上還能看到這種具有素樸之美的裝飾。那時建築的色彩也同樣單純，完全與那個具有雄渾開闊的審美趣味的時代相協調。

宋元以後，建築木結構油飾趨於華麗，與華貴的須彌座和艷麗的琉璃瓦相呼應，斗拱、梁甚至立柱都飾滿色澤濃烈的油彩。毫無疑問，油飾的色彩與圖案也是受等級制度制約的，例如紅色從明代開始就禁止用於民宅；同時，油飾也凸顯出由地域形成的人們的審美差異，例如北方的油飾多濃烈富麗，南方的油飾較爲古雅素樸。

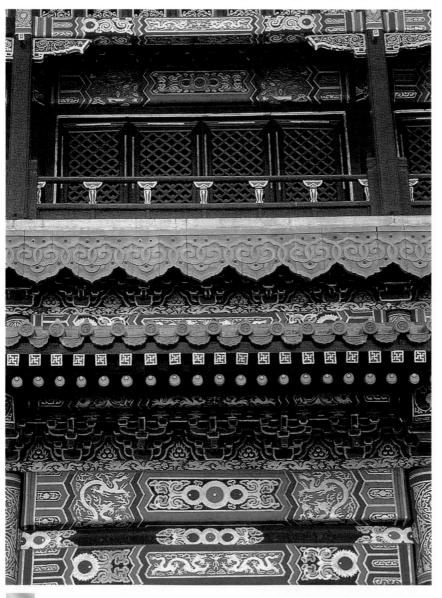

門 · 闕 · 牌樓

紫禁城琉璃門 ／ 紫禁城內漫漫長街上的琉璃門，使冗長的紅牆豐富起來，遙遙相對的門使單調的佈局富於空間變化。

古建築的屋身中最重要的無疑是門，但是相對而言，在單體建築中門的作用要遠遜於建築的其他部分，它往往需要用匾額和對聯去著意點題。這並不是說中國古代建築忽視門的重要性，實際上由於對組群的重視，單體建築中門的重要性是以迥異於西方的方式處理的，那就是院門。

大概世界上再沒有一種建築體系會像中國古建築那樣不厭其煩地注意於門的形象的塑造，在北京紫禁城，通向太和殿要經過中華門(明代稱"大明門"，清代稱"大清門"，已拆毀)、天安門、端門、午門和太和門共五道性格各異的門。紫禁城的後宮更是門影疊疊。

不僅如此，門有時還被從院中剝離出來，成爲僅具有象徵意義的

符號，例如牌樓。牌樓又稱牌坊，據說是對唐代坊門的記憶，那時的都城是由一個個被夯土牆圍起來的"里坊"組成的，到了宋代，由於坊不再適合城市生活的需要，被逐漸廢除，而坊門的形式卻遺留下來。不管怎樣，在相對均一單調的中國古代城市裏，牌樓都是不可或缺的重要街景。它不僅是門的象徵，而且是宮殿式建築立面的縮影，是古建築單體所有語言經過權衡和重新組合後的展示。

牌樓又由木、石和琉璃等不同材料建造，後兩種都是仿木構，木牌樓的基石和樓頂則用漢白玉和琉璃瓦。有意思的是小小的、僅具有象徵意義的牌樓瓦頂同樣受著等級制度的制約，那些立於離宮、苑囿、陵墓和寺觀等大型建築群入口處的

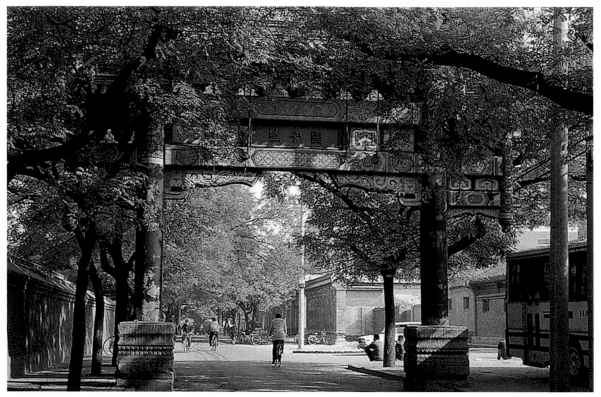

北京國子監街 / 這是目前北京保持舊城街道氛圍最好的地段之一，一座座色澤濃豔、裝飾華麗的牌樓成爲灰暗單調的街區環境不可缺少的"主題"。

牌樓一般開間較大，體量雄偉，樓頂多爲廡殿和歇山；一般街衢要衝處的牌樓，則多爲懸山，而且立柱多高過樓頂，稱爲冲天牌樓。

在這些明清時期的牌樓流行以前，宋代還有一種被稱爲烏頭門的與牌樓意義相仿的門，它與明清牌樓最大的不同是有門扇。無牆而有門扇，而且立柱與額枋多用石雕，白石與朱漆大門在色彩和質感上形成有趣的對比。

再往前推，在漢唐時代，中國歷史還出現過一種更爲奇特的門，那就是"闕"。與牌樓甚至烏頭門不同，闕往往只是遙遙地矗立在宮殿、城池或陵墓的入口，有時乾脆就孑然獨立，是高臺時代獨有的門樓形式。就像牌樓是明清濃豔精麗建築風格的縮影一樣，闕也是漢唐恢宏博大建築風格的凝聚。

除了屋門、院門和牌樓，在古代城市還有一種更具有公共性的門——城門，在古代中國，沒有城牆的城鎮是不可想像的。明代以前，城牆多未包磚，那時的城樓屋檐遠遠挑出，爲土牆遮擋雨雪，宋代張擇端的名畫《清明上河圖》就極爲生動地再現了當時都城城門口車水馬龍的喧鬧景象。明清時代由於火器在戰爭中的廣泛應用和城牆改用磚包砌，城門上樓的形象趨於凝重威嚴。

牌樓與城門曾經是中國幾千年城市文明的最重要的標誌，在素樸的街衢間，牌樓調節和活躍著城市空間節奏；在低平舒展的城市天際綫上，城門(樓)營造著城市氛圍。

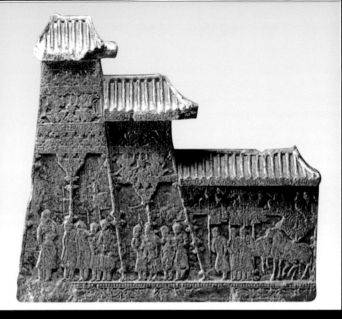

北齊石闕 / 這些石闕尚保存著秦漢遺風。嚴格地講，闕和牌樓就像西方的凱旋門一樣，都已脫離了"門"的實用性，成爲主要服務於紀念性、展示性和等級秩序的象徵建築了。

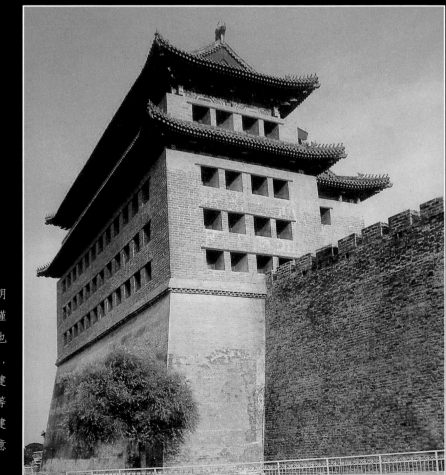

北京德勝門箭樓 / 建於明代。高聳威嚴的城樓已不僅是漫長的城牆的高潮，它也是身後平展的城市的象徵，是人們確定方位的標誌性建築。作爲城／鄉、内／外等等的交界點，城門樓比其他建築類型凝聚了更多的文化意蘊。

牆・城牆・長城

前面已經説過，以木構架爲主要結構體系的中國建築幾乎是沒有屋身(牆)的，但如果據此以爲中國建築不重視牆的營造而只偏重於木結構的屋頂和斗拱，則是大錯特錯了。事實上，世界上再沒有一種建築體系像中國古建築這樣注重牆及其氛圍的營造了，只是我們要首先建立一種全新的、不以單體論建築的方式，才能真正體會到中國古代建築群體的營造魅力。

英國人沙爾安曾在20世紀20年代出版的《中國建築》中寫道："在華北，任何年代或者任何規模的鄉村幾乎無一不至少有一堵泥牆，或者殘垣，圍繞著其中的泥屋和茅舍。無論如何貧窮和不受人注意的地方，就算是簡陋的泥屋，毫無用處的破廟，圍牆都仍然存在，通常都保存得比任何其他的構造更爲好一些。"他説得確實不錯。"牆"這個詞在古代簡直就是指院牆，《詩經・鄭風・將仲子》云："將仲子兮，無逾我牆。"指的就是院牆，這首詩同時也説明院牆在古代雖然深受重視，但原因似乎並非僅僅出

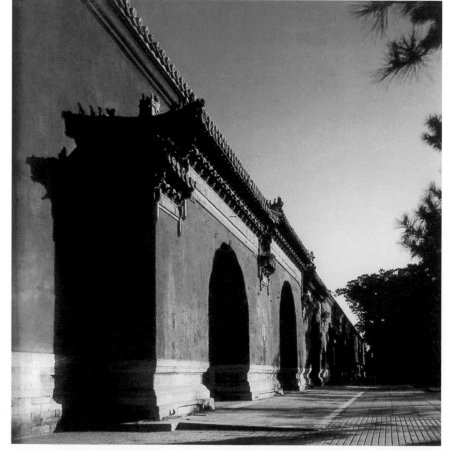

太廟的琉璃頂紅牆 ／ 與西方那些由臨街建築構成的高聳密集的城市景觀不同，牆是具有内向性格的中國古典建築的"臉面"。它勾畫出中國古代建築群與城市的性格，蕭穆、靜謐，又在均衡中藴涵著張力。太廟的琉璃頂紅牆，用最爲濃烈的色彩和最爲單一的形式烘托出皇家建築應有的氛圍。

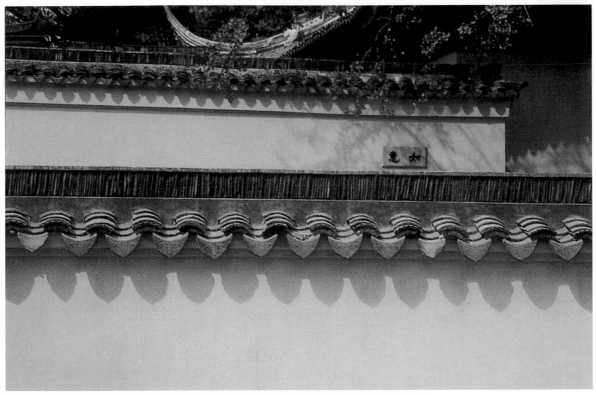

於真正的安全上的考慮，要不，歷史上留傳下來的大量文藝作品中也就不會有大量與牆有關的愛情故事了。

　　但是，也只有先把"院"說清楚了，才能最終把牆講明白，這裏只好先單講牆的重要性。在以家(或稱建築組群、院)爲單位的群體中，牆最終完成了環圍的任務，它連接著院牆與房屋的外牆，將"家"與街隔開；又區分著內院和外院，把會客區和居住區隔離；作爲補充，牆有時像牌樓那樣獨立出來，作爲照壁或影壁，用來阻擋空間的通透。中國古代的院牆往往並不高峻，它只遮擋了屋身，而把屋頂和院內樹影的形象貢獻給街巷，這些牆實在只是一種心理和倫理的屏蔽和象徵。在中國古代建築群體中，

往往是院牆最終完成了群體複雜的空間組織(秩序)，也只有在這種前提下，我們才好理解爲什麼闊大而戒備森嚴的紫禁城和圓明園景區也要用重重院牆環圍起來。在那裏，牆早已脫離它最初的防衛的功能，而成爲一種裝飾性的建築語言了。

　　比院牆的作用稍爲闊大一些的，在古代中國還有一種牆叫"坊"牆。坊在唐代類似於目前城市裏的"社區"，是城與戶之間的中間體，它像一座小城，被納入方方正正的都城規劃中。由於里坊制度在宋代就逐漸被廢除，所以人們很難想像具有雄渾開放的文化氣度的唐代都城的闊大街巷兩側，竟滿布著一重重高大而單調的土築坊牆。

　　當然，比坊牆更重要的是城牆，還是在那本書裏，沙爾安接著寫

南方宗教建築的院牆 ／ 與華貴的皇家式院牆形成巨大反差，烏瓦黃牆的南方宗教建築群的院牆也同樣顯示出一種形式美。毫無疑問，牆本身並不是建築，但是在中國古代建築中它又確實是建築的一部分，因爲沒有院牆，就沒有院；沒有城牆，就沒有城；沒有長城，就難保國土。

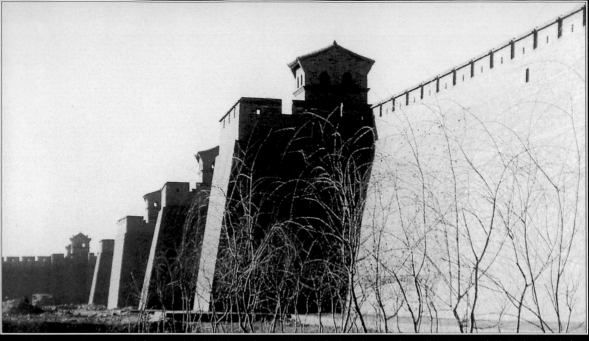

平遥古城牆 ／ 山西平遥是中國目前少數幾個還有明代城牆遺存的城市，而在 20 世紀初，沒有城牆的城市在中國還是不可想像的。青灰色巨磚高牆拔地而起，將身後低平的城市嚴嚴圍起，它既保衛著城市，也顯示著城市的尊嚴。

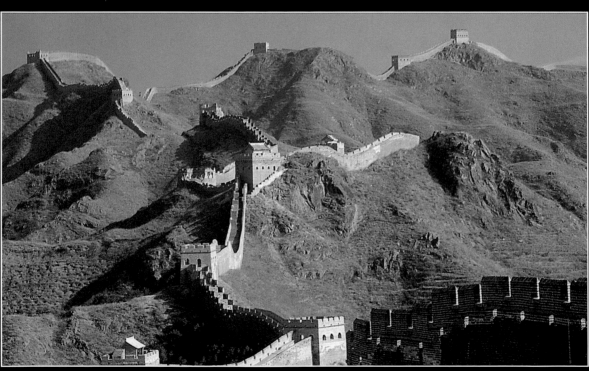

長城 ／ 習慣上所稱的 "長城"，實際上是 "長牆"，是城牆的更爲氣派和鋪展的運用。相對於中國古代建築在木結構上創造的奇蹟而言，在磚石建築上的成就較弱，但是曾經遍及中華大地的城牆、城樓，尤其是橫亙於北方的崇山峻嶺間的萬里長城，不能不算是偉大的磚石建築。

道: "城牆, 圍牆, 來來去去到處都是牆, 構成每一個中國城市的框架。它們圍繞著它, 它們劃分它成爲地段和組合體, 它們比任何其他建築物更能標誌出中國式社區的基本特色。在中國沒有一個真正的城市是沒有被城牆所圍繞的, 這就是中國人何以名副其實地將城市稱作'城'; 沒有城牆的城市, 正如沒有屋頂的房屋, 再沒有別的事情比此更令人不可思議。"接著他又充滿詩意地描述道: "光禿的城牆有時在一條護城河畔升起, 或者孤獨地面對著空曠的高地, 在那裏可以看得很遠, 視線不受建築物遮擋, 那種氣勢往往比房屋或者寺廟更能說明古代城市的偉大。"

可惜的是我們意識到這種特殊美感太晚了, 由於遺跡的毀滅性拆除和大量高層新建築的興建, 我們現在只能從舊照片中去品味古城牆往昔的魅力了。具有超人尺度的城牆框圍著低緩平展的城市, 千百年來它的功能和形狀幾乎沒有變化, 在城牆周圍曾上演了無數動人的故事。它是功能的, 也是審美的。

在古代中國, 最偉大的牆卻不是城牆, 而是橫亙在北方萬里山野間的著名的萬里長城。相對於院牆和城牆而言, 長城的修築應該是最具功能性的。它是爲了實戰的需要而建造的"國牆", 是被稱爲當時世界上最巨大工程之一的防禦體系。隨著它防衛功能的消失, 本不具備審美性的長城反而成爲中國建築乃至文化和精神的象徵。

院 · 組群

如果完全按照西方式的寫法和標準, 把古典建築史寫成單體建築風格的演變史, 那麼中國建築史會顯得冗長而單調。它既缺少風格上的變化, 也少有個性化痕跡。

受木結構體系的限定, 中國古建築在單體構成上千百年來缺少那種西方式的"革命性"變化, 但是這實在不是中國建築的缺點, 因爲單體建築(如紫禁城太和殿)雖然重

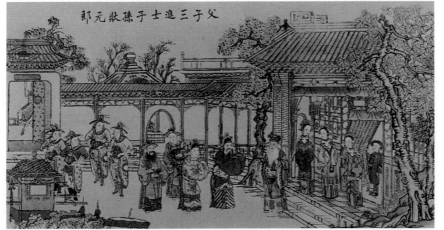

民間年畫《父子三進士圖》/這幅作品再確切不過地展示了"院"在中國古代民居中的重要作用。在四合院式民居中, 院實際上成爲建築群的中心, 一切具有"公共性"的活動都是在這裏進行的, 這是中國古代建築最重要的特點之一。

要，却也只有在與更多附屬建築以及牆和門的組合中才凸顯出尊貴。相對而言，院作爲一個"虛"的空間一直與建築具有同樣的作用，那些被用建築和院牆環圍著的庭院，不僅是聯通各建築的交通要道，也是生活中不可或缺的公共空間。面對著更爲闊大的院落——爲城牆框圍的城市，庭院營造出寧靜的、具有私密性的、以家庭爲單位的生活環境，同時也沒有阻斷家與自然和城市的聯繫。它切割出一片屬於自己的天空，鄰里的屋頂和樹影成爲"借景"，飛鳥和市聲則詩意地打破了這種封閉⋯⋯這就是北京的四合院爲什麼如此迷人的原因。古代中國人對院的迷戀可以從牆後來的許多應變中看出來，隨著人口的增加和土地資源的日益緊缺，明清以來雲南、福建、上海先後發展出各具特色的樓居建築(如雲南大理的"一顆印"、福建的圓樓)。這些新的建築形式都在極其擁擠窄狹的空間裏頑强持守著以院落爲中心的內向式布局。

由於庭院與單體建築構成一種相互烘托的複雜關係，它的大小反而不是首要考慮的問題，它的重重

北京四合院 ／ 由建築環圍封閉起來的院落空間是建築群的"靈魂"。

福建的客家土樓 ／ 這種特殊的圓樓，建構了中國古代民居中最特殊的院，它以純粹的、向心性的幾何形式表述了客家人所獨具的重家族、敬祖先和慎牆防守的性格。

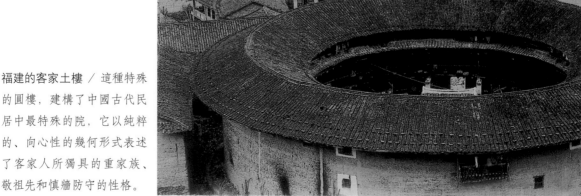

疊疊，把各種要素有機地組織起來，才是要義所在。重重庭院與座座建築組成的群體構成法則才是破解中國建築之謎的金鑰匙，中國建築的精神和價值也全都蘊含於其中。在北京紫禁城，當初的規劃設計者敢於把幾千座形式上基本雷同的建築聚集在一起，在北京天壇，當初的規劃設計者敢於在 4000 餘畝闊大的院落裏稀疏地點綴幾個建築組群，都是因為中國古人已熟練地掌握了庭院與建築組群營構的技巧，並把它擴展成為城市布局的方略。北京著名的紫禁城 7.5 公里長的中軸線不僅是城市的空間軸線，也是城市乃至國家的精神軸線。中國古代城市所具有的這種獨特魄力和魅力，使它迥異於西方古典建築並成為能與之"抗衡"的體系之一，並且，它宣示著另一種建築史(乃至藝術史)的書寫體例。

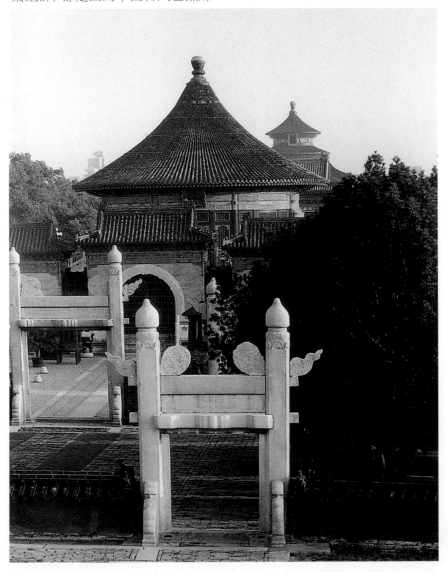

由天壇圜丘北望皇穹宇和祈年殿 ／ 在這裏，中國古代建築為中軸線貫穿的群體的魅力畢現，斗拱、雀替、屋頂、琉璃、臺基、門、色彩、牆、院……所有最基本的建築語言組成一個秩序化的整體，可見，單體建築從來都不是中國古代建築關注的重點。

第二章

遙遠的記憶
——商周建築

夏商建築

商代建築遺址 / 當然，商代的有關建築的遺跡不僅只有這些夯土的殘基，還有殘存的銅質柱鑕和陶水管。由這些可以推想，早期中國建築的一些最重要的特徵(如夯土臺基、木構架、斗拱和院落式組合)已初見端倪。

中國有記載的歷史應該從夏代開始，但是夏對於我們來講畢竟是太遙遠了，近古以來，人們一直對它是傳說還是信史有著各種各樣的看法。隨著近年來歷史、考古等學科綜合研究的成果，它成爲中國歷史上"第一"個朝代的可能性正在被確立。只是中國古建築最早的遺存也只是到唐朝，唐以前的建築史的建構只有靠史籍記載、其他藝術中的圖像和考古發掘的旁證。到目前爲止，我們用其中任何資料勉強建構夏代建築的可能性都是很小的，它已經"消失"在歷史的"記憶"之中了。

對我們而言遙不可測的神秘的夏朝，大約是在公元前21世紀至公元前16世紀。司馬遷的《史記》中說黃帝"邑于涿鹿之阿。遷徙往來無常處，以師兵爲營衛"，堯時"堂崇三尺，茅茨不剪"，至舜則"一年成聚，二年成邑，三年成都"，"禹卑宮室，致費于溝域"。這些模糊的記載大致告訴我們當時固定的城市觀念尚未確立，宮室建築還處在草屋階段。而早於這個朝代500年以上，強盛而漫長的古埃及文明已經建立了成熟的建築體系，金字塔、方尖碑、陵墓都早已遍布尼羅河狹長的流域，並至今仍宣示著那個早已消逝了的文明的不朽魅力。與此同時，在巴比倫、印度和克里特島，另三種文明的建築藝術尤其是宮殿和都城已趨於成熟。所以相對上述

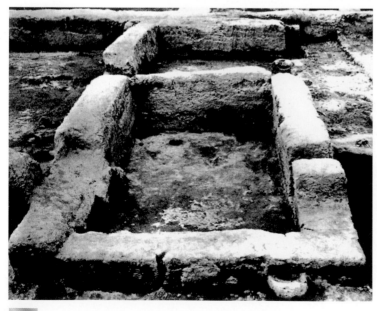

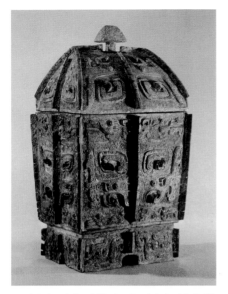

四種磚石體系的文明而言,以木結構爲特徵的中國建築實在是一種晚熟的"藝術"。

從藝術史的角度看,商代文明是非常特殊的,它好像"突然"之間具有了一種獨特而成熟的審美趣味,與後來"一以貫之"的中國傳統審美趣味有著強烈的反差。

我們不能指望在考古發掘和歷史記載的基礎上連綴起商朝建築的歷史。現代考古發掘的相當於商代的鄭州商城、盤龍城和安陽殷墟,

證明商代已掌握成熟的夯土技術,使用了陶質給水排水設施,建築物上已經出現了壁畫。但是關於商代建築的更多訊息,我們只能透過青銅器藝術去想像了。與以後的理性化、倫理化和秩序化的各朝不同,商朝在審美上是神秘和浪漫的,都城也曾數次遷移。現今遺存的大量商代青銅器和占卜用的甲骨,充分證明那個時代在裝飾藝術上的成熟。商代青銅器的主要紋飾被後世稱爲饕餮紋,是威猛而雙目炯炯的正面"圖騰"像,與後世推崇的側身而虬曲的龍紋有本質的區別。雄渾而充滿著想像力的商代青銅器藝術使我們不難想像那時的宮殿建築已經具有了相當的水平。安陽殷墟婦好墓以陪葬品出土的豐富珍貴而著名,其中有一個帶蓋偶方彝上部形似殿堂屋頂,在器身的正背兩面上方各有7個突出體,被認爲是早期木結構建築斜梁的反映,而滿器濃郁的裝飾紋樣和粗壯的扉棱,都可以使我們想像那個時代富麗凝重的宮殿建築風格。

婦好有蓋方彝 / 是河南安陽殷墟婦好墓出土青銅器的代表作之一。長方形口及圈足,下腹略內收,腹與足均有扉棱,器身滿布饕餮紋和鳥紋。這件青銅器最爲奇特的地方是蓋,它好像宮殿建築屋頂的最高等級廡殿式屋頂,而且蓋鈕也重複了這一造型,再加上扉棱的強調,使整個器具有濃郁的建築意味。

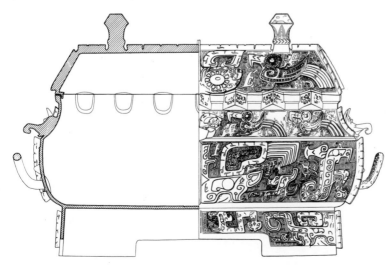

婦好偶方彝測繪圖 / 與同墓出土的有蓋方彝不同的是它的長方形器身更接近當時的宮殿建築,尤其是器身靠近蓋的地方每面有7個突出體,古建築學家們猜測那是對當時木結構建築斜梁的"模仿"。

兩周建築

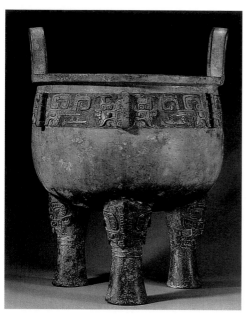

西周青銅鼎／飽滿潤澤的造型和裝飾性極強的紋飾開啓了由此一以貫之的中國傳統審美趣味。

《三禮圖》中的周王城圖／圖解了"匠人營國,方九里,旁三門;國中九經九緯,經塗九軌"的都城制度。不能小看了這張圖和這幾句話,它們是漢以後歷代帝王心目中最理想的都城營造模式。

由青銅器的形制和裝飾風格看,西周初年周人的審美趣味與殷商時並沒有太大區別,但是很快就發生了某些質的變化,比如主要紋飾從饕餮轉變爲龍,風格更趨程式化,在規整遒勁的、更具有圖案性的裝飾中洋溢著理性精神。正是西周的審美趣味和理性精神影響了中國幾千年藝術的發展,在這裏,大量的文獻記載與後世的考古發掘的印證達到了高度契合。

《尚書》和《史記·周本紀》都記載了周公攝政時遷都洛邑的事,那時新都的營建已開始嚴格按照禮制規劃。後來成書於春秋末葉的《考工記》,追述了當時的營造制度,其中"匠人"中記載了都城制度云:"匠人營國,方九里,旁三門;國中九經九緯,經塗九軌,左祖右社,面朝後市。"意思是説,在營造都城的時候,要規劃成方形,每個方向長九里,各開三座城門,城中縱橫垂直交錯著九條大道,城内左邊(東部)爲太廟,右邊(西部)爲社稷壇,前面(南部)爲皇城,後面(北部)爲集市。《考工記》後來被併入《周禮》,成爲儒家的經典文獻,對西漢以後

各朝都城(尤其是元、明、清三代)的規劃産生了重要影響。

從考古發掘的成果我們知道西周建築已經使用瓦,建築中使用木結構和封閉式的有中軸線的院落式布局的特點均已成形。尤其值得注意的是西周的一些青銅器比殷商時代更爲寫實地"記載"了某些建築細節,其中最值得注意的,是柱間橫枋和斗。這種種跡象表明,在後世逐漸完善起來的中國古建築的特徵至少在西周時已具雛形了。

把藝術史與思想、學術、文學史進行簡單的類比顯然是粗淺的,但是對於建築史而言,這種類比,甚至由類比而産生的聯想又是必需的,因爲建築是一種綜合藝術,同時它本身也比其他藝術具有更多的"物質性"。一提起春秋戰國時代,人們首先想到的便是群雄並起和百家爭鳴,那真是中國歷史上難得再見的燦爛時代。由於"禮儀廢弛",各國都充分地在歷史的舞臺上發展了自己的審美潛能,以青銅器而

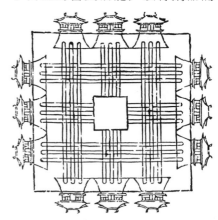

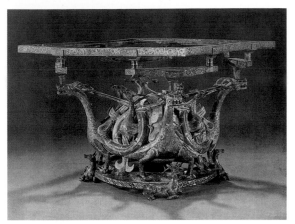

論，這時各國青銅器的特點，已完全脫離殷商的神秘和西周的疏朗，把鑄造技術發展到了極限。與前兩個時代相比，春秋戰國時代銅器上鏤刻或模鑄的建築圖像更加寫實，有意思的是那些鏤刻在器皿上的宮殿建築均是剖面圖。這些剖面圖的共同特點是宮殿皆建築在高臺之上，建築的底層中央是夯土臺，以上呈階梯形，逐層依土臺建屋，這樣從外觀看，整個建築就像是多層樓閣的宏偉建築。從這時一直到唐代，中國古代宮殿建築在很長一段時期內保持了高築臺，借臺來營造烘托宮殿氣勢的做法。

這種"高臺榭"做法在當時文獻中也多有記載，相傳楚國的章華臺又名三休臺，因為過於高峻，要"三休乃至於上"，《水經·沔水注》云"臺高十丈，廣十五丈"。這些對我們來說顯得有些陌生的建築當然沒有流傳下來，不過倒是有些高臺至今仍在，像土山一樣孤立在原野上。不僅是宮室，戰國時帝王的陵墓也開始臺榭化，在這方面，考古資料中戰國時期中山國一號墓出土的一塊金銀錯兆域圖銅版尤顯珍

貴。根據出土銅器銘文，知道一號墓為中山王䥫的陵墓，兆域圖雖只是以王䥫墓為主體的陵園規劃圖，由於各主要部分都注了尺寸，考古學家可以依此結合同時期銅器上的鏤刻剖面圖，繪出想像復原圖。

與"高臺榭"相呼應的，是"美宮室"，那時宮廷建築已廣泛使用青銅飾件。20世紀70年代中期，鳳翔姚家崗秦雍城遺址曾發現三坑排列整齊的青銅建築飾件，多達64件，紋飾為蟠虺紋，與同時代禮器相似。模制花紋地面磚和瓦當也廣為使用，地面用朱色抹面，牆壁素白並有壁畫，壁柱壁帶上用金銅裝飾或鑲嵌玉飾，比後世著意於漆飾的建築要華貴得多。

戰國更是一個城市得到充分發展的時代，燕下都、趙邯鄲都是當時著名的國都，至今尚遺存城牆殘址，而當時最大、最繁華的城市則是齊國的臨淄。據《戰國策·齊策》蘇秦為趙合縱說齊章中記載："臨淄之中七萬戶……甚富而實。其民無不吹竽鼓瑟，彈琴擊筑，鬥雞走犬，六博踏鞠者。臨淄之途，車轂擊，人肩摩，連衽成帷，舉袂成幕，揮汗成雨。家敦而富，志高而揚。"

河北平山中山王墓出土的金銀鑲嵌龍鳳形方案 / 它在建築史上的價值在於方案與龍鳳形支架連接處的構件，暗示了早期木結構建築斗拱與梁架尚在雛形期的特點。

中山王墓復原圖 / 與方案同時出土的兆域圖是中國現存最早的建築群平面圖，建築學家依圖繪出的想像復原圖使我們看到了陌生的古建築群像。在中山王陵園，中軸線與院落仍是重要的，但是高踞在臺地上的體量巨大的陵墓建築顯然是絕對中心，這時的中國建築尚處在崇尚高峻的單體建築的時代。

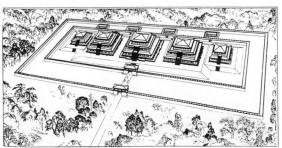

第三章

雄 渾 的 前 奏
——秦漢建築

秦代建築

秦兵馬俑坑 ∕ 並没有見於歷史典籍記載的秦始皇陵兵馬俑坑，自20世紀70年代被偶然發現後即名揚世界，並不斷以新的發現造成"轟動效應"，中國雕塑史和考古學史都得不斷爲之重寫。也正是在這個意義上，我們對於《史記》中有關阿房宫的記載不僅應該引起重視，而且還要展開更爲豐富的想像。

公元前221年，秦統一了全國，然而僅十五年即告覆亡，成爲中國歷史上最短促的一個統一朝代。但是秦帝國在這短短的十餘年間所成就的事業却轟轟烈烈，不僅前無古人，後人也很難比擬，這些都賴於司馬遷的生動描述而得以"傳世"。

據《史記·秦始皇本紀》記載，(秦統一全國後)"徙天下豪富於咸陽十二萬户。諸廟及章臺、上林皆在渭南。秦每破諸侯，寫仿其宫室，作之咸陽北阪上，南臨渭，自雍門以東至涇、渭，殿屋復道周閣相屬"。

"始皇以爲咸陽人多，先王之宫廷小，吾聞周文王都豐，武王都鎬，豐鎬之間，帝王之都也。乃營作朝宫渭南上林苑中。先作前殿阿房，東西五百步，南北五十丈，上可以坐萬人，下可以建五丈旗。周馳爲閣道，自殿下直抵南山。表南山之顛以爲闕。爲復道，自阿房渡渭，屬之咸陽，以象天極閣道絶漢抵營室也。阿房宫未成；成，欲更

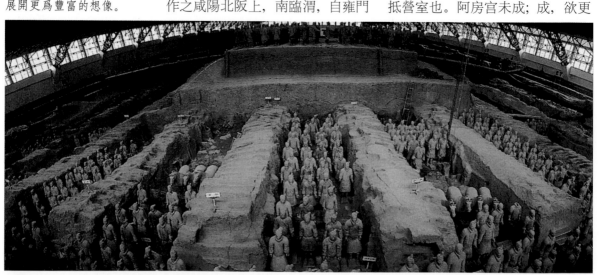

秦始皇陵 / 這是中國歷史上第一個皇帝的陵園，它直接影響了此後歷代帝王陵園的規劃與建築。現有的夯土墳丘高43米，已遠遠低於其始築時的高度，至於其上規模宏大的建築群，則在秦末即已毀於"楚人一炬"。近年已在墳丘的東西北三邊都發現了墓道，其中在西道的過洞中發現的兩乘彩繪銅車馬工藝精湛絕倫，也是秦代藝術珍品。不過秦始皇陵至今尚未發掘，相信關於秦代藝術的更爲令人震驚的發現，還要等到陵墓的發掘之時。

擇令名名之。作宮阿房，故天下謂之阿房宮。隱宮徒刑者七十餘萬人，乃分作阿房宮，或作麗山。發北山石椁，乃寫蜀、荆地材皆至。關中計宮三百，關外四百餘。"

"始皇初即位，穿治酈山，及併天下，天下徒送詣七十餘萬人，穿三泉，下銅而致椁，宮觀百官奇器珍怪徙藏滿之。令匠作機弩矢，有所穿近者輒射之。以水銀爲百川江河大海，機相灌輸，上具天文，下具地理。以人魚膏爲燭，度不滅者久之。"

由於秦國在營造宮室方面早有追求浩大氣勢的傳統，秦始皇一生兼併諸侯，巡遊四方，小天下的國勢是遠非後世君王所能比的。在1974年著名的秦始皇陵兵馬俑發現以前，巨丘一樣橫亘在平原上的秦始皇陵大概是惟一能夠證明《史記·秦始皇本紀》中"略顯誇張"的記述的史跡了。現在的始皇陵的封土，據1962年實測，高43米，而按《史記》本紀集解引《皇覽》云："墳高五十餘丈，周回五裏餘。"則漢魏間封土高約120米左右。近年曾發現陵墓寢殿的巨型夔紋瓦當，直徑達61厘米，它與不見於歷史文獻，却成爲震驚世界的兵馬俑一起，開始讓我們確信《史記》中關於阿房宮的神話般的記載。

阿房宮及周圍宮殿群實在是中國古代宮殿建築史的第一個也是最令人驚歎的高潮。在秦咸陽城址北部，至今遺存著許多突出於地面的高臺宮觀遺址，其中阿房宮基地仍存，前殿至今尚有高大的夯土臺基，東西長達一千餘米，南北也有五百米，面積竟與明清紫禁城相近。"六王畢，四海一，蜀山兀，阿房出。覆壓三百餘里，隔離天日。驪山北構而西折，直走咸陽。二川溶溶，流入宮牆。五步一樓，十步一閣；廊腰縵迴，檐牙高啄；各抱地勢，鉤心鬥角。盤盤焉，囷囷焉。蜂房水渦，矗不知其乎幾千萬落。長橋臥波，未雲何龍？復道行空，不霽何虹？高低冥迷，不知西東。歌臺暖響，春光融融。舞殿冷袖，風雨凄凄。一日之內，一宮之間，而氣候不齊。……"這是一千一百多年前唐代大詩人杜牧《阿房宮賦》中的名句，如虹的氣勢和凝煉的形象的語言把阿房宮雄渾宏闊富麗的景象呈現出來。當然，這只能是一個東方式的"寫意"的想像，因爲"楚人一炬，可憐焦土"，從項羽這裏開始，後世的歷代帝王都不再珍惜前朝的宮殿，中國的宮殿建築史從此成爲悲劇的歷史。

兩漢建築

在中國建築史上，漢代可以説是最關鍵的時期之一，僅僅把它視爲"承前啓後"和中國建築史的第一個高潮是遠遠不夠的。我們知道在基督教取得合法地位的公元313年以前，古希臘羅馬的神廟建築體系一直在西方世界具有經典意義，早期基督教教堂也被迫沿用"巴西利卡"(羅馬帝國時期流行的大型會堂)形式。如果從嚴格的意義上説，春秋戰國時代在統一體系下風格迥異的建築仿佛希臘城邦，秦漢雄渾闊大的風格則好像是統一強盛的古羅馬帝國時代的超人巨制，也就是説，漢代(尤其是西漢)是中國建築史上"純正"的古典風格的成熟和總結階段。這裏把漢代確定爲古典時期的高潮的主要依據，就是這時的建築尚未受到外來佛教影響，人們還保持著席地而坐的傳統習慣，若論風格的粗獷、率直、闊大、布局的自由、靈動，在中國建築史上是非漢代莫屬。

由於秦末的毀滅性戰爭，漢初宮殿和城市建設的規模都遠不及秦代，只是到了漢武帝時代，才大興土木，規模直逼秦咸陽宮殿。漢代著名的宮殿有都城長安的長樂宮、未央宮、建章宮，以及洛陽和鄴城的宮殿。其中未央宮是大朝所在地，位於長安西南，利用龍首山的崗地，削成高臺爲殿宇臺基；而緊鄰之建章宮雖爲上林苑中的離宮，規模卻更爲宏闊，兩宮間有跨城牆的復道相連。令人惋惜的是漢代的宮殿建築沒有能夠遺存下來，那個時代歷史文獻和文學作品(尤其是漢賦)的記載又顯得過於誇張，考古發掘的大量漢墓中的資料也不足以補綴起那個時代的圖像，著名的畫像磚、石和明器中的建築模型都只是些小型建築，這些都爲我們建立漢代的宮殿建築想像增加了困難。

依然是上面提到的秦始皇陵兵馬俑的發現和發掘，爲我們依據歷史文獻建立漢代宮殿想像建立了信心。與後世精雅雕琢的皇家園林相比，秦漢的皇苑顯得更加粗放、隨意，經營的氣魄也不是後世可以比擬的。漢初未央宮中即有園林，武帝時在秦上林苑基

漢代都城長安遺存朱雀和白虎瓦當拓片 / 漢代瓦當拓片造型皆氣韻生動，極富裝飾性，但又不像後世瓦當那麼圖案化和程式化。瓦當是古建築檐頭筒瓦前端的遮擋，由於秦漢建築屋頂平展，瓦當在裝飾上的重要性要超過屋頂，所以不僅裝飾圖案生動，且直徑亦大，這兩個瓦當直徑均爲19.5厘米。當時還有直徑達60多厘米的超大型瓦當，由此我們便不難想像秦漢宮殿建築的壯大豪邁風貌。

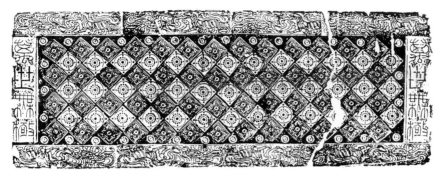

漢龍虎紋和幾何紋空心磚拓片 ／ 這兩塊空心磚，長約1米，高為34.7厘米。如此巨大的、紋飾富麗的空心磚，更加充實了人們對那個恢宏時代的想像。

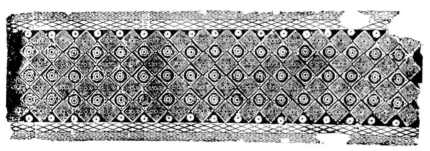

礎上擴建的上林苑，更是"周袤三百里"，"離宮別館三十六所"，建章宮是其中最大的離宮。據《漢書·郊祀志》記載，宮的前殿高過相鄰的大朝未央宮的前殿，宮內還有河流、山崗和緲遠的太液池，池中有蓬萊、方丈、瀛洲三島。整個上林苑的面積超過了3500平方公里，這時的皇苑實際上是浸淫於自然山水之中，是帝王的疆域和社會文化的縮影與象徵。

若是單就宮殿建築的氣勢而言，後世的明清紫禁城遠不能與漢代的宮殿如未央宮、長樂宮和建章宮相比，就是盛唐的大明宮，恐怕也多有遜色之處，這不僅因為漢代宮殿多是依山而建，借臺增勢，還由於漢代的宮殿有一些與後世完全不同的建築形象，其中最著名的，就是本書開始時提到過的"闕"。

在漢代，闕的形式有很多，它們是那個時代的建築符號的縮影和

建章宮圖 ／ 這是後人在《關中勝跡圖志》中附會的，古人沒有關於建築史的知識，只能以同時代建築的形象去生硬地套在前代建築上。如圖中6、7分別為圓闕和別鳳闕，已與漢闕完全無關，是後世城樓的形象了。圖中28即為著名的復道，30、31、32是蓬萊、太液池和瀛洲。實際上，將真山真水納入宮苑的建章宮是後人難以想像和描繪的。

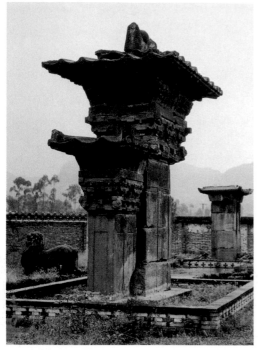

四川雅安高頤墓闕

四川雅安高頤墓闕立面圖 /
它形象地反映出斗拱、屋頂，
甚至瓦當在秦漢建築上的作
用。闕作爲業已消失了的建
築類型，使人們對漢代建築
的神秘性多了一些認識。

建築精神的凝聚，在尚未誕生牌樓和"門"未及充分發展的時代，闕成對地傲列在宮門口、墓道邊。大約是對闕這種形式過於鍾愛了，就像後人雕鑿模仿木結構的石塔一樣，漢代人也以極大的耐心用石頭模仿著木結構的闕，以致經過了將近兩千年，這些石闕仍然留存了下來，成爲那個時代，也是中國建築史上最早、最完整的地上建築遺跡。

在河南和山東，尤其是在四川，遺世孤立的闕顯示著有些"異國情調"的美——像其中最著名，也是年代最晚(209年)的四川雅安高頤墓闕，有著高聳的屋脊、幾乎是完全平展的雙重屋檐、簡潔的斗拱和其間的浮雕，以及子母闕的怪異形式。漢闕就像古希臘柱式一樣，將創造的熱情傾注在造物的上部，《詩經·鄭風·子衿》云"挑兮達兮，在城闕兮"，這樣的描寫《左傳》中更多見，説明周代已有闕的存在。闕經過千年左右的權衡演變，到漢代已成爲無論在雕鑿水平還是比例關係上都十分完美的藝術精品。雖然嚴格地講，石闕的價值遠遠不能和木構的所謂"真闕"相比，但是在"真闕"早已湮没的情況下，石闕足以代表它的原型乃至有著雄渾闊大之風的漢代建築藝術。

與闕這種形式同樣流傳下來的，是東漢的大量樓閣圖像，它不再像闕那樣在地上歷經2000年滄桑，而是深藏於地下。正是有賴於那些精緻而充滿生氣的雕刻技術，我們今天才能有信心地描述漢代的建築和文化生活。

漢墓中的畫像磚、石顯示，到了東漢，與宮殿建築隨國勢的衰落而式微相反，大宅("第")常常規模宏大，院落相套，門外也常建雙闕，並且還出現了像闕一樣高大但可以登臨的樓閣。闕形高樓的形象也反映在漢墓的隨葬明器中，有趣的是，在從內蒙古到廣州，從甘肅到山東的廣大地域裏，都有漢墓建築明器的遺存，而且相對而言地域特徵不很鮮明。與地上的高度凝煉的闕相比，這些明器顯得寫實且具有裝飾性(寫實是指它具有生活氣息，裝飾性是指它往往有意誇張和強調樓、闕在建築群體中的作用)，其中似乎潛藏著由闕到闕形高樓，再到閣樓形望樓的演變。到了東漢末年的望樓，闕的形象已不那麼明顯，或者説它更像是闕頂的層疊，要知道，東漢的望樓正是後世爲人們熟悉的塔的源頭之一。

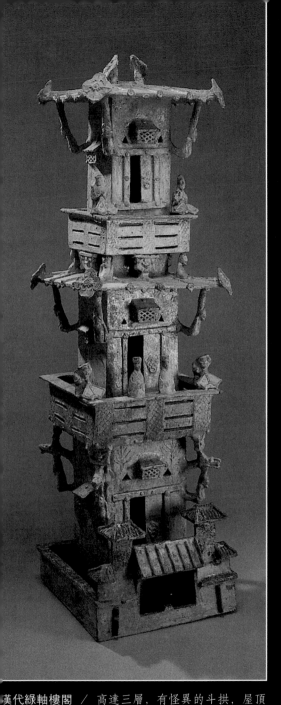

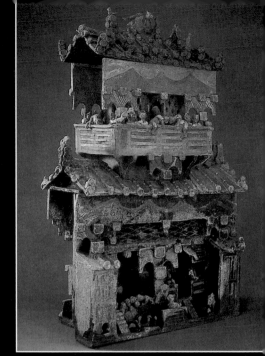

漢代彩繪紅陶閣樓 / 斗拱和屋頂都被有意誇張，
這是一個可以組合的陶樓，二樓欄杆上有頑童騎
戲耍，細節生動，雕飾繁複。雖不能算是當時建築
的"寫真"，却也反映了建築與人的密切關係。

漢代綠軸樓閣 / 高達三層，有怪異的斗拱，屋頂
是漢式建築的忠實再現，平座及其上的立人有登高
而望的後世塔的意象。此件明器重要之處是底層以
院圍合，門口是雙闕形大門。

漢代畫像磚拓片 / 這件出土於四川成都的畫像磚
拓片，以牆劃分的院落布局生動傳神。上部兩人坐
地品茗的畫面反映了那個古典時代所特有的生活
習慣，位在右上角的高大的闕形高閣，再次證實了
中國古代也曾有過崇尚樓閣式高層建築的時代。

第四章

清奇的佛影
——三國兩晉南北朝建築

魏晉建築

人們一般傾向於把三國、兩晉和南北朝的近四百年，看成是漢、唐兩個中國歷史上最強盛朝代間的過渡年代，雖然在這個戰亂不止、文明不斷被毀滅的時代裏也曾出現了像曹操、陶淵明那樣著名的文學家，但總的說來，這一時期的文化似乎遠不能同與之相似的春秋戰國時代相比擬。

這樣的看法至少在建築史上是立不住腳的，事實上正是這種政治與文化上的過於頻繁的大動盪、大遷移和大融合，一方面造成了對建築史來講具有毀滅意義的浩劫，一方面也形成了古典風格的變體。從這個意義上說，三國兩晉南北朝建築不僅是輝煌的唐代建築的序曲，也是中國古代建築由古典風格到成熟風格的轉折點。相對於明清兩代，甚至相對於此前的漢代，這四百年都顯得過於清奇和怪異，伴隨著佛教的大興，帝王和貴族競相捨宅爲寺，而塔這種特有的建築形式的出現，更爲這一時期的建築史增添了神奇的一筆。在那個動盪而清奇的時代，幢幢高峻的佛塔在都市和山野渲染了異域情調。

"塔"是隨著佛教在中國的興盛而從印度傳來的。它在梵文裏是墳冢的意思，用以供奉或收藏佛舍利(佛骨)。它的形狀像巨大的、半圓形的墳丘，在印度已經過了較長時間的發展和演變。在"塔"字流行

北魏元暉墓志側四神紋／三國兩晉南北朝的四百年充滿著動盪和戰亂，却也是藝術上飛揚靈動、令人神往的時代，就是春秋戰國時代的藝術，也沒有如此無拘無束。

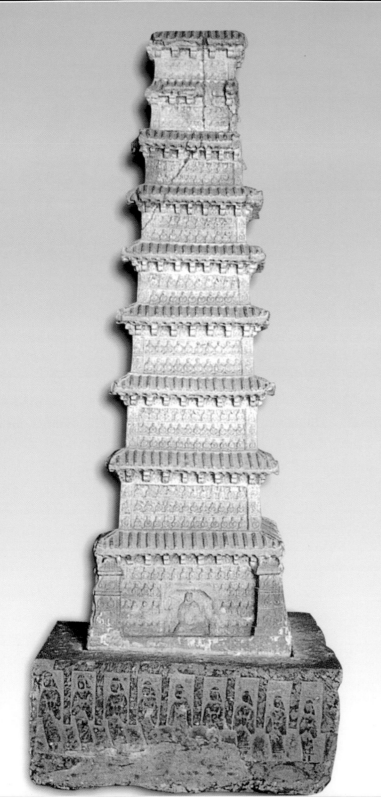

北魏時期石塔 /
塔身四面九層，
雕琢精細，角
柱、瓦檐和斗拱
的關係清晰傳
神，應該是那個
時代流行的木結
構方塔的真實反
映。這座塔是北
魏天安元年(466
年)的作品，早於
著名的永寧寺塔
整整50年。

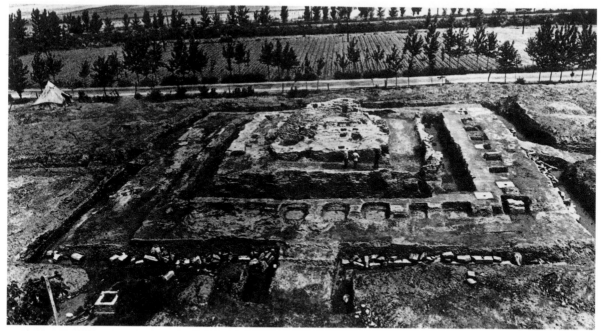

永寧寺塔的塔基廢址／面對塔基，複誦楊衒之的美文，讓人心生慨嘆。在發掘塔基時，還發現了大量泥塑殘像，多爲當時貼在牆壁上的影塑，精美傳神，代表了當時泥塑藝術的最高水準。只是經過慘烈的大火，泥塑都已被燒成堅硬的陶質。

以前，它還曾有"浮圖"、"浮屠"、"窣堵波"等譯名，"塔"是一個後起的造字，它恰到好處地象徵了塔的形式借鑒於漢代樓閣和印度窣堵波的特點。從此，它在中國的文化中就成爲具有漢代樓閣式造型，而頂部和細節又具有印度情調(塔頂即是縮小的窣堵波)的高峻的宗教建築形式，並且，隨著後世各種失卻了宗教意義的實用型塔(如料敵塔)和景觀型塔(如文鋒塔)的盛行，這種初起於印度的宗教建築樣式由於與中國古典建築樣式的成功結合，終於成爲中國乃至東亞獨有的、最重要的建築形式之一。

那真是一個沉迷於宗教熱情之中的時代，"南朝四百八十寺，多少樓臺烟雨中"。當時南朝都城建康僧尼達十萬之衆，北魏則更爲狂熾，僧尼有200萬，佛寺3萬餘所，僅洛陽就有佛寺1300餘所，中國歷史上最顯赫的佛塔——洛陽永寧寺塔，就是那個時代的驕傲。當時楊衒之所著《洛陽伽藍記》以極細膩優美的文筆，描述了永寧寺塔的雄姿："中有九層浮圖一所，架木爲之，舉高九十丈。上有金刹，復高十丈，合去地一千尺。去京師百裏，已遙見之。""刹上有金寶瓶，容二十五斛。寶瓶下有承露金盤一十一重，周匝皆垂金鐸。復有鐵鑠(鏈)四道，引刹向浮圖四角，鏈上亦有金鐸，鐸大小如一石瓮子。浮圖有九級，角角皆懸金鐸，合上下有一百三十鐸。浮圖有四面；面有三戶六窗，戶皆朱漆。扉上各

永寧寺塔基陶影塑頭像

有五行金鈴，合有五千四百枚。復有金環鋪首，殫土木之功，窮造形之巧，佛事精妙，不可思議。綉柱金鋪，駭人心目。至於高風永夜，寶鐸和鳴，鏗鏘之聲，聞及十里。"可惜這座名塔建成後僅存在了18年，像絕大多數著名的木結構建築一樣，它毀於大火，這場火被楊衒之渲染得觸目慟心："永熙三年二月，浮圖爲火所燒，帝登凌雲臺望火，遣南陽王寶炬、録尚書長孫稚將羽林一千救赴火所。莫不悲惜，垂淚而去。火初從第八級中平旦大發。當時雷雨晦冥，雜下霰雪。百姓道俗，咸來觀火，悲哀之聲，振動京邑。時有三比丘(和尚)，赴火而死。火經三月不滅，有火入地尋柱，周年猶有烟氣。"

數年前考古工作者找到了永寧寺塔的遺址，雖然經過了1400多年，殘存的宏大塔基廢址仍歷歷在目，可見楊衒之的記載是準確的，永寧寺塔並不是一時玄想虛構的飄緲之物。南北朝時期的數千座木塔均未能逃脫歷史的劫難，連同那個中國歷史上僅有的宗教狂熱時代一起"城郭崩毀，宮室傾覆，寺觀灰燼，廟塔丘墟"了。一直到唐代，也沒有一座木塔能流傳下來，然而，讓人覺得有點不可思議的是嵩岳寺塔—— 一座

"隱居"在河南登封嵩山幽谷中的磚塔，幾乎是完整地保存了下來，成爲那個時代的惟一遺存，也是中國古代建築最早的經典之作。

這座磚塔所在的嵩岳寺，原是北魏宣武帝拓跋恪的離宮，後來才"捨宮爲寺"，到孝明帝正光元年(520年)，改名爲"閑居寺"，並修建了這座著名的磚塔。據説當時寺中殿宇一千餘間，僧衆七百餘人，且"林泉既奇，營制又美，曲盡山居之妙"(《北史·馮亮傳》)，是個規模宏大的兼備宮殿和園林之盛的大型寺廟。閑居寺到隋文帝仁壽二年(602年)時才改名爲嵩岳寺，它在唐代更是盛極一時，就連武則天和唐高宗遊嵩山時，也以它爲行宮。然而隨著少林寺的興旺，嵩岳寺日漸衰落了，1400多年後的今天，惟有這座古塔依然聳立在廢墟間，相伴著它的，是清代建造的簡陋的山門和幾座殿宇。

40米高的嵩岳寺塔的外形呈凸狀曲線，像優美圓和的抛物線，十五層塔檐層層和緩地向上收縮間距也逐層收緊，充滿著節奏美感的塔檐匯聚在塔頂。塔頂(刹)由巨大的仰蓮瓣組成的須彌座，承托著七重相輪和寶珠，弧形的相輪重複著

嵩岳寺塔的細部 / 塔檐下的層層內收的疊澀在光影下產生韻律之美。嵩岳寺塔與後世著意模仿木構斗拱和梁架的磚石塔不同，它有意探索一種更適合表現磚的魅力的形式。

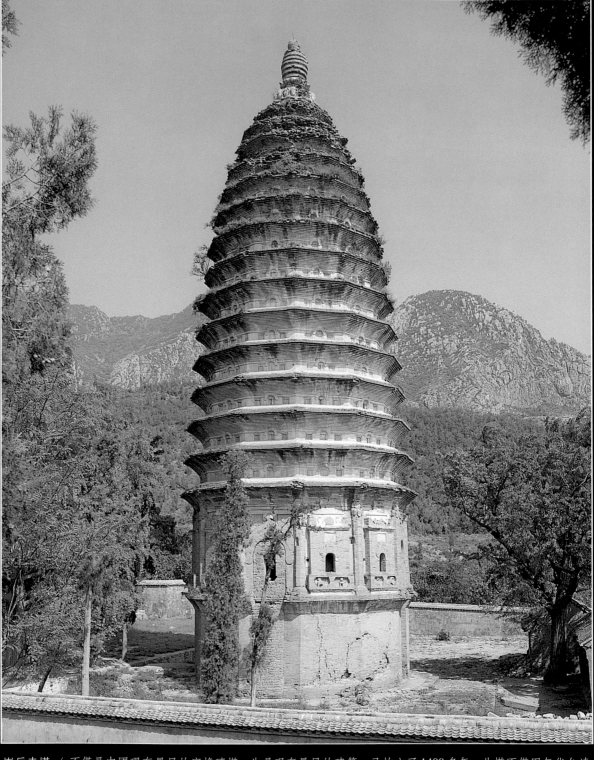

嵩岳寺塔 ／ 不僅是中國現存最早的密檐磚塔，也是現存最早的建築，已屹立了 1400 多年。此塔不僅因年代久遠

塔身的節奏，質樸而剛勁。塔的平面是由近於圓形的十二邊形組成，嵩岳寺塔重複著、變化著圓的韻律，在我們目光的搜尋中展現著層疊的律動之美，雄渾剛勁之中洋溢著舒緩秀麗的氣息。這正是中國建築藝術的一個生機盎然、充滿著創造性的時代，漢代已經形成的傳統由於受到外來文化的"滋補"而富於青春活力。與永寧寺塔的富麗奢華相比，嵩岳寺塔顯得有點寒酸，但是它的藝術上的醇厚與完美仍使它成爲中國古塔中不可多得的經典之作。從《洛陽伽藍記》記載的第一座磚塔到嵩岳寺塔，前後不過200多年，磚塔這種完全新異的建築形式能夠迅速走向成熟，也著實讓人讚歎，嵩岳寺塔是一個早熟的孤例，同樣的形式，以後再也沒有出現過。

嵩岳寺塔並不是因爲它的特殊地位才躋身經典之林的，它確實是存世的中國古建築中值得驕傲的經典之作，就像梁思成和林徽因說的："只憑它十五層的疊澀檐和柔和的拋物線所形成的秀麗挺拔的輪廓，已足使它成爲最偉大的藝術品。"

我們眼前這座古塔的塔檐並沒有模仿斗拱，磚石層層向外探出形成獨特的塔檐，沒有多餘的裝飾，那是簡樸的"磚的語言"，不像後世的磚塔，用磚石逼真地模仿木結構的斗拱和檐瓦，失去了質樸率真的美。嵩岳寺塔的塔檐簡樸單一，卻又細膩而富於質感，尤其在陽光的塑造下，會顯出精緻的光影變化，它豐富了塔檐與塔身間的過渡空間，使塔身簡潔的造型愈加顯得豐厚充實。

南北朝建築

與漢代建築有賴於墓葬明器和闕得以遺世不同，三國、兩晉、南北朝時期的建築更多借助於宗教熱情激發的營造毅力而傳世。從十六國時期起，由敦煌向東沿河西走廊至天水，開鑿石窟不下二十多處，其中著名的即有敦煌石窟、雲岡石窟、龍門石窟、天龍山石窟、響堂山石窟和麥積山石窟。由於當時的木結構建築均已不存，嵩岳寺塔又是以表現自身特性著名的磚塔，南北朝時期的建築形象也就多虧這些石窟中的建築形象得以傳世。

從漢末直至隋唐，中國文化藝術全面接受佛教影響，其路線就如《西遊記》所述唐僧取經一樣，是經由遙遠的西域諸國。南北朝時期漢室南遷，北方長期爲匈奴、羯、氐、羌、鮮卑等西北少數民族所據，較之印度佛教，西域文化藝術的影響其實更爲潛在和本質。這種影響中對建築史而言最爲重要的變化，是中國人逐漸接受了西域的垂足而坐的生活習慣，開始使用胡床、方凳、椅子等高型坐具，坐臥形式和器具的改變，遙開了宋元全新建築形象的先河。

由於受西域文化藝術的影響，

雲岡石窟第九窟雕刻 / 這件作品真實反映了宗教迷狂所帶來的超人創造力。石窟的開鑿不同於古希臘人的立石造神廟和古羅馬人的用火山灰澆鑄巨大的穹頂。它是在天然或人工開鑿的崖壁上憑著執著的毅力和虔誠一點一點鑿出來的。這一窟的雕飾尚存絢麗色彩，屋頂下的斗拱比例碩大，柱頭斗拱間的人字形補間拱具有形式美，兩種斗拱形成有趣對比和形式感。

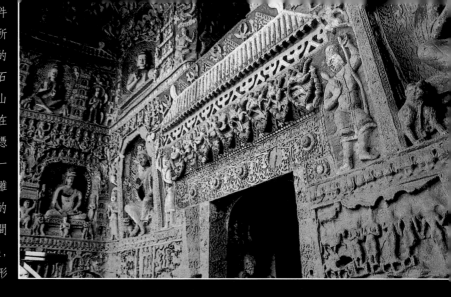

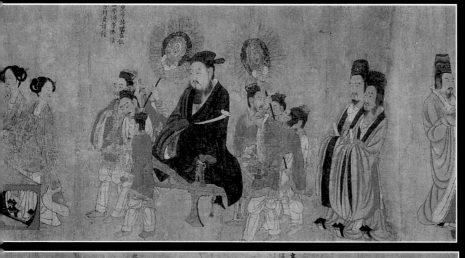

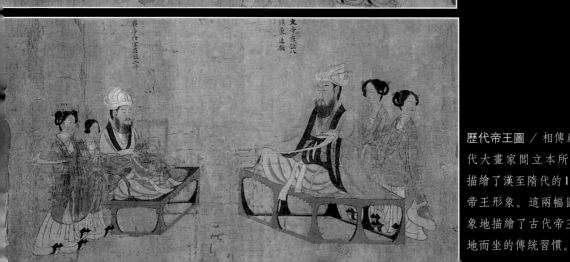

歷代帝王圖 / 相傳爲唐代大畫家閻立本所繪，描繪了漢至隋代的13個帝王形象。這兩幅圖形象地描繪了古代帝王席地而坐的傳統習慣。

南朝蕭景墓表

而陵墓神道兩側的"天祿"和"闢邪"多爲帶翼獅形獸，造型雄渾誇張，更爲西域藝術和兩晉南北朝精神的完美融合。

而南北朝建築從西域得到的最大"實惠"，還是琉璃製造的先進工藝。一直到東漢時期，琉璃工藝還是昂貴的，當時多用於厚葬明器上，宮殿建築上的屋瓦仍是素樸的。雖然素瓦的傳統一直到宋以後才有較大的改觀，以致明清宮殿群中金黃色琉璃瓦已成爲主旋律，但是在兩晉南北朝時期，確因西域所傳琉璃工藝使成本降低，琉璃不僅開始大量用於明器，也開始施於建築。李允鉌在其名著《華夏意匠》中曾慨嘆："如果沒有琉璃，那麼中國古典建築的美恐怕就要打些折扣了。"由此我們不難看出，三國兩晉南北朝時期中國文化藝術和建築史中的一些細微變化，已孕育乃至決定了在後世逐漸成熟完善起來的中國建築的特質。

在這種本質變化的同時，建築的細節也有明顯的"胡化"傾向，例如南朝陵墓神道，即出現不見於前朝的石柱和天祿闢邪形式。著名的如北齊定興義慈惠石柱、南朝蕭景墓石柱，都流露出古希臘柱式的影響；

南朝蕭景墓石獸 ／ 這些石柱(表)和石獸都有明顯的"異國情調"，墓表石柱上縱向的凹紋受古希臘建築影響(經由印度傳遞)，而其餘則深得印度藝術神韻。這並不是說此時的建築與雕飾一味承襲外來文化資源，事實上墓表與石獸所表現的粗朗雄渾氣勢和迥異於前朝的細節的權衡處理，均顯示出那個時代文化上的自信與強大。

第五章

盛世的氣象
——隋唐建築

隋代建築

從建築史的角度看，隋與唐的關係很像是秦與漢。當年秦始皇以小天下的氣勢併諸侯而一統中國，寫仿各國宮殿於咸陽，更築浩大之阿房宮，連建長城，通直道，營造勢絕古今的陵墓，雖國運短暫，其氣魄却爲漢代建築定下了基調。

隋代的國運雖比秦國略長，也僅有短短的37年，但就是在這不足40年的時間裏，却創造了許多不僅在中國建築史、就是在世界建築史上也堪稱奇蹟的偉大工程。隋立國次年所建大興城周圍84平方公里，是近世以前世界古代史中最巨大的城市，竟一年而成；又開鑿大運河，全長2000餘公里，費時僅6年；其時所建趙州安濟橋，則是目前已知的世界上最早的敞肩拱橋。所有這些，都顯示出當時傑出的設計、技術能力和組織施工能力，可以說正是隋代的這些曠世之作，爲唐代建築文化達到中國建築史的最高境界奠定了基礎。

唐大智禪師碑側仙人蔓草紋／與魏晉的建築裝飾圖案相比，唐代的裝飾紋樣已顯得相當圓熟，但是圖像的飽滿和生動的氣韻，使它比此後各代的裝飾紋樣具有更多的生氣。

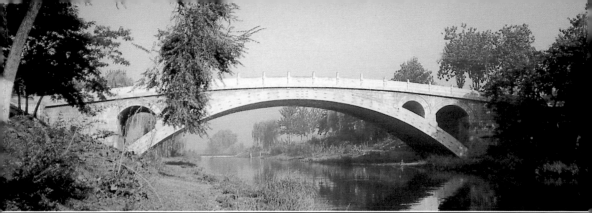

安濟橋 ／ 河北趙縣橫跨洨河上的安濟橋，建於隋大業年間(605～617)，是目前已知的世界上最早的敞肩拱橋。大跨度、低坡度的石券和兩肩小石券的合理和諧的運用，使橋在功能和審美上都極具價值，說明中國古人在處理運用石材方面的能力並不弱於其他文明，可惜這一極有前途的趨勢並未得以充分弘揚。

山東歷城神通寺四門塔 ／ 建於隋大業七年(611年)，全部用青石砌成，平面正方形，單層，四面各開一小拱門，頂部爲五層石砌疊澀出檐，上收成截頭方錐形，頂上立刹，須彌座亦爲方形，四角飾山花蕉葉，正中拔起相輪。與平面十二邊形，強調圓形韻律的嵩岳寺磚塔不同，四門塔強化了簡潔的方正節奏，塔身光整無雕飾。就像嵩岳寺塔著意探索了磚的語言一樣，四門塔同樣極爲難得地追求石頭建築應獨具的形式感，它們都因此成爲建築史上的傑作。

隋代彩繪陶屋／ 國運短暫的隋代並沒有一座宮殿建築能夠留存下來，但是有一件彩繪陶屋却因高度凝煉的技法，爲我們留下一尊隋代宮殿建築模型。這是一件需要細讀的明器，歇山式反曲屋頂，高昂而向內有力虬曲的正脊鴟尾，垂脊端部飾獸面瓦，柱頭斗拱簡潔率直，立柱爲八角形，中段有束蓮裝飾，柱礎有覆蓮飾，窗爲直櫺窗，所有這些特徵都與現在唐代建築風格相吻合

唐代宮殿建築

由隋入唐，沒有經過像秦末漢初那麼慘烈的毀滅性戰爭的破壞，初唐繼承了隋代基業而有所發展，終於在盛唐時大放異彩。唐朝的首都長安(即隋大興)是當時東方乃至世界最大的政治和文化中心，也是歷史上最為壯觀的城市。有唐一代，建築藝術與文化一樣充滿著自信與生命力，那是一個中國歷史上少見的不修長城、任其頹敗的時代，一個輝煌而遥遠的夢。

直接繼承於隋朝的唐長安城，是一個經過周密規劃的城市，皇城在都城北部，城市採用嚴格的里坊制，被劃分成108個長方形的坊，以近9公里長的朱雀大街為軸線，東西兩縣各54坊。這時的里坊制都城與宋代以後的城市格局有很大不同，里坊的四周均築有土牆，四面或兩面開坊門，坊內有街和更小的巷、曲，民居面向巷、曲設門，居民通過坊門出入，坊內往往還有府第和寺廟，實際是被圍合的小城。那裏的都城規整而蕭穆，放眼望去惟見高大單一的坊牆，敦煌莫高窟唐代壁畫"華嚴經變"就表現了里坊制城市特有景觀，我們現在已很難想像那樣一個開放豪邁的時代仍受制於嚴格的城市管理制度。

里坊制度是直接導源於中國的建城方式，東西方建築的差異在此是再鮮明不過了。在西方，像羅馬、巴黎那樣的歷史名城都有著數千年的歷史，一代代人的營造積累下來，一個城市往往就是一整部歷史。中國的情況就很特殊，從秦始皇帝起，每一個朝代在開國時大都要焚毀、拆除或廢棄前朝的國都、宮殿，在平地上另建新城，對舊城的皇宮並無眷戀。在現在的西安附近，散布著西周豐京、鎬京、秦咸陽、阿房宮，漢長安、建章宮和隋唐長安遺址，都沒有疊壓關係。古人建城的方法也很特別，往往先築城牆，再修建皇城和皇宮、道路，最後劃出里巷，以供百姓居住。里坊是在建城時一次劃定，逐漸建成，如此費力勞神地修建對城市而言並無實際功能意義的坊牆，最初是要"雖有暫勞，奸盜永止"。

敦煌莫高窟唐代壁畫"華嚴經變"中表現的滿布著里坊的城市景觀 / 那是一座充滿規整的坊牆和坊門的城市，猶如無數小城的拼合，具有高度的理性與秩序感。

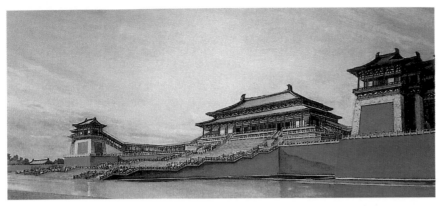

唐大明宮含元殿復原圖 ／ 據唐代典籍所載，含元殿爲“大朝會之所御也”，“殿左右有砌道盤上，謂之龍尾道。殿陛上高於平地四十餘尺”(《兩京記》)，“終南如指掌，坊市俯而可窺”(《新兩京記》)。“元正冬至於此聽朝也。夾殿兩閣，左曰翔鸞閣，右爲棲鳳閣，與殿飛廊相接。”(《唐六典》)李華《含元殿賦》贊曰：“左翔鸞而右棲鳳，翹兩闕以爲翼。”高邁開闊的含元殿是中國宮殿建築的代表作，其夯土基址至今尚存。

當時長安除元宵前後數日，每夜實行宵禁，日落時敲街鼓60下後關坊門，禁人行，只有三品以上貴族官吏宅第的大門可以開在面向大街的坊牆上。

如果我們把院牆看作是組成家庭的圍合，那麼坊牆就成爲類似今日社區的圍合，當時長安坊各有名，人言每稱居何坊，而不言何街，說明里坊在當時浩大的城市空間裏具有特殊的意義。與方正、規整而肅穆的里坊的封閉形成鮮明對比的，是唐代的宮殿建築，高踞在長安東北龍首原上的大明宮，群殿依山而威儀赫赫，外朝之含元殿屋檐低平延展，東西兩側有翔鸞、棲鳳二閣拱衛，以曲尺廊廡通連，殿前鋪展了一條75米長的大階梯(龍尾道)，

氣勢磅礡、開闊。這裏是舉行元旦、冬至大朝會和大酺、閱兵、受俘、上尊號等一系列重要活動的場所，是唐代最重要的殿宇之一，地位近似於明清紫禁城的太和殿。大明宮裏又有麟德殿，是皇帝舉行宴會、觀看雜技舞樂和做佛事的場所，以縱向三座殿閣鋪排而成，面積竟是明清紫禁城太和殿的三倍。大明宮雖然早在唐末即遭焚毀，它在中國建築史中的崇高地位卻從未動搖過，20世紀60年代以來，由於中國社會科學院考古研究所對其中含元殿、玄武門和重玄門的發掘和復原研究，使它的神秘面紗被逐漸揭開，大明宮所承載的盛唐氣象爲我們更加充分地認識中國古建築史提供了契機。

唐代宗教建築

當然，真正能夠幫助我們認識唐代建築的，還是有幸遺存下來的四座唐代宗教建築，正是由於宗教的力量和地處偏遠，才使這四座木結構建築歷經1000餘年而至倖存。四座唐代建築都在山西，按年代順序爲五臺山的南禪寺大殿和佛

光寺大殿，芮城五龍廟和平順天臺庵，其中只有佛光寺東大殿是七間廡殿頂殿堂構架的大殿，其他三座都是歇山頂廳堂構架的小殿，五龍廟和天臺庵經過後世重修和改建，已喪失了唐代建築的很多特點。所以要論等級高、規模大、結構精緻、

陝西乾縣唐懿德太子墓壁畫中的闕樓圖

關樓圖的摹本 ／ 闕樓圖
是大明宮含元殿之翔鸞、
棲鳳二閣復原的主要圖像
依據。壁畫依墓道的行進
路線運用變形手法使建築
具有立體感。三重闕樓發
展了漢代闕的傳統類型，
盡顯大唐文化融合古今中
外而無拘束的氣度。

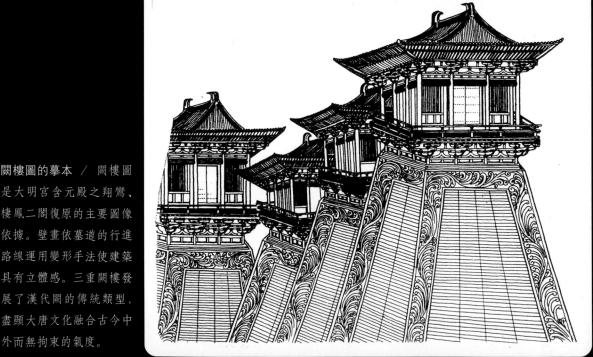

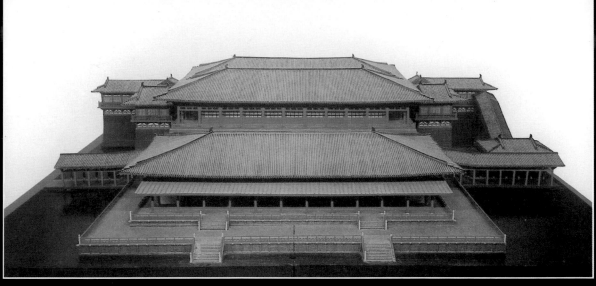

大明宮麟德殿復原模型

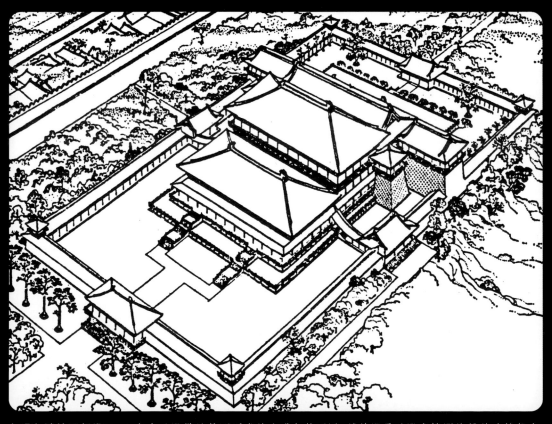

大明宮麟德殿想像圖 / 與含元殿借地勢而形成的高邁氣勢不同，麟德殿是以殿宇樓閣複雜的連接組合而形成宏闊鋪排的體量。

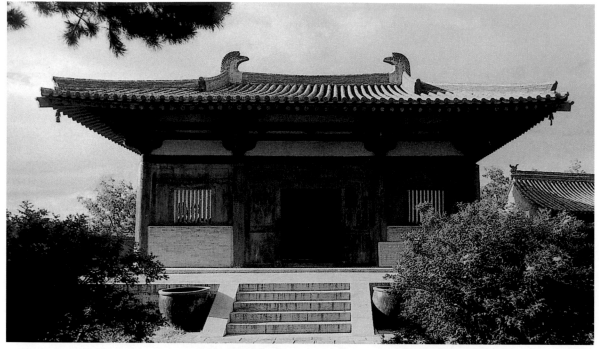

山西五臺山南禪寺大殿 ／ 重建於唐建中三年(782年)，是中國現存最早的木結構建築，外形特徵與隋代彩繪陶屋完全一致。大殿的初建年代不詳，12根檐柱中有3根爲抹棱方柱，當爲始建時原物，年代早於唐，而該殿又有幸躲過武宗年代廢佛而獨存，實在是建築史上的大幸。

保存完好，就只有佛光寺大殿了。可以説佛光寺大殿不僅是唐代，也是中國古建築史現有的最早的經典之作，它的發現，還含著一段動人的故事。

現在人們已很難想像在20世紀以前，中國不僅從未把建築納入藝術史的範疇，也從未建立起建築史的觀念，清代畫家曾臨摹過宋代名作《清明上河圖》，建築和市井都已是清時作風，而那時人們想像的周公建城圖，也與現實無異。而且後人對古建築修繕的善舉，由於與今人觀念的差異，往往給古建築帶來毀滅性的災難，所以一直到20世紀初，在梁思成這代人留學歐美歸國開始建立建築考古學之前，從未有人試圖尋找和鑒定明代以前的古建築，尋找唐代建築更是一個近乎痴想的夢。

還是在美國學習期間，梁思成

和林徽因痛感中國人沒有自己的建築史和古老建築的耻辱。那時日本人曾斷言，中國已不存在唐代以前的木結構建築，要研究唐代建築，只有到日本的奈良去。這使他們下決心回國尋找明清以前的古代建築，讓中國的建築史也能成爲由"健在"的經典之作連綴起來的生動歷程。

從1932年起，梁思成、林徽因和他們的同伴們開始在華夏大地尋找明清以前的古代建築。他們知道，越是著名的風景區和著名建築的遺址，找到真正的古代建築的可能性越小，明清以前，尤其是唐代建築，只能隱藏在不爲人知的荒僻鄉野。那時正是抗日戰争前夕，社會混亂，沒有人關懷古老的建築藝術，也沒有現成的資料爲他們提供查找的線索，每到一地，住宿和吃飯都成天大的難題。他們就是憑著

對事業的執著和堅苦卓絕的努力，在大地上發現了一個又一個宋代、元代建築。但是直到1937年，他們仍沒有發現唐代建築。這時，梁思成讀到伯希和的《敦煌石窟圖錄》，書中第61號窟的宋代壁畫《五臺山圖》中的大佛光之寺引起了他的注意，他馬上查找《清凉山(五臺山)志》中有關佛光寺的記載，知道它並不在五臺山中心的臺懷鎮，而是在人跡罕至的偏遠之地，這正是有可能找到古建築的最好條件。

1937年6月，梁思成、林徽因與他們的學生莫宗江、紀玉堂逕奔五臺山而去，這段尋找佛光寺大殿的經歷後來被他們記錄了下來，我們才能分享他們探險式的艱難與快慰。

山西省的五臺山是個神奇的地方，五座形似"壘土之臺"的高峰圍抱著這個佛門勝地。那裏從東漢時就有印度僧人修建了佛寺，此後北齊、隋唐、明清不斷興起建寺高潮，屢毀屢建，5座3000米高的臺頂上都曾建過寺廟。據記載，五臺山在鼎盛時期曾有廟宇360多處，然而到清末時這些佛寺已經開始衰敗了，近代只剩下不足百處，大都散落在五山環圍的臺懷鎮上。

但是他們並沒有在臺懷鎮的古建築群中停留，而是向北進山，去尋佛光寺。艱難地走了兩天，終於在第二天的夕陽中看到了他們期待已久的佛光寺。那真是令人興奮的時刻，隱沒千年的東方建築的經典終於初露雄姿：碩大的斗栱，深遠

唐代壁畫中的佛國境界／高臺開敞，殿閣雅麗，庭院、臺基與建築布局的完美自然令人神往，很難相信那時在中國的西北，曾經創造過如此氣韻靈動的壁畫和建築。

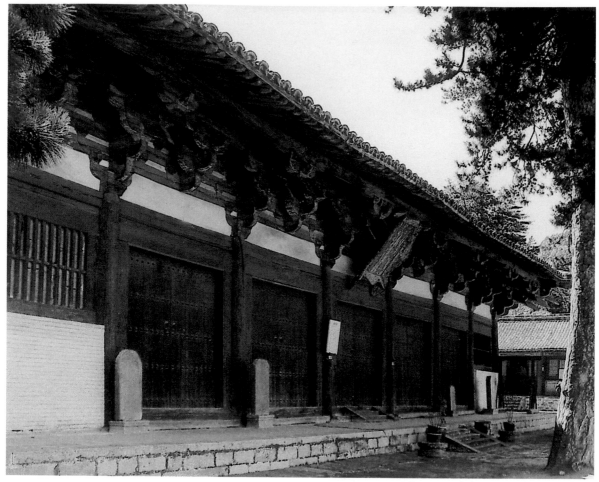

佛光寺大殿　/　從近前仰視佛
光寺大殿，看不到平展的屋
頂，惟見碩大的斗拱陣列，粗
樸雄壯，充分展示出中國古
代建築盛期的精神。雄大的
斗拱與同樣粗樸的檐柱、大
門和直櫺窗，凸顯了木結構
建築的魅力，正是有賴於佛
光寺東大殿，盛唐宮殿建築
的偉業才沒有像秦漢時期的
宮殿建築那樣成爲典籍中的
幻影。

的出檐都表明這是一座典型的唐代
建築!爲了尋找確鑿的證據，他們又
在蝙蝠和臭蟲的攪擾中爬上殿梁搜
尋，梁思成在《記五臺佛光寺的建
築》中詳細記下了搜尋的艱苦:"那
上面積存的塵土有幾寸厚，踩上去
像棉花一樣。我們用手電探視，看
見檁條已被蝙蝠盤據，千百成群地
聚擠在上面，無法驅除。脊檁上有
無題字，還是無法知道，令人失望。
我們又繼續探視，忽然看見梁架上
都有古法的'叉手'的做法，是國
內木構中的孤例。這樣的意外，又
使我們驚喜，如獲至寶，鼓舞了我
們。照相的時候，蝙蝠見光驚飛，穢

氣難耐，而木材中又有千千萬萬的
臭蟲(大概是吃蝙蝠血的)，工作至
苦。我們早晚攀登工作，或爬入頂
內，與蝙蝠、臭蟲爲伍，或爬到殿中
構架上，俯仰細量，探索惟恐不周
到，因爲那時我們深怕機緣難得，
重遊不是容易的，這次圖錄若不詳
盡，恐怕會辜負古人的匠心的。"就
這麼艱苦地工作了幾天，終於有了
驚人的發現，是林徽因第一個發現
了大殿梁下隱約的墨跡。經過不懈
的努力，他們終於發現並辨讀了四
條梁下的全部題字，這才知道大殿
建於唐大中十一年(857年)——那是
多麼令人激動的時刻啊，中國的木

結構建築終於有了最早的經典。

更爲令人驚歎的是佛光寺大殿是按照宮殿規格建造的，完全體現了大唐建築的精髓。這裏先展示一張佛光寺大殿梁架結構示意圖，從中可見在佛光寺外表過於質樸平淡的形象裏，潛藏著那麼清晰、有序、謹嚴的結構。左面一排五根粗壯的檐柱擎起四朵碩大雄勁的斗拱，那斗拱一跳一跳地疊加著向外、向上伸展，布滿了屋檐下的空間。再往上，和緩舒展的屋頂謙順地退到人們的

視線外，斗拱在這裏是絕對的主角，它竟有檐柱的一半高，其威壓之勢給人留下深刻印象。要知道，佛光寺大殿的斗拱是現存中國古建築中斗拱挑出層數最多、距離最遠的，在那裏，是斗拱而不是屋頂塑造了建築的形象，中國古典建築的第一種語言在佛光寺發揮得登峰造極。

富於戲劇性的是這個表面讓人感到有點壓抑的大殿的室內卻是寬敞宏闊的，巨大的佛像的背光與屋頂組合爲一體，強化了與外面的反差。佛光寺大殿純粹結構性的梁柱仿佛有著壓抑不住的生命力，它不像明清以來的建築那麼含蓄、柔順、艷麗，而是張揚、靈動、古樸，率性而爲，無拘無束，——這正是大唐文化的性格，那時，中國文化遠遠地走在世界前列。

比木結構的佛寺更多地遺存下來的，還有數量衆多的唐代磚塔，其中最著名的如西安興教寺玄奘塔、慈恩寺大雁塔，大理

佛光寺大殿梁架結構示意圖 / 此大殿被認爲是現存唐代殿堂型構架建築中最古老、最典型、規模最宏大者。大殿的結構由下層柱網、柱上中層的井幹式柱頭枋框子和其上斗拱、月梁構成，其中斗拱7種，是現存古建築中挑出層數最多、距離最遠的。明晰和高度功能化的結構和簡括的裝飾風格，使唐代建築顯得古樸雄壯，格調高邁。

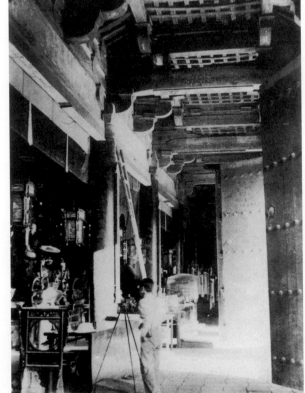

梁思成在佛光寺大殿 / 1937年，佛光寺的發現和營造年代的確定，在中國建築史上具有劃時代的意義。古建築學家傅熹年後來追述道："(佛光寺大殿)是經日本人屢次調查，印在書本上卻不識其爲唐代遺構的重要古建築，使日本人驚讚之餘，頗難以自解。梁先生在强烈的愛國熱忱激勵下，以勇銳直前的鑽研精神，科學研究方法，在研究中國古代建築方面取得了卓越成就，在半殖民地半封建時代爲中國在這一學術領域爭了氣。"

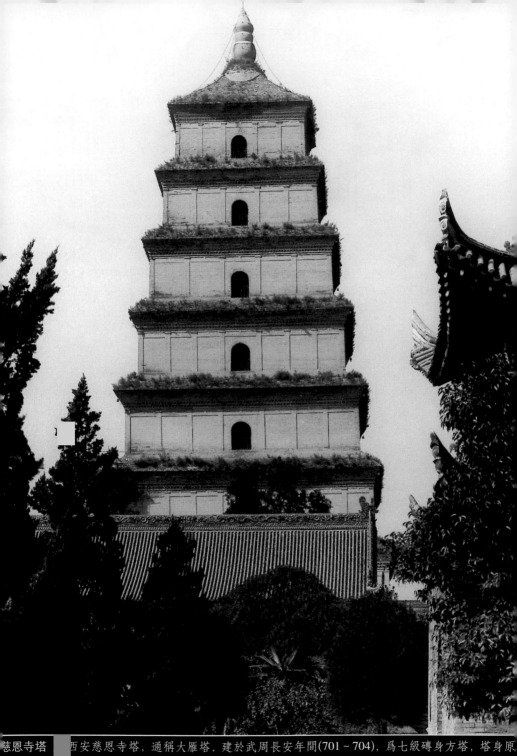

慈恩寺塔　　西安慈恩寺塔，通稱大雁塔，建於武周長安年間(701～704)，爲七級磚身方塔，塔身原
[有]仿木結構裝飾，呈唐代磚塔特有的輕盈之狀。後經明代以磚包砌，原貌已失。

慈恩寺塔門楣石刻佛殿圖 ／ 此圖因所繪斗
栱形制特殊，建築形象準確生動而聞名。

薦福寺塔 ／ 西安薦福寺塔，又名小雁塔，建
於唐景龍元年(707年)，爲方形密檐磚塔。除
了平面形狀不同，小雁塔可以說與嵩岳寺塔
極爲神似。

崇聖寺千尋塔(三塔中最高且平面方形的一座) ／
雲南大理崇聖寺千尋塔，建於唐開成元年(836
年)，密檐 16 層，塔身亦呈優美的流線形，與飄
逸的塔檐構成輕盈舒展的塔姿，遠非相鄰兩座八
角形宋塔可比。

榆林石窟出土彩繪木塔 ／ 據記載，此塔出土時内裝銀塔，係五代時期作品。此塔的獨特之處在於既注重實用性(木塔應爲保護銀塔的"包裝盒")，又不失藝術品位，尤其是有關建築的細節。作爲佛像背後的裝飾性圖案，立柱與梁架用寫意筆法勾出，下筆準確精煉，惟斗拱以"透視法"精細繪出，極具立體感。

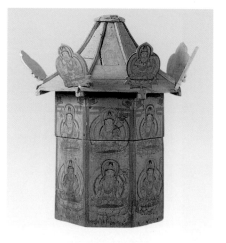

崇聖寺千尋塔，登封法王寺塔，皆承襲了兩晉南北朝時期木結構樓閣式塔的神韻，方形塔身，造型簡潔敦厚，雍容素樸。

在中國古代文化得到盡情張揚的唐代，還有一種與建築有關的藝術得以長足的發展，那就是園林藝術。

中國的園林藝術的歷史極爲久遠，可以説從建築史的開始階段就有著宮殿建築與園林共生的現象，但是那時的皇家和貴族多崇尚純自然的園林，往往占地闊大，其中有廣袤的自然山水和放養的野獸，畋獵和遊樂是主要目的。到了兩晉南北朝時期，文學、繪畫和書法藝術都開始以一種更爲空靈精微的心態"發現"了自然，書聖王羲之的《蘭亭集序》和陶淵明的詩作開始了文學與園林結緣的開端。

到了唐代，真正意義上的古典園林美學思想開始確立，大詩人王維在長安東南藍田的深山幽谷中營造了輞川別業，以天然丘谷、湖面、林木置若干亭館而成，一派樸野自然的鄉居景觀，所謂"北垞湖水北，雜樹映朱欄。透迤南川水，明滅青林端"，"輕舸迎上客，悠悠湖上來。當軒對樽酒，四面芙蓉開"。《輞川集》二十首把山居郊野的田園情致渲染得充滿空靈的禪意。王維還是著名的山水畫家，他的詩情畫意更成爲後人難以企及的極境。

但是這畢竟太藝術化了，大多數爲官的文人不可能終日縱情山水，他們身居鬧市，備受舟車之苦而難以討得一時清閑。唐代大詩人白居易就曾作詩嘲笑那些附庸風雅的人，詩題即是一篇諷刺小文："李、盧二中丞各創小居，俱誇勝絶，然去城稍遠，來往頗勞。弊居新泉，實在宇下，俱題十五韻，聊戲二君。"又有詩云："滄浪峽水子陵灘，路遠江深欲去難。何如家池通小院，臥房階下插漁竿。"白居易在詩文中自鳴得意的，是深居鬧市中的小小宅園，平日居住、待客、宴樂、琴棋、詩書皆在其中，與住宅不同之處，惟有庭院中若干泉石林木的象徵性點綴而已，絶不能與王維輞川別業的自然情趣相比。但白居易卻自有一套邏輯："十畝之宅，五畝之園。有水一池，有竹千竿。勿謂土狹，勿謂地偏；足以容膝，足以息肩。有堂有庭，有橋有船。有書有酒，有歌有弦。有叟在中，白鬚飄然。識分知足,外無求焉。……"更有《小宅》詩曰："庾信園殊小，陶潛屋不豐。何勞問寬窄，寬窄在心中。"從此市井中的住宅小園成爲千年以來中國文人士大夫終生苦心經營、儒隱其間的城市山林。

南京火山棲霞寺舍利塔 ／ 建於五代的南唐時期，是八角五檐、高僅 15 米的石塔。這座石燈一樣的"模型"塔卻在中國建築史上有重要地位，因爲它的由基座、須彌座和千葉蓮座組成的華麗的臺座是現存石塔中最早的實例。小石塔雖已殘損，但仍可看出是當時石刻的上乘之作。

第六章

精雅的變奏
——宋遼金建築

西夏王陵 / 北宋時與宋、遼並立的,還有夏朝(史稱西夏)。那曾經是一個既全面接受漢文化,又創立獨立文字體系的雄心勃勃的朝代,只是歲月的流逝使它成爲高昌故城一樣的歷史幻影。如今,偏居於銀川西面、賀蘭山東麓的西夏王陵遺跡,以其蒼涼之美追憶著那個時代。

藝術史的分期往往是個很棘手的問題,本來藝術的流變並不一定依循時代的必然演化規律,在這方面,藝術史有點像文化史,它是錯綜穿插於政治化的所謂"歷史"之中的,這種現象在五代、宋、遼和西夏這樣一個多政權、多民族並存的紛爭又繁榮的年代,尤其顯得突出。比如,一直被表述爲主流的兩宋具有自己濃重的風格特徵,而與之同時的遼代卻傳神地延續了大唐遺風,並且遼代建築的幾個代表作

也奇蹟般地得以倖存。然而令人難以置信的是,恰是後來吞遼滅北宋的金遥開元明清三代建築之先河。

唐代覆亡後的五代十國時期自然是群雄並起,戰亂頻仍,而後北宋初立,仍循唐制,但很快就具有自己特有的"風格",從某些方面而言,恰與唐代的審美情趣形成極其鮮明的對比,其差異就如唐詩與宋詞。與幅員闊大、坊牆井然的唐長安不同,北宋汴京的面積只有長安的一半,人口卻遠過之,而且,汴京不同於政治化、理性化的長安,它是商業化和市民化的,這就注定了它們在文化、審美趣味和建築風格上的差異。這裏爲了敘述上的連貫,先放下北宋,而把著意於延續唐代風格的遼代建築作爲唐宋兩代間的接合點,雖然實際上遼與北宋是同時發展的。

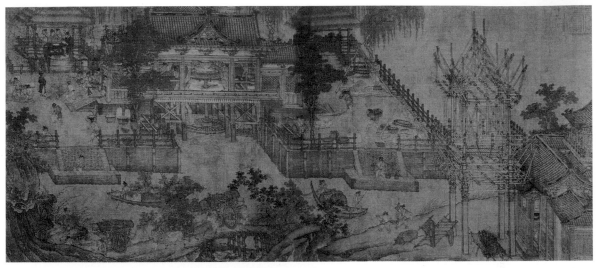

閘口盤車圖卷 ／ 這幅相傳爲五代時的作品，已與唐代審美趣味形成巨大反差，建築形象更爲寫實、細膩、古雅。宋代是一個善於和酷愛建築題材繪畫的時代，現存大量作品所流露的意趣和格調是後世難以企及的。

遼代建築

　　遼代是原游牧東北的契丹族所建，公元916年建國統治山西、河北的北部，史籍中關於遼代都城與建築的記載極少，如果不是有倖遺留下諸多在中國建築史中堪稱經典的傑作，那麼遼代建築大概難免在建築史上一筆帶過的命運(就像如歷史幻影的神秘的西夏王朝)。由於長期受漢唐文化影響，加上北方從唐末即處在藩鎮割據狀態，所以地偏於北的遼較少受到北宋文化審美趣味重大變化的影響，仍一味延續和張揚盛唐文化。歷史典籍中關於盛唐建築文化曾大事渲染，無奈唐代建築命運多舛，至今倖存的只有幾座規格不一、規模不大的佛殿和磚塔，遠遠不能象徵甚至暗示那個時代的文化氣象。事實上，正是有賴於幾座遼代巨構，我們關於盛唐氣象的想像才逐漸豐滿起來，就藝術價值而言，遼代遺構的質量甚至超過了宋代。遼代建築的代表作是薊縣獨樂寺觀音閣及其山門、應縣佛宮寺釋迦塔，以及大同華嚴寺薄伽教藏殿和善化寺大殿。

　　由於歷史的變遷，獨樂寺周圍的古建築早已蕩然無存了，山門幾乎緊挨著大街，還未進寺，那蒼老古舊的山門上氣勢逼人的斗拱，就會迎面撲來，給人以深刻印象。山門臺基低矮，檐柱粗壯，斗拱雄勁，出檐深遠。千餘年的風霜洗去了斗拱上的漆飾，使它顯得更加古樸蒼勁。它一層層有力地向上疊加，布滿屋檐，將屋檐高高托起，即使在大街上，也很難看到屋頂的全貌，只能看到屋脊兩端的鴟尾，它們粗壯遒勁，是斗拱語言的延伸。走進山門，會看到屋頂上祖露著斗拱和其他梁木，完全没有遮擋，山門複雜的木結構就這麼一覽無遺、大大方方地呈現眼前，這正是大唐文化的作派。

　　從山門北望，一座高大雄壯的

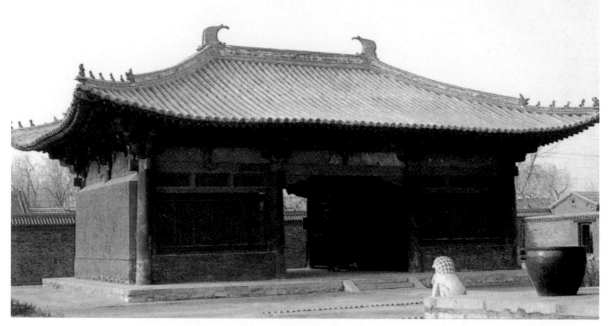

天津薊縣獨樂寺山門 ／ 建於遼統和二年(984年)，三間四架廡殿頂，鴟脊與隋代陶屋的極爲神似，且檐下斗拱僅有柱頭和柱間一朵，疏朗粗樸雄健。尤其可貴的是山門內梁架結構未經遮掩，縱橫交錯的木結構的邏輯性和藝術性率直地表露出來，愈發增添了特有的古樸韻味。

高閣映入眼簾，它幾乎塞滿了從山門口所見的空間，這麼大方灑脫的布局，現存的中國古建築群中是不多見的，明清以後著名的古建築群，大都"庭院深深深幾許"，失却了爽朗的文化性格。

觀音閣就像山門和佛光寺大殿一樣，是斗拱的讚美詩，由於雙重屋檐和中間的回廊式挑臺(平座)皆以斗拱承托，就給人以更強烈的印象：深雄遒勁的斗拱雖然被遮掩在屋檐下的陰影中，却依然脈絡清晰，表情生動，尤其轉角處的斗拱，從立柱的小小支點上一躍而起，向檐角升騰，把屋檐托舉得像輕薄欲飛的鳥翼。雄壯、疏落而有力的斗拱，素樸、輕盈而舒展的屋頂，使觀音閣與明清時期中國建築的形象形成強烈的反差，以致站在它的面前，會感到很陌生，進而會感到一股蒼凉的古雅之氣撲面而來。難怪當年梁思成禁不住用熱烈的言辭讚美它："偉大之斗拱，深遠之檐出，及屋頂和緩之斜度，穩固莊嚴，含有無限力量，頗足以表現當時方興未艾之朝氣"，進而稱它爲"千年國寶"，"無上國寶"。

觀音閣的內部並不像它的外形所暗示的那樣，是一座內分雙層的樓閣。走進閣門，一座高達16米的觀音像猛然進入視野，一下子不會看到它的全貌，只能仰視才能看清它幾乎頭接閣頂、令人暈眩的儀態，據說這是國內現存最高大的塑像。高閣爲了供奉巨佛，而觀音也與建築融爲一體，觀音閣室內極其複雜的木結構，主動地甘當配角，爲容納和烘托佛像盡力，疊錯交纏的迴廊和斗拱在昏暗的空間盡量退隱，成爲佛像豐富神秘的背景。塑像頭部距閣頂藻井只有一米多的間隙，這時藻井變成收束的線條匯聚在塑像頭頂，形成被誇張了的伸向無盡蒼穹的錯覺，那有意變得更加

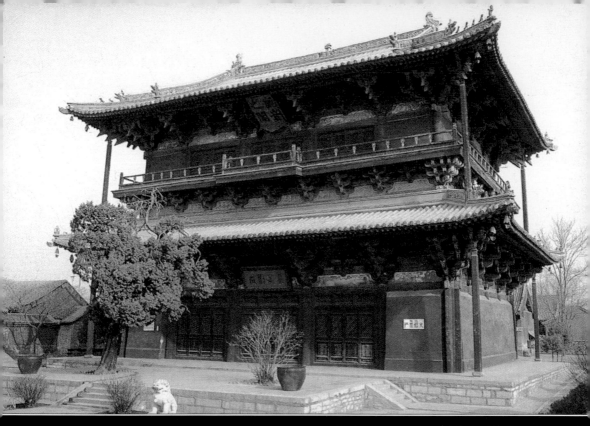

獨樂寺觀音閣 ╱ 此為歇山頂樓閣，兩層，其間有以斗拱承托的平坐勾欄，所以在結構上，觀音閣就好像是兩座完整的單層建築疊擺而成。樓雖兩層而有三層遠比山門出跳深遠的斗拱群落，加上平展的屋檐的飛揚，使其於雄渾中不失飄逸，猶存盛唐建築遺風。

觀音閣室內及觀音像 ╱ 實際上就像佛光寺等佛教建築一樣，只看到觀音閣外部形象的傑出並非代表了對建築的全部了解。建築是空間的藝術，設計如此高大舒展的樓閣並不僅是為了憑欄遠眺，它首先是為了供奉閣內高達16米的巨大的觀音像。觀音閣的內部空敞，為觀賞性的平坐環繞，結構複雜繽密，充分體現了古建築語言的適應性和應變能力，梁思成當年就曾抑制不住地讚頌觀音閣的斗拱："皆可作建築邏輯之典型。都凡二十四種，聚於一閣，誠可謂集斗拱之大成者矣!"

細密的網格圖案使錯覺得到強化，使已經十分巨大的佛像仿佛更加高大。樓閣上漫射進來的光線照亮了觀音的頭部，也渲染了藻井四周的木結構，使得佛像被籠罩在夢幻般的宗教氛圍之中了。

獨樂寺建於遼統和二年(984年)，這時已是中國歷史上的北宋時期，由於遼國偏居北方，統和二年上距唐亡僅70餘年，所以盛唐餘韻猶存，我們在獨樂寺山門和觀音閣體會到的，仍然是唐代建築藝術和文化的風範。

前面提到過《洛陽伽藍記》所載永寧寺那場震動京城的大火，數年的苦心營造毀於一瞬，明清以前曾經遍及華夏大地的木塔也都難免劫難。然而，似乎是命不該絕，一座保持了中國古塔數個第一記錄的超大型遼代木塔，歷經900餘年的磨難，奇蹟般地保存了下來，這就是山西應縣古城中的佛宮寺釋迦塔，俗稱應縣木塔。

應縣木塔是現存古代世界最高的木結構建築，也是中國現存的惟一木結構古塔，它的直徑也是中國現存古塔中最大的。它不像嵩岳寺、佛光寺和獨樂寺，曾經盛極一時，日後卻被歲月塵封，一直到20世紀才重又顯露真

身。釋迦塔在古代世界裏一直被視爲人間奇蹟，從來不曾被湮沒，它於遼清寧二年(1056年)由由田和尚奉敕募建，當時叫寶宮禪寺，也像當年的嵩岳寺一樣，殿宇樓閣相連，元英宗、明成祖、武宗都曾登塔題匾，可見名聲顯赫。但是它從明代末年開始衰落了，到清代更是一蹶不振，惟存這座木塔，孤獨地矗立在應州大地上。

16世紀時的有關記載告訴我們，釋迦塔在建成後的500餘年中，歷經大風暴一次和大地震七次，再加上後世的戰亂和人爲的毀壞，佛宮寺明清以前的寺廟均蕩然無存，木塔却巍然獨存，這已不是能用"奇蹟"這個詞可以概括的了。

釋迦塔並不是一座只在技術上出衆的木塔，從照片上就可以看出它的藝術形象比嵩岳寺塔、佛光寺和獨樂寺觀音閣更爲出衆。4米高的石砌高臺，把木塔供奉在基座上，首層重檐屋頂形成開放穩重的底層，上面挑臺(平坐)與塔檐層層疊加，形成整一的韻律，斗拱的細微變化又使塔身不至於呆板。攢尖式塔頂把八面塔身束於塔尖，

佛宮寺釋迦塔細部 / 從這個角度上看，已經脫去漆飾的木塔充滿著斗拱的陣列，支承著塔檐的斗拱和承托著平坐的斗拱交疊著，以明晰外露的"邏輯"和規整而富於韻律變化的裝飾性語言展示了木結構建築的魅力。

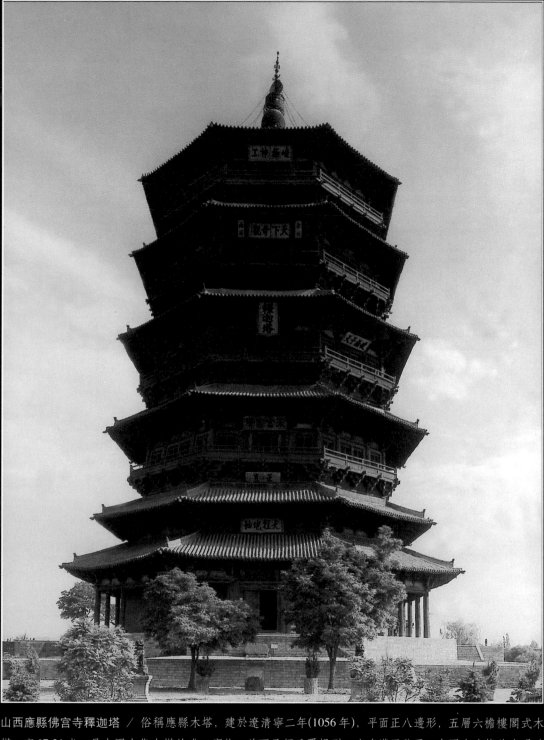

山西應縣佛宮寺釋迦塔 / 俗稱應縣木塔，建於遼清寧二年(1056年)，平面正八邊形，五層六檐樓閣式木塔，高67.31米，是中國古代木塔的唯一實物。前面已經反覆提到，自秦漢至魏晉，中國古建築曾有過追求單體建築的宏大體量和超拔之勢的時期，釋迦塔的倖存成爲那個已顯得過於遙遠的時代的明證。與佛光寺大殿一樣，釋迦塔也是在20世紀初被梁思成及其中國營造學社"發現"的，當時交通不便，手頭又沒有任何圖像資料，梁思成試著匯款給應縣的照相館，竟得到寄回的木塔照片，由此判斷這座名塔未經後人毀滅性的重修，才開始了興奮而又充滿艱辛的應縣之行。據説爲了實測到塔頂數據，梁思成當年迎著大風拽著塔頂鐵鏈登頂，硬是完成了對木塔的首次實測。

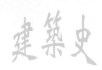

山西大同華嚴寺薄伽教藏殿西立面的壁藏　／　此爲遼代木結構建築的精確模型，中間懸空的天宮樓閣和弧形飛橋顯示出曾令秦漢唐三代宮殿建築生輝的建築類型的神采。

在那裏，10米高的鐵製塔刹用佛界的語言把高塔的氣氛推向高潮。與那些磚石古塔造型不同的是，應縣木塔好像無意直刺蒼穹，它極重視自己體態的和諧，雍容而大方，即使從今人的眼光看來，也仍有超群的魅力，這在中國古代建築中是十分難得的。

在與兩宋同時的遼代，除了上面三座堪稱經典級的傑作遺存外，在遼西京大同，還有兩座遼代佛殿倖存下來，這就是華嚴寺下寺的薄伽教藏殿和善化寺大殿。

華嚴寺在遼代是具有太廟性質的重要佛寺，薄伽教藏殿建在磚砌高臺上，單檐歇山頂，屋頂坡度平緩舒展，出檐深遠，鴟尾高昂遒勁，與獨樂寺山門頗爲神似。薄伽教藏殿的獨特價值在於室內沿牆排列重樓式壁藏38間，分上下兩層，壁藏至後窗處中斷，懸空建天宮樓閣飛越窗上，其左右是用弧形的飛橋(圜橋)與壁藏相連。這一“無意”的裝飾性雕飾卻成爲遼代建築的精確模型，那凌空樓閣、飛架圜橋和如翼屋檐構成的錯落有致的意態，使人遙想漢唐時代宮殿建築的神韻。

善化寺的大雄寶殿爲單檐廡殿頂，殿前亦有磚砌月臺，它同樣以平展的屋頂和深遠的出檐給人深刻印象，大殿的斗拱比前述遼代建築更爲沉雄。

宋代建築

兩宋在中國建築史上是非常獨特的時代，它與前面的漢唐和後世的元明清都有很大差異。相對而言，它更像是一以貫之的中國建築史中的一段協奏曲，精雅、細膩，富於變化和靈性——如果認爲漢—唐和元—明—清爲代表的兩個序列的建築斷代史代表著倫理、秩序和政

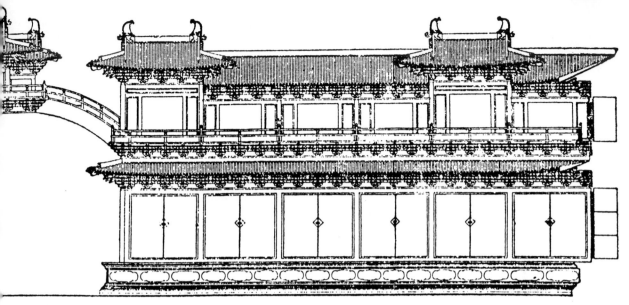

治的傳統的話。

北宋的都城是東京(即汴梁,今開封市),它的前身是唐朝的汴州,爲地方首府,在隋唐時代,汴州因大運河的開發而繁榮起來,至唐末已成重鎮,五代時又在此建都。由於汴梁是逐漸繁榮起來,不像唐代的長安那樣經過統一規劃,是平地而起的新城,所以從後周世宗柴榮時起,即著手對之進行擴建和改造。到了北宋時期,大内(紫禁城)只能建在唐代宣武節度使署所在地,也就是城市的中心。這就一改歷代皇城偏居於都城一角的格局,無意中遙開後世皇城布局的先河。同時,汴京的大内、内城和外城的環環相套的形式,也爲後世所繼承。從表面(城市平面圖)上看,汴京與明清北京似乎没有多大區別,甚至在大内宣德門至内城朱雀門、外城南薰門間也有一條筆直的大道作爲城市的政治和秩序軸線。但是仔細辨認,就會發現許多的不同。首先,汴京的三道城牆除了大内,都是不規則的,其次就是它的街道有很多是"隨意"的。

宋代是個有著繪畫天賦的朝代,從皇帝(尤其是徽宗)到文人都能書擅畫,尤其具有寫實才能,在中國的歷史上,再没有一個朝代像宋代的建築畫這樣既寫實又充滿生機,其中最具經典性的作品,當然就是張擇端的《清明上河圖》。

《清明上河圖》正如一架攝影機,把我們對汴京的高空印象轉向平視。展現在我們眼前的,是一個與整嚴肅穆的唐代長安完全相反的商業化的、平民的、喧鬧的城市。有意思的是汴京的内城由於歷史的原因居住著平民,整個城市與長安最大的不同就是廢除了里坊制。在張擇端的筆下,都城沿街開設各種店鋪,相國寺因位於繁華地區,又在汴河北岸,也成爲大型交易市場。那時汴京雖是都城,道路卻很窄,乃至店鋪林立,瓦頂參差。到北宋末

清明上河圖 宋 張擇端 ／ 中國繪畫史上最著名、最具寫實性的 "建築畫"。與本書中壁畫和宮廷繪畫中的建築題材的理想化和程式化不同,《清明上河圖》以簡煉的筆法再現了充滿生命的靈動而宏大的城市／建築景觀。一座普通的建築(房子)與街巷的關係, 一座橋在河上所起的作用, 張擇端以他獨具的審美眼光, 把北宋汴京的市民世界

描繪得妙趣橫生。圖中著名的虹橋因爲作者熟練扎實的描述，已成爲研究古代橋梁建築的不可或缺的珍貴資料。與完美和天才地運用石料的趙州橋一樣，虹橋以巨木拱骨疊梁橫跨汴河，橋下亦無柱，再次顯示出古人完美和天才地運用木料的傑出才能。

宋畫《黃鶴樓圖》中的黃鶴樓

宋畫《滕王閣圖》中的滕王閣

宋太祖像／建築不僅是空間的藝術、環境的藝術，也是與人密切相關的藝術。雖然兩宋官殿建築均已無存，但是從這張宋畫中，仍不難看出北宋官殿的審美品位：趙匡胤服飾素樸，畫面風格寫實，沒有刻意粉飾。

年，汴京人口已達150～170萬，是當時世界第一大城，比唐長安的100萬多出一半以上，但汴京的面積卻只有長安一半稍多，它使我們追憶起史籍中對春秋戰國時齊國臨淄的形象描寫。

南宋的都城是臨安（今杭州），也是個高度商業化的城市，而更以夜市著名，相傳買賣晝夜不絕，深夜敲三四鼓時遊人始稀，五鼓鐘鳴，賣早市者又開店矣。到南宋末年，臨安人口已增至120餘萬，都市的繁華程度超過了北宋汴京，所謂"鱗鱗萬瓦，屋宇充滿"。

另外，宋代著名的商業城市還有平江府（今蘇州）。平江的歷史可以遠推到春秋時代，它曾是吳國的都城，秦、漢、晉以來，都是重要城市，隋代開鑿大運河，更使它成爲航運中心。平江最大的特點有兩個，首先就是自春秋吳王闔閭命伍子胥建城（前514年），至今2500年之久，未經廢棄，是中國延續最久的城市；它的第二個特點就是河網密布，號稱"東方威尼斯"，市內河渠縱橫，百姓枕河而居，這些河道是就自然河網整修而成，砌有整齊的石岸，河上架有形狀各異的石橋，沿岸有道路和民宅，河道總長達82公里，形成完整的城市骨架。正是這些密如蛛網的河道，塑造了後面將要重提到的蘇州的園林城市的性格，也注定了它延續2500年的城市生命。

關於平江府，最後值得一提的是蘇州還保存著平江府當時的城市平面圖——《平江圖》，這是我國現存最早的城市地圖。與我們目前所見的抽象的比例尺地圖不同，這幅宋代的平江府圖將城市脈絡與城市形象匯聚於一身，在圖的左下角，蘇州特有的水門——"盤門"的形象寫實扼要。尤其重要的是，由於蘇州城市的超長延續性，它的城市布局和重要建築基址沿用至今，這對於我們這個慣於和善於重建新城的東方古國而言，實在是太珍貴了。

兩宋的官殿都是在州府基礎上改建、擴建的，所以規模氣勢均遠不及唐代，但是在施工的細膩繁縟、比例的權衡斟酌、組合的精緻複雜方面，又遠超唐代。北宋汴梁官殿對後朝官殿影響最大的，還是宮前廣場的布局，它第一次著意渲染了廣場的表現力，作爲城市中軸線的御道直抵宮城正門，從這裏向北，過內城正門朱雀門，道分爲三，形成丁字形廣場，這裏不僅空間開闊，而且建築形象、空間組織生動壯觀。歷史上著名的藝術皇帝宋徽宗繪有一幅《瑞鶴圖》，圖中一對仙鶴駐足於一宮殿的吻脊，那宮闕屋

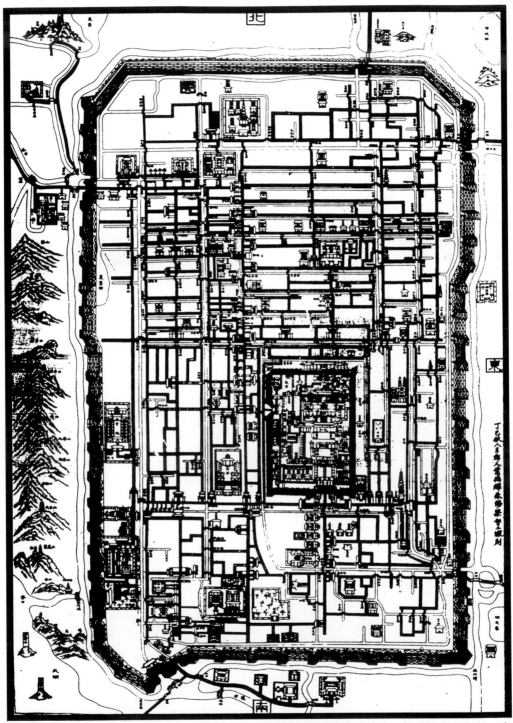

平江圖 ／ 亦稱《平江府圖碑》，刻於南宋紹定二年(1229年)，是當時蘇州城的一個理性化的概括。與前面唐代壁畫中規整封閉的里坊制城市不同，宋代平江府已廢除坊牆，形成以開放的街巷制爲特點的水城。宋代城市由於商業高度發達，沿街設店已是普遍現象，這在《清明上河圖》早有更爲形象的展示。值得注意的是，作爲對施行了千年之久的里坊制的"記憶"，圖碑中的65座牌坊以新類型"追憶"著已經消逝的坊門。

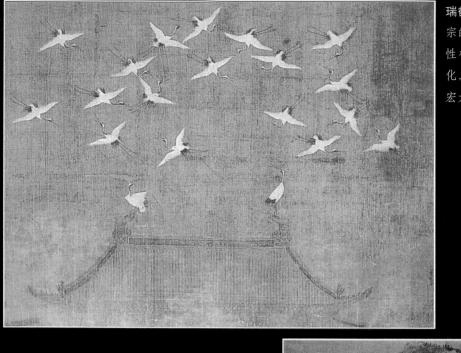

瑞鶴圖　宋　趙佶　／　在宋徽宗的筆下，中國宮殿建築的性格開始發生根本性的變化，即由秦漢至盛唐的率直宏大向典雅細膩轉型。

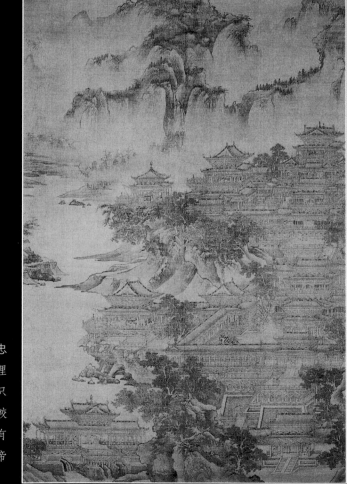

明皇避暑宮圖軸　宋　郭忠恕　／　這其實是一個充滿理想色彩的描繪，在歷史上只有宋、明兩個朝代因國勢較弱而於皇家園林方面沒有大的作爲，但這並不妨礙帝王和畫師們的想像。

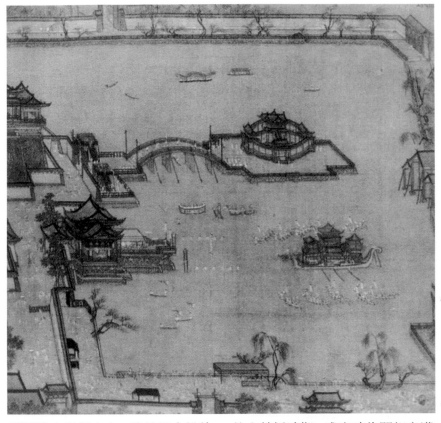

金明池奪標圖／這幅同樣出於宋人之手的作品可稱爲具有寫實性的宋代宮廷建築畫的傑作。圖中的"駱駝虹"木柱拱橋和形制複雜的水殿，都是研究宋代建築的重要史料，尤其水殿迴廊中央的殿閣，已充分顯示出皇家建築對屋頂的重視。據史料記載，金明池是專供皇帝觀覽賽船遊戲的地方，所以布局與《明皇避暑宮圖軸》中蘊宮殿於自然的情況不同。有意思的是金明池每年三月初一至四月初八對百姓開放，可搭彩棚、觀水戲和垂釣。金明池的生命力一直延續到明崇禎年間，而北宋真正著名的皇家園林，徽宗傾盡國力爲之的艮岳，則早在完成後不久即毀於金人之手。

頂飄逸在雲氣之上，雖然沒有描繪出全景，却也給我們留下充分想像的餘地。

其實，《清明上河圖》描繪的只是宋代建築性格的一個方面，以《瑞鶴圖》爲代表的宮廷建築畫以更富裝飾性、理想性的筆法再現了宋代建築性格的另一個方面，即與揮灑雍容、氣度恢宏的唐代宮殿建築完全相反的精雅細膩、富麗繁縟的風格。更多的宋畫上的建築爲我們展現了不同於前後各朝的飄逸、"隨意"得令人眼花繚亂的屋頂組合。正是遺存的宋畫告訴我們黃鶴樓和滕王閣都曾是屋頂複雜組合的經典之作，《瑞鶴圖》也告訴我們宋人對屋頂形式的重視已遠遠超過了斗拱。由唐到宋，是中國文化性格

的大轉折時期，盛唐時代開朗豪邁的性格到宋轉向柔和細膩，宋代的建築也變得秀麗、精巧和富於變化，在生活習慣上，人們也已完全改爲垂足而坐。

與同時的遼代一樣，最終遺存下來的兩宋建築也是宗教建築，其中最著名的是正定隆興寺摩尼殿和太原晉祠聖母殿。

河北正定古城至今保存著大量古建築，隆興寺更是殿閣交錯，在人們看慣了明清的屋頂群落之時，這座低矮的摩尼殿令人矚目。隆興寺中的摩尼殿給人的第一印象就是太多的屋頂的疊合，以致連柱廊也看不見了。9條屋脊的歇山式屋頂略顯莊重，它下面的重檐又好像過於平展，與上層的陡峻莊嚴不太合

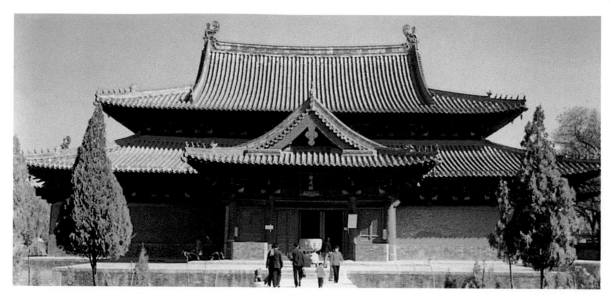

河北正定隆興寺摩尼殿／建於北宋皇祐四年(1052年)，複雜的屋頂組合頗有《金明池奪標圖》中水殿高閣頂的神韻。寺中山門、慈氏閣和轉輪藏殿尚保存部分宋代遺跡，其上或其間都經過明清的大修。

拍，殿身全用厚實的磚牆圍繞，整個殿宇呈金字塔的造型，顯得封閉、肅穆、壓抑。然而殿身和殿頂卻只是摩尼殿的背景，它的點睛之筆是四面正中突出半間的“門廊”（抱廈），這曾是宋代建築中的常見形式。由於它太注重外觀的完美而不顧室內的實際需要而難作爲合適的佛殿，它沒有窗可以透進陽光，就是門也因爲向外探出，距光源太遠了，微弱的光源只有那些來自斗拱間的空隙和“門廊”的餘光。

摩尼殿的斗拱也很雄大，仍不失唐代餘韻，但是屋頂的迷陣顯然已經搶占了主角。那簡直是屋頂的頌歌，32條屋脊在屋頂間縱橫交錯，我們原來只能在宋畫中看到的幻境竟成爲現實。最讓人感興趣的是摩尼殿的“門廊”以屋頂的側面對著我們，這是現存中國古建築中很少有的形式，它讓人感到新鮮和陌生。然而摩尼殿還只是讓我們初步領略了宋代屋頂的風采，與宋畫中的滕王閣、黃鶴樓相比，它還是

顯得過於沉悶端莊了，是晉祠聖母殿多少彌補了這一建築史上的缺憾。

晉祠規模的宏大，超出了一般人的想像。它不是我們見慣了的大院子裏的幾座殿宇，晉祠是一座大型公共園林，柏林間溪水流淌，祠中的聖母殿前也是一池碧水，它們與縱橫交錯的石橋構成中國古建築中的獨有景觀。

聖母殿的屋頂是重檐歇山式，並不像隆興寺摩尼殿那麼富於變化，但它的檐角輕盈地翹起，檐柱疏落開朗，柱子上雕著虯曲的盤龍，摩尼殿的莊重在這裏已換成歡快的氣氛了。晉祠自古就是晉中名勝，廟會極多，據說平均6天就有一次，是當地的文化娛樂中心，濃重的宗教氣氛早被民間的喜慶活動沖淡了。

兩宋還是磚石塔發展的高峰。有三座著名的樓閣式磚身木構外圍高塔至今屹立，這就是蘇州報恩寺塔和虎丘山雲居寺塔，還有杭州六

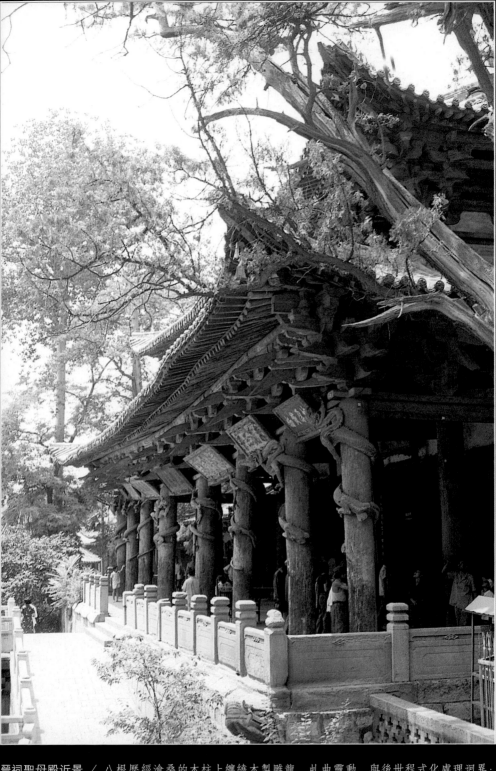

晉祠聖母殿近景 ／ 八根歷經滄桑的木柱上纏繞木製雕龍，虬曲靈動，與後世程式化處理迥異；柱上斗拱碩大，昂頭森然。

太原晉祠聖母殿 ／ 建餘北宋天聖年間
(1023～1032)，是現存宋代建築的代表作。
殿為重檐歇山頂，四周圍廊，殿內前廊深兩
間，空間開敞無柱，加上梁架斗拱未加遮
掩，與擁塞封閉的隆興寺摩尼殿形成反差，
似更能反映宋畫中的建築精神。

月夜看潮圖 宋 李嵩 ／ 宋代
建築的精雅飄逸格調會從每
一張與建築有關的宋畫中流
露出來。

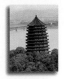

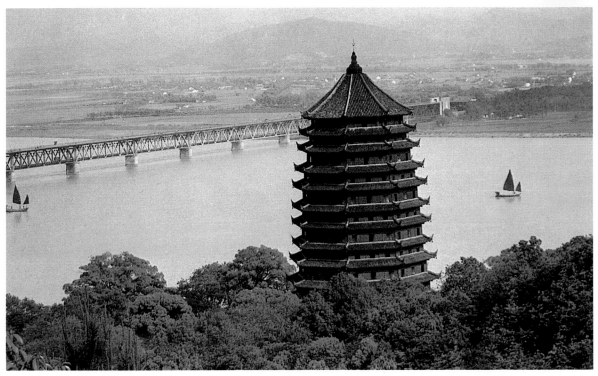

和塔，可惜後者外廊已經清末重修，另兩座同類名塔是杭州西湖的雷峰塔和保俶塔，但前者已倒塌，後者僅餘細瘦的塔身。這種磚木結合的多角高塔融合了兩種結構的優點，形成了與應縣佛宮寺釋迦塔不同的更追求空靈、高聳的意匠，像虎丘山雲居寺塔、六和塔和雷峰塔，已成爲當地不可或缺的具有景觀和標誌意義的建築。

至於仿木結構的磚塔，遺存下來的就更多了，著名的有河北定縣開元寺塔，八角十一層，雙層套筒，高達84米，是中國現存最高的古塔。把塔造得那麼高，已不只是出於宗教的虔誠和景觀的需要，開元寺塔的俗名已道出原因，那就是"料敵"。定州是當時北宋與遼的交界，雙方經常發生衝突，塔造得高大是爲了掌握敵情，而當時兵器的

威力，又不足以對它構成威脅。料敵塔的偉岸造型和疊澀式簡潔塔檐節奏，確立了它與佛宮寺釋迦塔相同的地位。

北宋著名的磚塔還有開封祐國寺塔，由於塔身滿包深褐色琉璃面磚，其色如鐵，俗稱鐵塔。

關於兩宋建築，最後值得大書特書的是紹聖四年(1097年)將作少監的李誡奉令編修的一部《營造法式》，在營造之書殊少著述和傳世的古代社會，這部官書成爲中國時代最早、內容最豐富的建築學著作，並且流傳至今。全書34卷，側重於建築設計和施工規範。它把唐代已形成的以材爲模數的大木構架設計方法以及其他工種的規範做法和工料定額作爲官定制度確定下來，並附加圖樣，是現存的中國古代最早的建築法規和正式的建築圖樣。

杭州六和塔　／　宋隆興元年(1163年)重建，爲八角七層樓閣型木檐磚塔，底層屋檐闊大，以上各層內收，形成優美的拋物線輪廓。六和塔因雄踞錢塘江口，是"跨陸俯川"的標誌性建築，可惜清光緒二十六年(1900年)在塔身加包木檐，改外觀爲十三層木塔，原有輕盈之塔身輪廓已失。

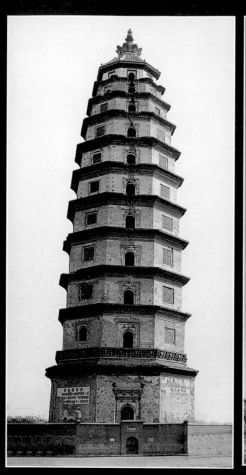

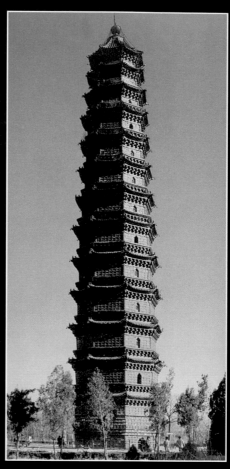

河南開封祐國寺塔 ／ 建於北宋皇祐元年(1049年)，爲中國現存最早鑲琉璃面磚的磚塔。祐國寺塔高54.66米，因通體遍施的琉璃面磚近於鐵色而被稱爲"鐵塔"。祐國寺塔與開元寺塔的裝飾風格完全不同，料敵塔以平實的造型和疊澀檐遥追魏晉和唐塔遺風，鐵塔則在對木結構的模仿中探索琉璃面磚的裝飾藝術，遥開明清琉璃磚塔藝術的先河。兩座磚塔皆因施工精良而屹立千年，而與遼代著名的木塔相映生輝。

河北定縣開元寺塔 ／ 初建於北宋咸平四年(1001年)，建成於至和二年(1055年)，高84米，因相傳用於瞭望敵情而俗稱"料敵塔"，爲國内現存最高的磚塔。

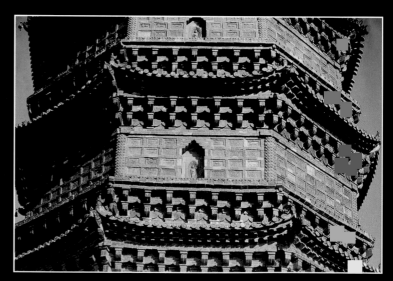

祐國寺塔的細部 ／ 可以看到塔檐對木結構的簡約化的模仿，同時塔身琉璃面磚的花飾圖案又是合乎材料特性的新探索，已成爲宋代磚雕藝術的珍貴資料。

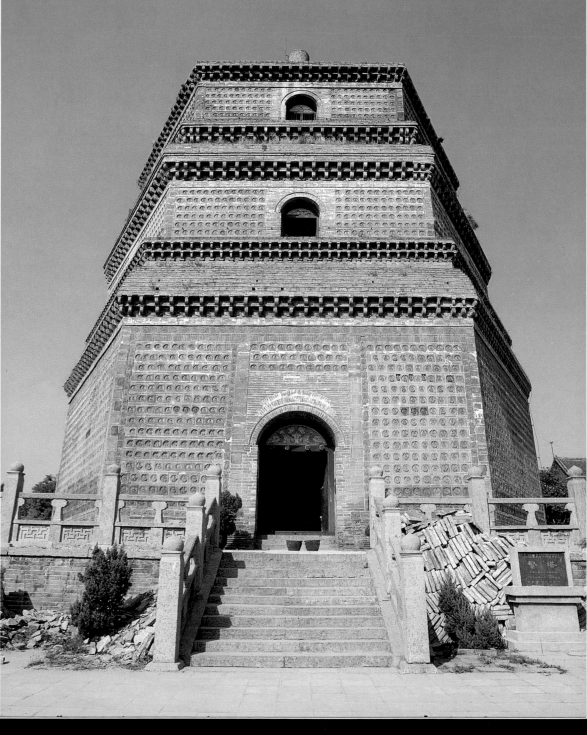

開封繁塔 / 建於北宋太平興國二年(977年)，據載原高九層，明初受損，只餘三層，改建成現在這個奇異的造型

金代建築

以雷峰塔爲構圖中心的杭州西湖全景 ／ 攝於20世紀初。雷峰塔建於五代十國末期，八面五層，磚體木檐，是杭州十景之一的"雷峰夕照"的主景。雷峰塔在元末失火，木檐焚毀，塔體因磚結構而免於永寧寺塔的厄運，只是塔身的磚已被燒成紅色。後因年久失修和鄉人因迷信於塔基取磚，殘塔終於在1924年9月25日倒塌，從此西湖南山景致全虛。

北宋與遼雖然長期爭戰，但仍各自致力於都城乃至邊城建設，可謂勢均力敵。這時，亦源起於東北的金強大起來，不僅吞併了承繼唐韻的遼，而且最終滅了北宋，長期統治了中原地區。後世多以南宋爲視點有意貶低金代歷史文化，其實不論在文化上還是在藝術上，金都近於"貪婪"地吸收兩宋文化，並最終形成了自己特點，就宮殿建築而言，金對元明清各代的影響要遠遠超過兩宋。當然，這裏不能忽視的是，金代的宮殿建築成就是以向北宋學習(甚至"偷習")爲開端的，也正是從這時開始，北京開始作爲都城在華北平原上"異軍突起"，與中原和江淮大地上那些千年古都遙遙對峙，且具有更爲強旺的生命力。

北京在遼代已是都城，是四大陪都之一的南京。遼代南京到現在只留下廣安門外的天寧寺塔，這座磚塔高近60米，造型模仿木結構，斗拱精緻，比例勻稱，體態優雅，在同類古塔中也算得上是難得的傑作。

金滅遼後，開始定都於北京，稱中都，其時爲1152年，地點是現在北京的西南。金中都實際上只存在了60餘年，後爲元人焚毀。在營建中都之前僅二、三十年，宋使所見金上京(今黑龍江阿城縣西南)並無城郭，"國主屋舍車馬……與其下無異"，尚保持著游牧民族的習俗，所謂宮殿僅是"所居四處栽柳以作禁宮而已。殿宇繞壁盡置火炕，平居無事則鎖之"。上京後來模仿北宋汴京，宮殿屋頂遍布黃綠琉璃瓦。到了營建中都，曾派畫工到汴梁"寫其宮室制度，其闊狹短長，盡以授之左丞相張浩輩按圖修之"，後來乾脆又拆毀汴京宮殿加以充實，遂成一代名都。

北宋著名詩人范成大曾出使金廷，所記中都宮殿"東西廊中，馳道甚闊，兩旁有溝，溝上植柳。兩廊屋脊，皆覆以琉璃瓦，宮闕門户，即純用之"，又有《燕宮》詩，自注

山西繁峙岩山寺壁畫(摹本一)

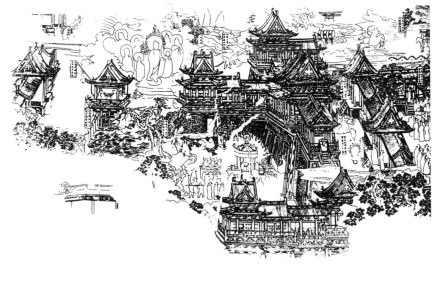

山西繁峙岩山寺壁畫(摹本二)
／ 這兩幅圖皆由金代宮廷畫
師王逵繪於金大定七年(1167
年)。由於宋金元三朝宮殿建
築皆已無存，岩山寺壁畫中
氣勢浩大、圖像逼真的宮殿
群落就成了至爲珍貴的史料。
這兩圖皆爲南殿西壁壁畫，
上圖是宮城正門(相當於明清
紫禁城午門)形象，門左右擁
列的雙重闕樓仍遙追漢唐遺
風，且迎面雙闕爲重檐十字
脊屋頂，與《金明池奪標圖》
中水殿造型相近。門上樓閣
皆以斗拱承托，也與《清明上
河圖》中城門形制相同。至於
下圖中更是殿宇樓閣相連，
其前殿後樓的宏大氣勢爲明
清紫禁城所不及，但圖中殿
宇屋頂沒有出現廡殿頂，斗
拱亦小，顯示出有意規避皇
宮之制的姿態。

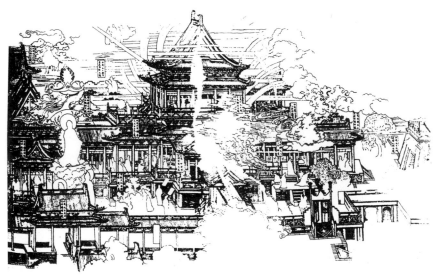

曰"(中都)宏侈過汴京"。確如他所言，金中都宮殿雖仿自汴京，却又勝於汴京，它不僅照搬了汴梁的宮前廣場形制，在宮殿的均衡佈局、中軸線的强調，尤其是殿堂工字形做法、琉璃瓦的大量鋪排，都遠超汴梁宮殿，對後世宮殿產生極大影響。

在兩宋這段歷史上曾經共存過、爭戰過的遼、宋、金三國的建築文化命運也充滿著戲劇性。就建築遺存來講，以遼代的水準最高，薊縣獨樂寺觀音閣及山門、應縣佛宮寺釋迦塔等都是建築史上的經典名作；兩宋也有不少建築遺

存，等級、規模、價值雖不及遼代遺物，但因有大量建築畫存世，多少彌補了經典之作不存的遺憾；金代的建築存世更少，但是似乎是命不該絕，山西繁峙岩山寺南殿的金代壁畫和金刻汾陰後土廟石碑，爲我們展示了一個比兩宋更善於宮殿建築繪畫的朝代。正是有賴於這兩幅遺作，才多少彌補了金代建築史實不足的缺憾。

岩山寺位於山西省繁峙城東40公里處的五臺山北麓的天岩村，就像定縣料敵塔和應縣木塔所處地域一樣，這裏也曾是宋遼交戰的戰場。爲設水陸道場"超度"陣亡者，

岩山寺南殿東壁南側壁畫(摹本) ／ 迎面城門左右擁列單檐歇山頂子母雙闕，其後殿閣屋頂相望而形制各異，呈現出屋頂語言的魅力。

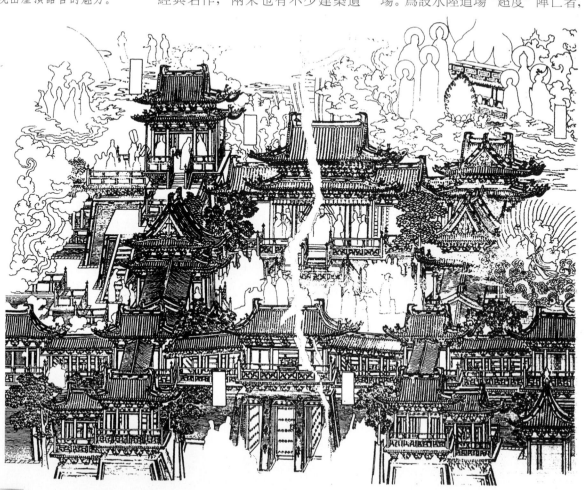

金正隆三年(1158年)建正殿水陸殿並繪製水陸壁畫，後又續建南殿，並於大定七年(1167年)繪成壁畫，稱爲靈岩院。因歷經各朝修繕，目前寺內現存建築中只有南殿尚存，雖經元代大修，幸金代御前承應畫匠王逵等人當年所繪壁畫尚存。

岩山寺南殿壁畫是極其熟悉宋金宮殿制度的匠師所爲，所以借宗教題材極力鋪陳、渲染宮殿(尤其是琉璃瓦屋頂和群體組合)建築藝術的特有魅力。與宋徽宗的《瑞鶴圖》等兩宋宮殿繪畫追求詩意和象徵性不同，岩山寺南殿壁畫氣勢浩大、筆墨放縱，把宗教納入到寫實建築氣氛中。壁畫既注重細節的勾畫，也不忽視複雜的整體布局的安排，尤其是保存較好的西壁壁畫，雖是運用散點透視法，卻富於西式焦點透視法的立體感和縱深感。其間屋頂樣式的多變和協調、宮殿院落布局的謹嚴有序，以及整體鋪排的氣勢，瀝粉貼金、綠柱黃瓦的輝煌色彩都足以使它成爲可與張擇端的《清明上河圖》媲美的經典之作。從岩山寺南殿壁畫，可以清晰地看出宋金宮殿上承漢唐、下啓明清的脈絡。

如果注意辨認壁畫中宮殿的細節，可以發現畫中宮殿建築的規模(開間)和屋頂等級(皆爲歇山頂)均不及記載中的中都宮殿，畫師實際上是有意以中都宮殿的氣勢去"遷就"相當於諸侯之制的建築群。

山西萬榮廟前村后土廟的金后土廟碑，則顯示了金人的另一種才能。它是像南宋平江府圖碑那樣的建築平面圖，卻更形象而詳盡，實際上是"第一次"完整地再現了古代最高級別建築群的格局。與岩山寺南殿壁畫具有重要藝術圖像史價值不同，后土廟碑更具有史料價值，以致後世的考古學家可以依圖繪出完整而精確的復原圖。

地處汾河與黃河交匯處的山西汾陰(今榮縣)是歷代帝王祭祀后土

大同善化寺山門 ／ 是經過金代重修的遼代建築。與遼代建築(如薊縣獨樂寺山門)相比，屋頂已顯得陡峻，檐角翹起，就是鴟尾也"變得"華麗了，另外檐下那些斗拱上斜向伸出的昂是裝飾性的"假昂"。這種種跡象不僅說明遼金建築的某些差異，也印證了宋金是中國建築史上重要的轉型期。

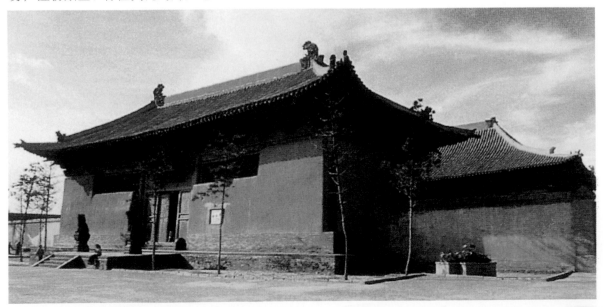

(地神)的地方，初建祠於漢，經唐玄宗擴建，宋真宗重建，終成最高等級的建築群。實際上金人所記乃宋人傑作，只是因其發祥於北方，尊崇陰、水、地，故對后土廟備加重視保護。后土廟在明代毀於水災，清易地重建後規模遠遜之，金人的這塊石碑因此成爲記述宋代重要建築史實的"實錄"。

從後人依石碑所繪后土廟復原鳥瞰圖，我們依稀可以感到位於兩水交匯高地的后土廟建築群的壯觀景象。中軸線和院落在這裏無疑起著重要作用，但更值得注意的是中軸線上建築氣勢的層層渲染，那種

由序曲到高潮的浩大壯觀的鋪排。

金代也有幾座大型宗教建築存世，有意思的是最重要的兩處都並非金代的獨立創作，而是對遼代佛寺的大規模修整，這就是前面提到的大同華嚴寺和善化寺。

華嚴寺上寺的大雄寶殿重建於金天眷三年(1140年)，單檐廡殿頂，兩門間厚重平實的大面積磚牆烘托出碩大蒼勁的斗拱，站在檐下惟見斗拱的列陣。殿宇面闊9間，氣勢古樸宏大，是現存元代以前最大的單檐建築。殿宇實牆間上爲格子窗，其餘裝板，門板布列門釘，加上檐下明代超大型匾額，顯得古意森然，梁思成認爲"全部形制古樸，在宋遼金之遺物中，此殿門實爲難得之原物"。

前面提到的善化寺大雄寶殿，實際上也經過金代重修，而寺中普賢閣和三聖殿則建於金代。普賢閣是二層歇山頂小樓，三聖殿與華嚴寺上寺大雄寶殿相似，爲單檐廡殿頂。從表面上看，遼金建築的區別並不很大，但細觀三聖殿與華嚴寺的大雄寶殿，就會發現前者的屋頂已漸陡峻，出檐起翹風格已向後世的輕巧華麗轉向，並且將斗拱一些構件(如"昂")"虛飾"化，梁思成認爲"成爲複雜笨拙之組合"。從屋頂的陡峻華麗和斗拱結構意義的漸失，可以看出金代建築與兩宋建築共同開始了中國古代建築由斗拱語言中心向屋頂語言中心的大轉型。

朔縣崇福寺彌陀殿及門窗櫺花／金代建築的代表作之一，雖仍有遼代建築遺風，却更與善化寺山門類同。大殿木結構及斗拱多有創新，門窗櫺花雕刻精美，圖案紋樣多達11種，就是厚重的磚牆，也不能壓抑建築向另一個方向發展。

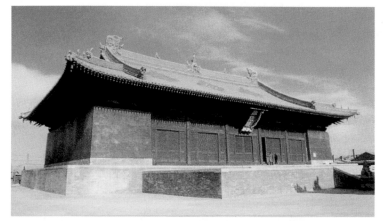

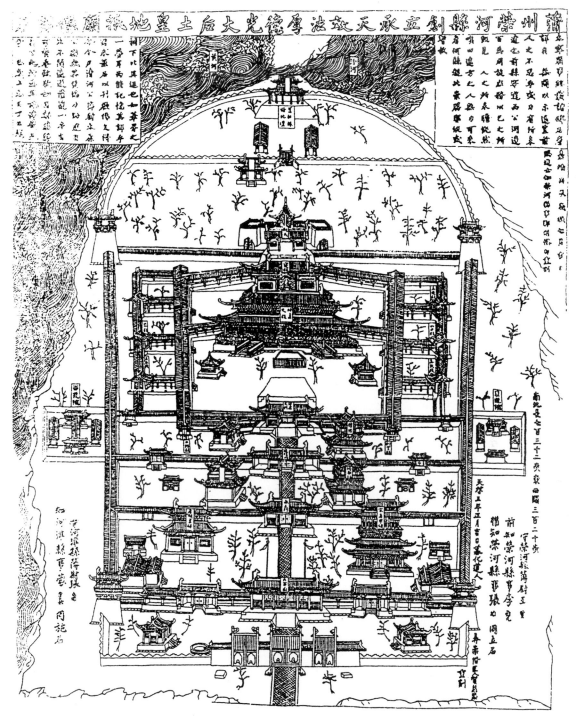

山西萬榮后土廟之《后土廟碑》　／　金天會十五年(1137年)立，碑高1.35米，寬1.06米，正面線刻汾陰后土廟全圖，形象地展示了宋金最高等級祭祀建築群全貌。由圖中看，后土廟地處黃、汾兩河交界處的高坡上，氣勢險峻宏大，其高潮主殿坤柔之殿面闊9間，重檐廡殿頂，與東西配殿以廊相連，圖中的重重對稱院落在險峻地勢中的超穩態的布局給人留下深刻印象。

綺 麗 的 絕 響
——元明清建築

元代建築

如果從歷史的角度而言，把元代作爲宋的終結者應該是恰當的。北宋的歷史是與遼展開拉鋸戰的歷史，南宋復與金隔江對峙，最後仍免不了被北方具有更大野心和氣魄的蒙古人吞併的命運，一個柔弱而頗具藝術氣質的朝代結束了。蒙古人在 13 世紀早期建立了中國歷史上規模最爲宏闊的大帝國，正是元帝對北京的選擇，在建築史的意義上把它與明清兩朝緊緊地聯繫在了一起。從某種意義上可以說，正是元代切斷了北宋以來日漸細膩、精雅的建築風格，它遙遙地續接了漢唐浩大雄樸的建築傳統，以此爲起點，中國古代建築奏響了輝煌綺麗的最後一個樂章。

蒙古人的大帝國就如同歷史中刮過的一場颱風，其勢威猛，卻難以持久，就像當年的秦帝國一樣，有創立萬世之雄心和偉業，卻無固守江山的國運，立國不足百年。在這方面，元比金的命運好不了多少，它也沒有多少經典之作遺世，

但它那些遠比金代更爲大膽、更爲"傳統"的建設，也並沒有完全被歷史湮沒，若論元代建築，值得大書特書的要數大都的規劃和建設。

金中都在蒙金戰爭中受到毀滅性破壞，後來一直任其荒廢，這也是自秦漢以來各朝的通例。元世祖忽必烈數次經過都沒有進城，而是住在保存尚好的離宮瓊華島上的宮殿裏。數十年後，也就是 1267 年，他才決定都北京，稱大都，就以金中都東北的瓊華島一帶離宮爲中心，命曾規劃上都開平城的漢人劉秉忠規劃重建新城，以元極盛時小天下的氣魄，把大都建成當時世界上最大的都市。

元大都的建設事先有嚴密的計劃和準備。它完全避開金中都舊城，而將其東北的平坦之地和未遭破壞的離宮湖水囊括進去，房屋和街道修建之前，先埋設了全城的下水道，再逐步按規劃建造。有意思的是，中國歷史上第一個由北方少數民族統治的統一帝國營建的國

都，却也是中國歷史上第一次完全依照儒家典籍的理想建造的。前面已經提到《周禮·考工記》中所記儒家營建都城的理想，即"匠人營國，方九里，旁三門；國中九經九緯，經塗九軌，左祖右社，面朝後市"。元大都完全附會了漢族古制，正說明了它獨霸天下的雄心。

大都城平面由接近方形的三套方城組成，由內及外分別爲宮城、皇城和外城，外城南北長7400米，東西寬6650米，大致與北宋汴京面積相當，共11座城門，夯土城牆，其外繞以護城河，城四角建有巨大的角樓。與明清的北京城不同，大都的皇城建在城南中央，宮城在皇城南部偏東，在全城中軸線的南端。這樣都城的北半部成爲商市集中地，西面平則門內建社稷壇，東面齊化門內建太廟，完全符合"左祖右社，面朝後市"的傳統規劃制度。

大都的主要街道都通向城門，街道很整齊，兩側是等距離平列的胡同，全城雖分爲60個坊，但這時的坊已只有行政管理功能了。前面曾描述過盛唐同樣經過統一規劃興建的規模更爲宏大的長安，那是個爲齊整的坊牆再分割的充滿牆的城市，元大都繞過布局隨意和商業化的兩宋都城設計，在城市設計上直追盛唐長安，只是以整齊的胡同和民宅院落取代了封閉的坊牆。元大都全新的城市面貌給旅居於此的義大利人馬可·波羅留下深刻印象，他形容"全城地面規劃有如棋盤，

元大都義和門甕城遺址

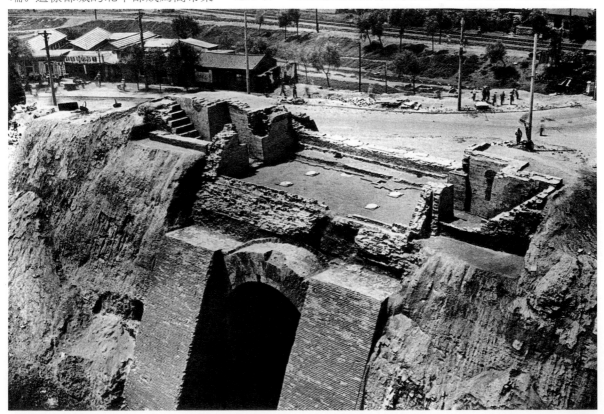

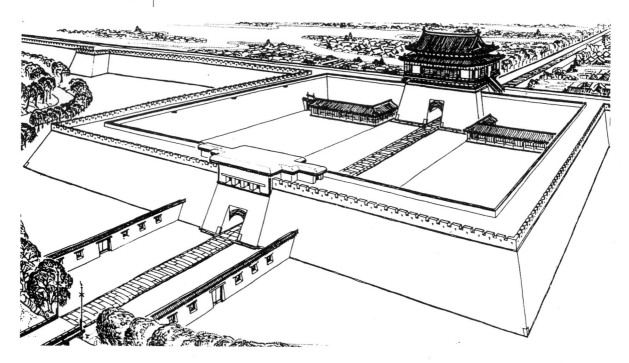

元大都義和門甕城復原圖／甕城建於元至正十八年(1358年)，後來被包在明清北京城西直門甕城箭樓下，20世紀60年代末西直門毀於十年浩劫。由於元大都的規劃建設在中國建築史上有重要地位，尤其是北京城市發展史上不可或缺的一環，所以義和門甕城遺址的消失令梁思成等古建築學家痛心疾首。

其美善之極，未可言宣"，又說宮殿"四方各有大理石階，從平地達於環繞宮殿之大理石階上。朝賀之殿極其寬廣，足容多人聚食。宮中房室甚多，可謂奇觀；布置之善，人工之巧，無與比者。屋頂爲紅綠藍紫等色，結構之堅，可延存多年"。

確如馬可‧波羅所言，早於明清紫禁城，元大都大內宮殿建築群中數百座建築已按嚴格的等級制度和秩序統一群體。例如屋頂形式按其重要性依次爲廡殿、攢尖、歇山頂、懸山，其中前四種還可以加下檐，構成更爲尊貴的重檐建築；構架又有殿閣、廳堂、金屋、小亭榭等，尊貴程度依次降低；斗拱則主要用出挑層次表現等級，愈是重要的建築群中的主要建築，斗拱出挑愈多，自宋以來出挑最多可出五層，以下遞減，直至不出挑；在屋頂材料上，琉璃瓦自然貴於陶瓦，

而諸色琉璃瓦中又以黃色爲最尊。經過這麼多細緻而富於等級化的手段，表面上顯得"千殿一面"的中國古代宮殿建築就包含了無限的複雜性和靈活性，它同時也隱含著輝煌壯麗景觀下的森嚴的邏輯／等級秩序，既富於精微的變化又絕不含混通融。正是有賴於如此嚴密的形式秩序，大內宮殿建築群才能形成浩大生動的氣勢。

元大都大內宮殿建築群同樣沒有倖免於因改朝換代而被毀棄的命運。明太祖朱元璋滅元後，定都南京，他採取了一個更聰明的辦法，就是像金人那樣，把大都的宮殿統統拆除，材料遷運南京，用以建造新皇宮。朱元璋晚年曾有遷都的想法，但也不是北京，所以把大都的宮殿幾乎全都拆盡了。太祖以後，燕王朱棣以武力奪權，才開始在北京營造明代紫禁城。明代紫禁城和

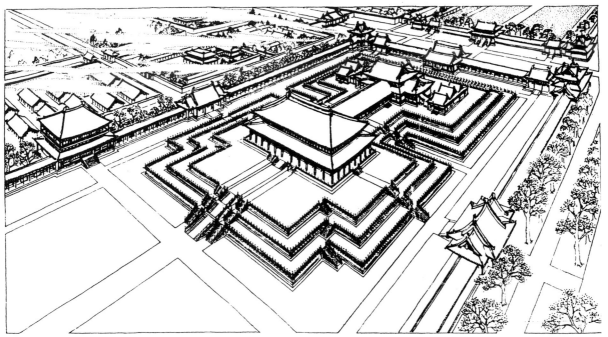

景山正好覆壓在元大都大內宮殿建築群之上，鑽探、發掘都沒有可能，所幸有幾部書詳細記錄了當時的宮殿形制，當代的古建築學家傅熹年經過不懈研究，最終繪出了其中主要宮殿群的復原鳥瞰圖。

在元大都大內宮殿建築群中，大明殿和延春閣兩組建築群是最重要的，它們分別位於宮城中軸線南北二門(崇天門和厚載門)後，大明殿一組為"大內前位"，延春閣一組為"大內後位"，其間有一條寬廣的東西向橫街，將大內分為南北兩個部分。南(前)院大明宮是朝會之地，主要建築大明殿地位同於明清紫禁城的太和殿；北(後)院延春宮為皇帝日常居寢所在，主殿延春閣為兩層高閣，且建築群布局靈活生動，這確是不同於宋金和明清的獨創。元代帝后並尊，同御大明殿並坐受朝賀，這種地位上的"均衡"也體現

在宮殿空間布局的"平等"上。

尤其值得注意的是，從有關大內宮殿建築的記載中，可知大明宮和延春閣都建築在三層漢白玉臺基上，宮殿殿階四周再裝朱紅漆加金飾的欄杆。殿柱用正紅色，牆壁為赭紅色，門窗用朱紅色加金邊，用貼金飾件。欄額、斗拱、梁架上遍施彩畫。所有這些與漢唐宮殿相比顯得過於強烈、濃艷的色彩運用，多少顯出北方民族的個性，而這一傳統後來竟被積澱下來，成為明清宮殿建築的"法式"。大內建築群中一個更具"民族性"的創舉是不僅在兩宮內植松，且大面積地植草，據說是為了不忘創業艱難和其塞北草原的發祥地。

相對而言，元代要比兩宋和金幸運得多，雖然大都最後只剩下妙應寺白塔和城垣等幾處遺跡，卻有永樂宮等堪稱經典之作的官式建築

大都大內之大明殿建築群復原鳥瞰圖／元大都有三組宮殿群，主官稱大內，在大都中軸線偏南，位在明清紫禁城偏北(太和殿至景山後牆一線)，始建於至元八年(1271年)，十一年(1274年)基本建成。大明殿在大內的地位相當於明清紫禁城中的太和殿，這幅依據史料記載所繪的復原鳥瞰圖明確顯示出明清宮殿與元代宮殿的承繼關係。大明殿建築群又稱"大內前位"，是大內最高等級的建築群，高踞三層白石臺基上，臺基呈工字形，與明清無異，惟後面殿閣體量與屋頂皆趨靈巧，且院落之開敞為明清紫禁城所不及。

83

大内之延春閣建築群復原鳥瞰圖 / 延春閣建築群又稱"大内後位"，布局與大明殿相近而稍小，爲兩層，上層爲重檐廡殿頂的樓閣。元代帝后並尊，在大内前後位的建築群規模中也有直觀反應，到了明代紫禁城，前三殿的面積已比後兩宮大了四倍。

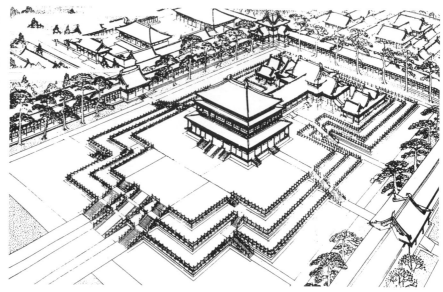

山西芮城永樂宮三清殿 / 元代道教建築，是中國建築處於過渡階段的重要作品。斗拱的結構功能進一步退化，柱間斗拱三朵，然建築整體仍有遼金古風。

存世，其中壁畫與建築相映生輝的永樂宮三清殿，可以和義大利文藝復興時期羅馬教堂及其壁畫相媲美，是中國古代建築藝術史上不可多得的珍品。

永樂宮在山西永濟，相傳爲唐代道教"八仙"之一呂洞賓的宅第，稱呂公祠，元太宗時敕升爲宮，後毀於火，1252~1262年重建，稱"大純陽萬壽宮"，後改稱永樂宮。永樂宮的5座建築建於大都營建之前，又是後人據以研究元代宮殿建築的首選佳例，所以一直備受重視，1959年因舊址建造三門峽水庫而移建芮城縣城北。

永樂宮的平面布局在中國古代宗教建築群中是別具特色的，它由無極門、三清殿、純陽殿、重陽殿

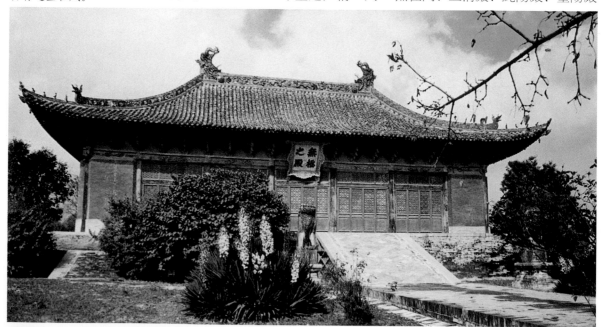

和丘祖殿(丘祖殿拆遷後未修復)五座建築依次沿中軸線鋪排。它們都座落在高大的臺基上,其間有甬路相通。永樂宮平面布局的奇特首先在於5座殿宇依次縱向排列,沒有周廡和配殿在氣氛上的烘托,它更像園林的戲劇性空間,強化了深邃幽長的宗教意境;而且它也沒有像金后土廟碑所顯示的那樣,中軸線上的建築呈逐漸尊貴,以高潮終結的套路,在永樂宮的窄長的中軸線上,處於第二位的三清殿是宮中主殿,其後的純陽、重陽、丘祖三殿體量依次衰減,顯示出逐漸走向寂滅的喻意。

這好像是一組純為展示壁畫藝術而建的宮殿,因為布滿着壁畫的三清、純陽、重陽殿前檐采光面都很大,是專門為采光觀畫而設計的,殿內除正中置神龕或神臺外別無他物。殿內滿壁的飛揚靈動、雍容富麗的壁畫顯示出自信成熟的藝術功力,足以代表元代乃至中國古代繪畫的精神。正是由於它的過於完美的鋪展,永樂宮平面布局的獨特性和建築價值常常被遮掩了。

正像永樂宮壁畫以主殿三清殿的藝術價值最高一樣,在建築方面也以三清殿最具特點。它更多地保留了金宋官式建築的精神,就像遼代的獨樂寺觀音閣及山門尚具盛唐遺風一樣。三清殿外柱比例瘦長,屋頂飄逸,與明清宮殿建築陡峻的屋頂有很大不同,只是永樂宮的斗拱已開始簡化,它預示著明清宮殿建築細密化斗拱的產生。

蒙古帝國的鐵騎在當時席捲歐亞大陸,中國古代建築在這一時期也異彩紛呈,異域的許多全新的建築樣式、風格都隨著流入,那真是個"隨心所欲"的時代,至今猶存的伊斯蘭建築如廣州光塔、福建泉州清淨寺、杭州真教寺為它提供著佐證;而更為人們熟知的北京妙應寺白塔和居庸關雲臺,則是喇嘛教建築在內地的代表作。這些新的建築類型的出現,為千百年來早已定型了的中國木結構建築背景點綴了幾許生氣。

永樂宮壁畫 / 永樂宮壁畫是元代乃至中國繪畫史上的經典之作,尤以三清殿壁畫最為著名,其線條剛硬流暢,人物神態生動,色彩和諧,是殿宇與壁畫相映生輝的佳例。

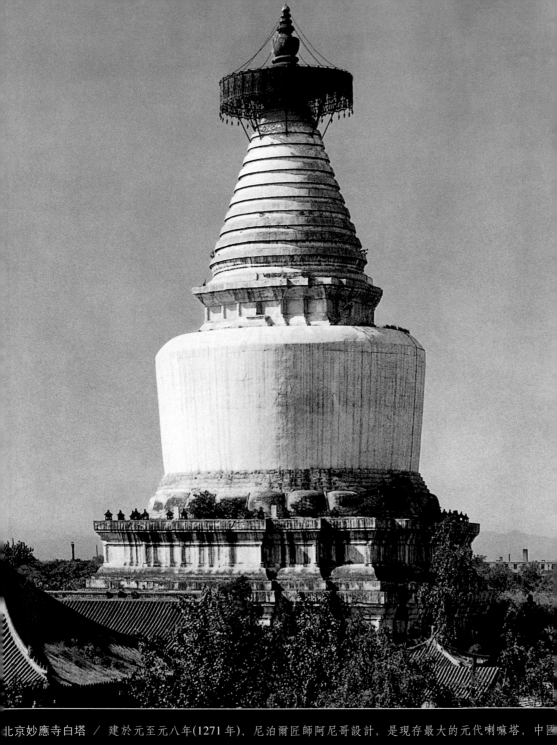

北京妙應寺白塔 ／ 建於元至元八年(1271年)，尼泊爾匠師阿尼哥設計，是現存最大的元代喇嘛塔，中國
早期喇嘛塔的重要實例，也是元大都保存至今的最重要的地上遺物。塔高50.86米，磚砌外牆塗白灰，基座
爲兩層方形折角須彌座，塔身瓶式而收分少，相輪的頂部冠以銅製華蓋和寶頂。高大的塔基、厚重的塔身
口粗壯的相輪，構成妙應寺白塔雄渾偉岸的"異國情調"，這是與它當年爲大都城內巨刹之一的地位相符的

明清紫禁城

元至正十六年(1356年)，朱元璋攻下集慶路(今南京)，八年後自稱吳王。又四年後稱帝於南京，建立明朝，同年攻占大都，曾經稱霸歐亞大陸的元帝國覆亡。明朝很像兩宋，在政治和軍事上都比較柔弱而經濟文化甚爲發達，但是兩朝在藝術性格上又有區別。前面已多次提到，兩宋(包括金)是具有建築繪畫才能的朝代，而明朝則是中國歷史上最具有營造才能的朝代。我們今天所能見到的衆多古建築大都有賴於明人的營造，而且中國最重要的建築類型如城市、宮殿、壇廟、陵墓、園林等，都是在明代最後充實完善起來的。從這一點上看，明清之間似乎沒有可比性，但是若就建築藝術而言，明清又實在是不可再細分的，雖然就實際而論，明清的藝術氣質完全不能等同。

清代是爲中國古代歷史和古代建築畫上句號的朝代，與元朝一樣，它也是由源於北方的少數民族統治，只是清統治者對明代城市和建築採取了一種全盤接受的策略，又鍾情於江南風景和園林，是一個比元朝更多兼容性的朝代。正因爲清代建築文化的這種"寄生性""覆壓性"，我們很難像前面幾章那樣依朝代的更迭而劃出建築時代的界限，雖然我們可以明確地說，明清兩個時代的藝術氣質是完全不同的。

前面已經提到，明太祖朱元璋於洪武元年(1368年)在南京建國，後又把元大都的宮殿拆運來營建了

南京紫禁城廢墟殘景 ／ 攝於20世紀初。南京紫禁城當初是拆元大都宮殿而"速成"，但很快顯出選址的缺陷。明成祖大規模營建北京紫禁城後，南京故宮遭遺棄，到清初已是一片廢墟了。康熙皇帝曾有詩云："樓臺金粉已沈銷，不獨詩人說六朝。月落宮垣春寂寂，經過惟嘆草蕭蕭。"

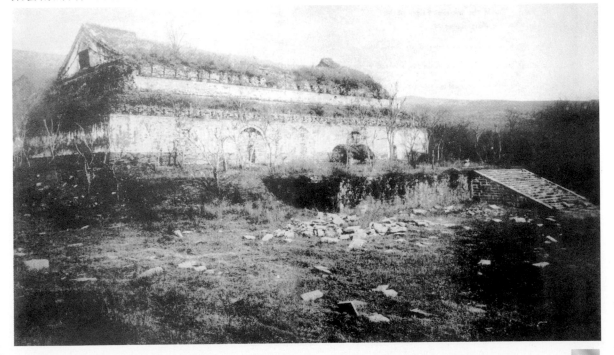

明代最初的紫禁城。由於南京的紫禁城是填燕雀湖而匆忙建成，氣勢雖然浩大，地勢却很快傾斜。朱元璋本有遷都長安、洛陽的念頭，又一度決定以他的家鄉臨濠(今安徽鳳陽)爲都，但所有設想和實施中的計畫皆因故半途而廢。他晚年曾慨嘆：「朕經營天下數十年，事事按古有緒，惟宮城前昂後窪，形勢不稱。本欲遷都，今朕年老，精力已倦，又天下新定，不欲勞民，且廢興有數，只得聽天。」雖是這樣，南京作爲明初都城，也有五十餘年，南京紫禁城從空間布局到建築形式、名稱都比元大都宮殿更爲直接地影響了北京紫禁城的營造。

太祖以後，燕王朱棣以武力奪權，兵亂之中，建文帝朱允炆失踪，明皇宮起火，三大殿焚毀，元大都宮殿的精華，明初一時勝跡，遂遭冷落。南京紫禁城在清初再遭劫難，到乾隆年間已是一片廢墟殘景了。

明成祖朱棣奪取政權後，一面在南京大規模營建大報恩寺，一面下決心移都北京，在元大都大內宮殿建築群遺址上仿南京紫禁城之制，重建皇宮和京城。大規模營建北京的工程到永樂十八年(1420年)告竣，前後僅十餘年，而規模遠勝於南京舊宮。明代紫禁城後來被清代完全「繼承」下來，沒有破壞，這才終於使中國的宮殿建築的歷史沒有成爲充滿遺憾和復原想像圖的歷史。

這裏需要提及的是，雖然在明成祖定都北京以前，因北京的地位已不如從前，商業蕭條，人口減少，城北荒蕪，宮城廢棄，但是都城在元初經過精心設計營造的城市格局並沒有受到影響。明成祖對北京的重建，實際上是對元大都進行了一次更符合其實際需要的「脱胎換骨」的改造。

前面已經提到過，元初營建大都的總體思路是廢棄金中都，在其東北平地重建新城。受元初强盛國勢的影響，大都和大內在中國建築史上都是規模空前的。但是這種設計意念在先的巨大城市往往並不如在歷史發展中自然形成、積澱和擴

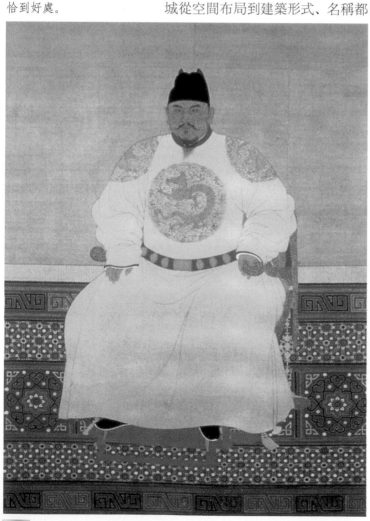

明太祖坐像 ／ 與前面宋太祖坐像軸比起來，朱元璋的服飾雖然素樸，却顯然多了一些修飾，只是它們被安排得恰到好處。

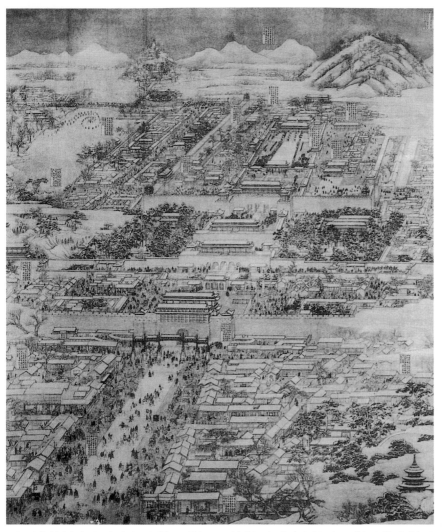

御製生春圖 清 徐揚／該畫取材於御製生春詩二十首的詩意，描繪的是清盛期京城的繁華景象。與晚清那些呆板的宮廷建築題材繪畫不同，這張畫以西式透視法截取了京城中軸線一段的城市景觀，生動逼真。圖中右下角是天壇祈年殿，從左下角延伸到右上角的漫漫長路，即是北京城的“精神軸線”，正陽門、大清門、天安門、端門、午門、太和門、太和殿……依次排列。尤其可貴的，是圖中正陽門兩側的內城、天安門兩側的皇城和午門兩側的宮城城牆歷歷在目；午門左右太廟和社稷壇松柏郁郁；太和殿左右宮院庭院深深，惟中軸線上偌大縱向開闊空間沒有植物點綴，一列列橫向殿樓以各異的形象分割、變化了其節奏。

張而成的城市那麼富於生機。當初盛唐時長安的里坊尚有廢棄、荒蕪和農耕的土地，元大都的情況也相似，尤其是北部，直到元末仍相當空曠。明成祖改造元大都的第一步是廢棄北部空曠、不利防守的廣大城區，在原北城牆以南五里另築新牆。這樣，城市的格局馬上發生重大變化，由一個宮城居南、都城重心在北部的“照搬經典”城市向宮城居中、都城重心南移的“實用經典”城市轉變。這一轉變的第一步是將原大都南城牆拆除南移二里，

這就為延長皇城南面漫長的中軸線提供了空間，同時也把原金中都的東北角壓在了下面。

到了明中葉，為了加強京師防衛，決定加建外城，因這時城南人口已相當密集，外城的城牆建設就先從南面開始，把天壇和山川壇(後為先農壇)囊括進去，後來外城的西、東、北三面並沒有建設，北京的城市布局從那時起就保持了這種呈凸字形的結構。北京的外城進一步將原金中都的東半部壓在了城下，它與內城經過元初的統一規劃

清乾隆時的北京城平面圖 ／
與《御製生春圖》對照，才可
以建立起對清盛期北京城市
空間的想像，下面提到的許
多建築也都可以在這兩張圖
上找到位置。

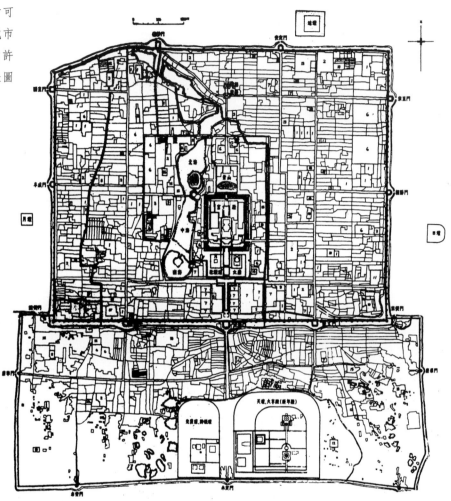

不同，多是自然形成的，如外城中部的街道大都斜向匯聚於正陽門，與內城方正的格局形成鮮明的對比。

明初重新營建的宮城也不像歷史上那些創世帝王那樣易地重建，明代皇城基本上是在元大都宮殿舊址上重建，它的規模雖然遠不及漢唐和元代宮殿，却在許多方面頗具創造性。在繪於清乾隆三十二年(1767年)的《御製生春圖》中，我們可以清晰地看到宮城(紫禁城)、

皇城與內城(及其南的外城)的關係，它們環環相套，把宮城烘托、供奉在都城的中心，把這三個相疊的部分貫串起來的，就是在都城中心延續的、筆直的中軸線。關於這條"精神軸線"，中外許多建築學家和藝術家都有過讚辭，但只有從那條漫漫長街上徒步穿行過的人才能真正體會到其中空間與建築變化的奧妙。

永定門是北京外城正中的城門、世界上最著名的中軸線的起點。從

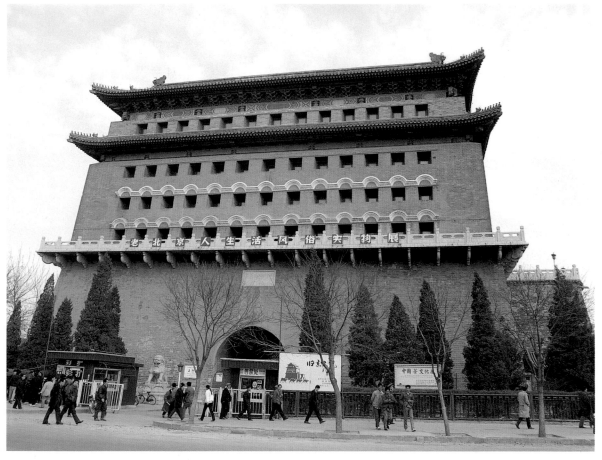

這裏有一條大道向北筆直延伸，把外城一分爲二，左(西)爲先農壇，右(東)爲天壇，走過漫長的前門外大街，就會迎面碰上內城的城門正陽門。

由正陽門到天安門這一段，現在已是天安門廣場，在這個世界上最大的廣場上，有包括人民英雄紀念碑、紀念堂在內的一系列新建築，早已不是明清時的原貌了。但是爲了更好地體驗紫禁城，我們得先暫且把這個廣場"忘却"。

大清門是穿過正陽門後迎面碰到的第一個門，只有一層，三個門洞，舒展的廡殿頂和大面積的實牆使它顯得古樸莊重。大清門貌不驚

人，却是身後皇城和宮城的象徵和序曲，所以自明代以來在命名上一直給它最高的榮耀，明朝時爲"大明門"，清朝時爲"大清門"，民國時又改爲"中華門"。當大明門正中的巨門敞開，我們看到的不是想像中的巨大廣場，而是一條漫漫長街，長街兩邊是面無表情的聯檐通脊的千步廊。單調而漫長的石板御道牽引著視線，在正前方，豁然展開了一個橫向的廣場，迎面是天安門(即明代承天門)高大的紅牆和端莊的城樓。天安門是皇城的正門，也是北京中軸線上的第一個高潮，城門前的漢白玉石橋、華表和石獅烘托著暗紅色的門樓基座，雕欄玉

前門箭樓 / 氣勢恢宏莊嚴，它與正陽樓構成對京城南大門的雙重防禦體系。從這裏開始，紫禁城中軸線才真正展開。

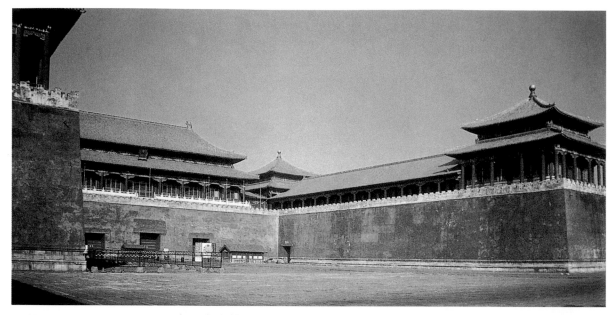

紫禁城午門 ／ 午門是中國古代建築中最爲奇特的一種，它保留著對漢闕、唐代大明宮含元殿、金代壁畫宮門雙闕和元大都大內闕樓的"記憶"。只是相對而言，午門正面的形象已較前代遠爲簡約化了，它顯得威嚴有餘而變化不足，尤其是左右兩翼的闕樓，造型過於平淡，成爲正門的附屬建築。

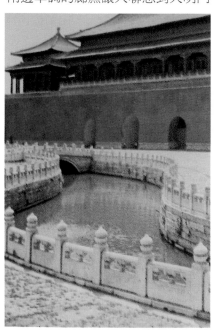

午門北面 ／ 與正面森然環圍造成的威壓之勢不同，午門的背面以重檐屋頂組群、圓形拱門和門前曲形河水，將柔緩的形象面向宮城。

砌，金水橫貫，幾乎調動了古代宮殿建築的所有基本"元件"，在這裏演奏了輝煌的前奏曲。

跨過金水橋，穿過天安門，是另一個狹小的空間，迎面而來的端門，似乎在重複著天安門的旋律。步出端門，又是一條幽長的御街，兩邊單調的廊廡讓人聯想到大明門

身後的千步廊，果然，宮城的正門(午門)突兀地聳立在面前。午門是中國古代建築中最爲奇特的一種，它保留著對漢闕的記憶，以咄咄逼人的威壓之勢張開雙臂，環抱著一個廣場，美國建築師摩菲爾説它具有一種"壓倒性的壯麗和令人呼吸爲之屏息的美"。

午門是皇帝在凱旋獻俘諸大典行受俘禮的地方，頒詔宣旨和百官常朝也大都在此。我們注意到午門正面三個巨大的門洞是矩形的，方方正正，氣氛森嚴，連門樓的重檐廡殿頂的舒展韻律也不能沖淡它，大清門的質樸和天安門的華貴在這裏驟變爲肅殺威儀，中軸線上這第二個高潮近乎悲劇主題。但是，這只是午門性格的一面，它把柔美端莊的另一主題展現給身後的紫禁城，當我們穿過午門回望時，發現三個巨大門洞變爲柔和的拱門，金水河玉帶一樣襯映在它面前，城樓左右兩座重檐攢尖頂的方亭使它更

爲富麗靈巧。

穿過太和門(即明代皇極門)，一個壯闊的廣場展現在面前，廣場中間三層漢白玉欄杆高臺上的太和殿，金碧輝煌，至尊無上，它是中國現存規模最大的古代建築，重檐廡殿頂，兩樣琉璃瓦，又破例在上檐每角裝飾十個走獸，是屋頂語言至尊至貴的羅列。本來在明清已經退化了的斗拱，在這裏也回光返照，上檐斗拱出五跳，繁密地布滿檐下，象徵性地占有了斗拱語言的最高等級。當我們站在遠處仰望，構成太和殿形象的仍然是陡峻舒展的屋頂。

殿前寬闊的月臺上陳設著銅龜、銅鶴、日晷和嘉量，它們不僅象徵著江山永固統一，也豐富著殿前空曠的露天空間。太和殿是紫禁城最尊貴的建築，每歲元旦、冬至、皇帝生日三大節日及國家重大慶典時，皇帝在此受百官朝賀，平日聽政，只在太和門。每當皇帝御殿受百官朝賀時，銅龜、銅鶴腹內引燃的松香、沉香和松柏枝就從口中飄出裊裊香烟，縈繞在殿前，給肅穆壯觀的儀式渲染了神秘的氣氛。這個中國古代建築中現存的最宏闊的大殿，並不是像西方的教堂和皇宮那樣，爲了在裏面舉行莊嚴繁瑣的儀式。它的中央安放著皇帝的寶座，後面圍以雕龍髹金的屏風，靠近寶座的六根巨柱拔地而起，那上面瀝粉貼金，虬龍纏繞，給這個幽暗的空間帶來富麗神秘的氣氛。大門敞開著。太和殿只供皇帝一人之用，

紫禁城太和門 ╱ 與正陽門、中華門、天安門和午門比起來，太和門更像是座大殿(其實也正是這樣，太和門爲重檐歇山頂大殿，門前與午門間有開闊的廣場，其間金水河曲緩而過，又有五座龍橋跨河並列，形成富於變化的空間景觀)。這裏曾是常朝聽政處，所以氣勢不凡。同時，它又是身後更爲尊貴的太和殿的"序曲"。

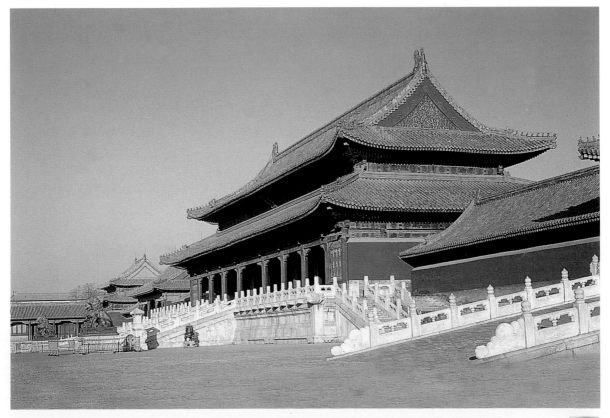

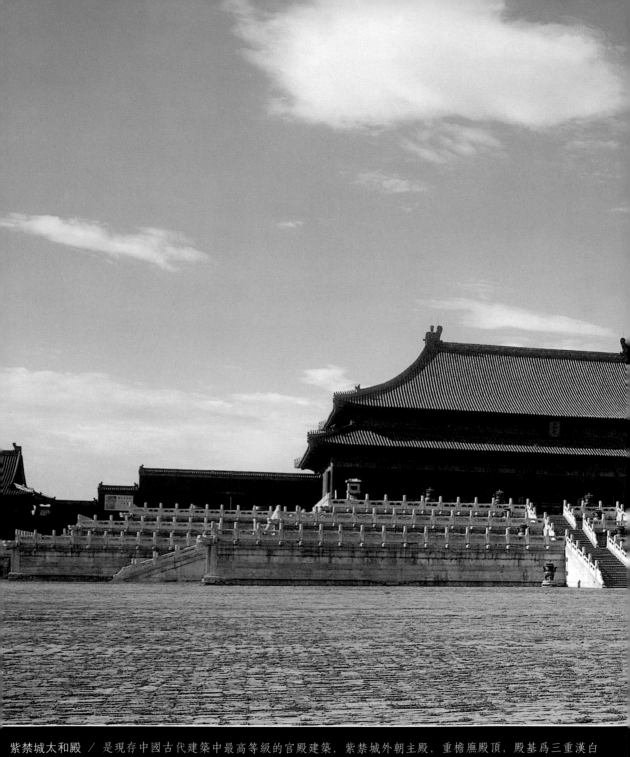

紫禁城太和殿 ／ 是現存中國古代建築中最高等級的宮殿建築，紫禁城外朝主殿，重檐廡殿頂，殿基爲三重漢白玉高臺，從整體到細部，均爲最高等級形制。然受到如此禮遇的建築却數遭不幸，太和殿在明初稱奉天殿，永樂十八年(1420年)始成，第二年即焚毀，20年後才重建，於嘉靖三十六年(1557年)再毀，5年後重建，改名皇極殿

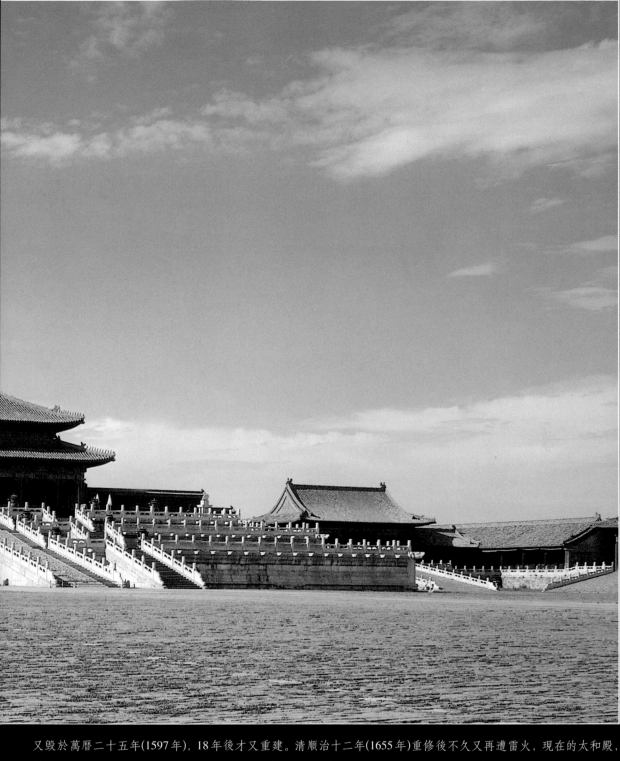

又毀於萬曆二十五年(1597年)，18年後才又重建。清順治十二年(1655年)重修後不久又再遭雷火，現在的太和殿，是清康熙三十四年(1695)重建，又經乾隆三十年(1765)大修過的。梁思成認爲這個清式太和殿"氣魄有餘而巧思則遜矣"，尤其"斗拱在建築物全體上，比例至爲纖小"。

紫禁城中和殿和保和殿 / 由太和殿
邊的月臺上望中和殿和保和殿,規整
的臺基、柱廊和色彩凸顯了屋頂語言
的等級變化秩序。單檐攢尖頂的中和
殿是皇帝入太和殿舉行大典前的休息
之處,重檐歇山頂的保和殿則是皇帝
舉行殿試的地方,屋頂的組合與等級
都恰到好處地宣示了建築的功能,同
時也使三大殿在體量和個性上富於變
化。

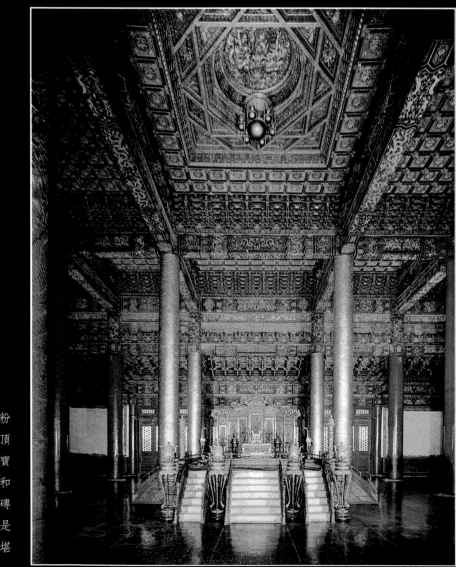

太和殿內景 / 正中6根瀝粉
蟠龍金柱,中間設寶座。柱頂
上有八角蟠龍藻井,下垂寶
珠。殿內裝飾彩畫用金龍和
璽,以黑色質地堅硬的方磚
鋪地,與外部造型一樣,都是
最高等級和最爲精美的, 堪

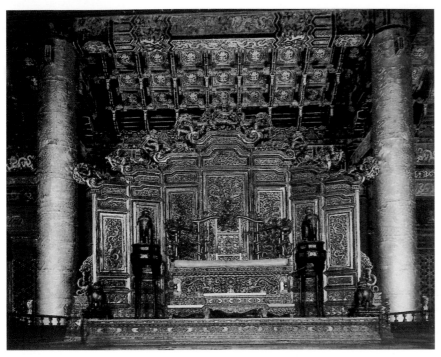

太和殿內皇帝寶座 ／ 北京中軸線的城市空間軸線雖然沿著寶座繼續北去，但行進路線卻在此充滿象徵和神聖性地戛然而止。如果與大殿內景的照片相對照，可以發現爲金碧輝煌的裝飾物烘托的御座大椅並沒有像大殿那麼氣勢浩大，寶座高臺的臺階、欄杆和陳設的香幾、香筒反而比例纖小——這一切都是爲了烘托和誇張“御體”的尺度。

文武百官就在露天的殿前月臺上行禮，月臺下面的大廣場上，更是百官列陣，儀仗飄揚，那裏沒有樹木作爲自然的陪襯，人們置身在一個人工營造的、只與天空爲伴的環境裏。

除了運用最高等級的建築語言，還使用其他手段巧妙烘托太和殿的至尊地位。開闊的廣場和四周的廊閣封閉了人們的視線，8米高的臺基更把大殿平地托起，高高地供奉在月臺上，三層漢白玉雕花欄杆層層疊收，在陽光下變幻著光影的魅力。只有藍天與太和殿爲伴，金黃色的琉璃瓦屋頂突出於藍天中，絢麗的斗拱像裝飾在屋檐下的花邊，紅色的木柱和宮牆醒目地阻隔了天地之間的聯繫，漢白玉的欄杆又在紅色的背景上奪目而出，在它下面，青灰色的磚石鋪展出人造大地的肅穆色彩……

月臺實際上是工字形的，太和殿座落在它下邊的那一“橫”上，它的豎筆上座落著中和殿(明代稱華蓋殿、中極殿)，這裏是皇帝臨朝歇腳的地方，也是這組建築間的一個緩衝，方形單檐攢尖頂，形式與身分相符。再往後，就是保和殿(明代稱謹身殿、建極殿)，那是皇帝宴請王公、舉行殿試的地方，重檐歇山頂，以僅次於太和殿的等級，掀起高潮過後的第一個餘波。保和殿也是一個休止符，它爲從大明門開始就不斷渲染的戲劇性空間劃上了句號。這裏是外朝的終點，再往後，過了乾清門，就是皇后和嬪妃們生活的內廷了。

乾清門後面的乾清宮是明代皇帝的寢宮，再北面的坤寧宮是皇后的寢宮，它們之間的交泰殿是攢尖頂，三殿也是座落在工字形月臺上，但月臺只有一層，殿宇的規模

紫禁城養心殿東暖閣內景 /
養心殿在西六宮前，是清代
帝王的住地，日常辦公、接見
臣下都在此，取代了明朝以
乾清宮爲內廷主殿的地位。
東暖閣是皇帝起居和召見親
近大臣的地方，室內裝修素
樸古雅。

也稍遜於前三殿，風格由雄渾壯麗
而變爲端莊華貴。它們是前三殿輝
煌旋律的變奏曲，統御著左右密集
的重重院落和殿閣。坤寧宮的北面
是紫禁城裏稍有活力的御花園，從
這裏向北到了神武門(即明代玄武
門)，就算到了宮城的北大門。然而，
還是在內廷的宮殿群中漫遊時，我
們就不斷看到景山(即明代萬歲山)
閃現的身影，當我們站在神武門
前，就會看到50米高的景山威壓在
中軸線上，5個亭子主次分明地分
列山上，本來在神武門已經黯然的
旋律，又陡然被誇張地複現，以高
度自然化了的形式，昂揚地步入再
一個高潮。

　　站在景山頂回望紫禁城，尤其
是在黃昏時分，那才是令人終生難
忘的景象，整個京城籠罩在暮靄之
中，夕陽金黃色的餘輝灑落在紫禁
城金黃色的屋頂瓦海之上，這裏只
能看到一重一重縱橫交錯的屋頂，

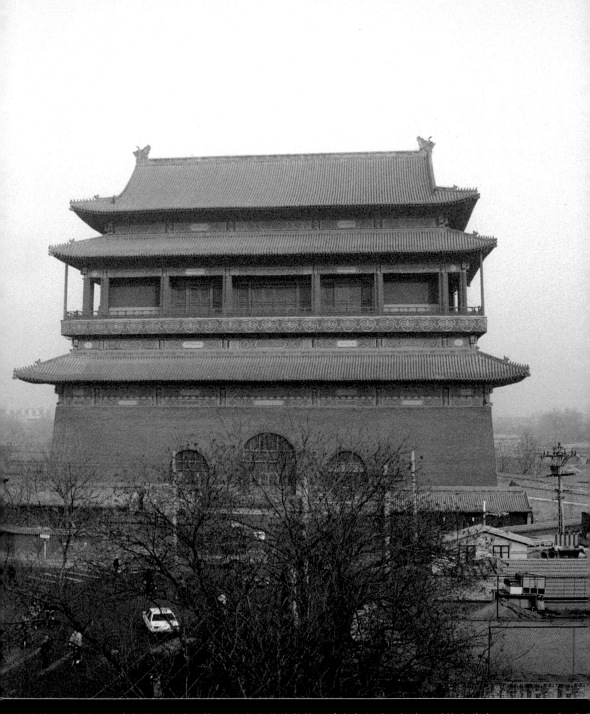

北京鼓樓 ／ 位於北京中軸線北端的鼓樓,要比它身後的鐘樓更為雍容富麗, 它的二層樓上曾有25面更鼓, 每更要

紫禁城角樓／角樓最引人注目的地方是高峻而繁複的屋頂，有三重，最上一層是由一個攢尖頂和四面四個歇山頂組合而成，中間一層是在如隆興寺摩尼殿一般的四面抱厦上作歇山，下面一層只是中間一層歇山屋頂的腰檐。由於處在城牆轉角的特殊位置上，三層屋頂在內外角處理上又有區別，形成72條屋脊交錯勾連的動人景觀，遥追宋代樓閣屋頂的意象。

東方建築群體的魅力盡情地展現、宣洩出來，它向南滾涌，直至金黄色的波濤消失在我們的視線中。這時，如果我們轉過身來向北俯瞰，又一個戲劇性的景象展現在眼前，那是青灰色屋頂的海洋，灰暗的色調中的縷縷炊烟顯出生命的氣息，在這片平緩的洋面上，高大的鐘樓和鼓樓像兩艘艦船浮出水面，隨著悠揚的鐘聲和鼓聲，它們用真正的樂音奏完了中軸線的尾聲。由外城永定門起始的8公里長的舉世無雙的中軸線到此是結束了，但它的宏大主題却並没有戛然而止，它們把"餘音"遥遥地傳給北面的兩座城樓——安定門和德勝門。世界上再没有一座古城像北京中軸線這麽氣魄宏大，縱貫南北，鋪展得如此優雅大方、抑揚頓挫。

各種建築史在論述到紫禁城的時候，都要反複强調中軸線的重要性，其實這條線的存在更多意義上是屬於城市空間的，一個遊歷其間的人並不能時時感到它的存在。紫禁城宮殿是由數十個大小宮院組成的，它們都是封閉院落，剛才提到的宮院都是座落在中軸線上的主要宮院，它們是儀式性、象徵性的。更多的宮院則布置在軸線兩側，高深濃麗的院牆與金黄色琉璃瓦構築著其間肅穆的氛圍，正如梁思成所説："清宫建築之所予人印象最深處，在其一貫之雄偉氣魄，在其毫不畏懼之單調。其建築一律以黄瓦紅牆碧繪爲標準樣式(僅有極少用綠瓦者)，其更重要莊嚴者，則襯以白玉階陛。在紫禁城中萬數千間，凡目之所及，莫不如是，整齊嚴肅，氣

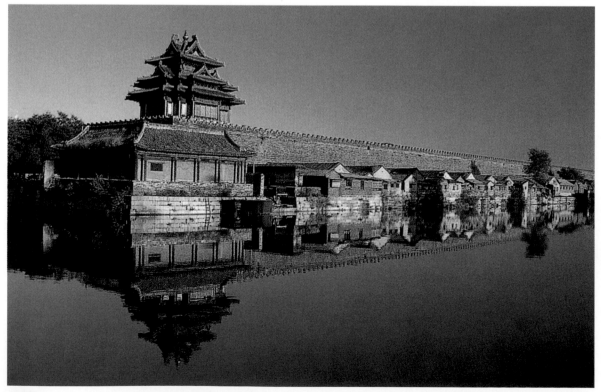

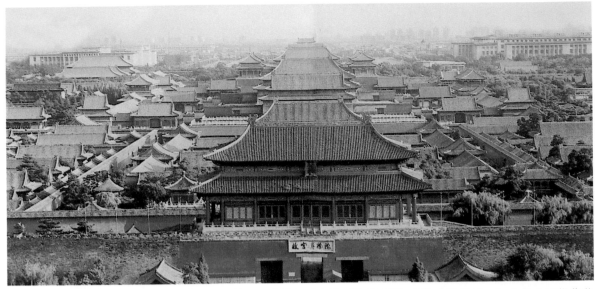

象雄偉，爲世上任何一組建築所不及。」

雖然紫禁城中軸線上的建築是主旋律，但是人們還是更關注在這軸線左右，尤其是內廷重重院落之中的建築和"故事"。紫禁城內廷東西各有六宮，又各分兩行，每行由南至北各三宮，共十二宮，都是各有高牆，中間隔以漫漫長街。這些宮院的基本布局也大致相同，前殿、後殿相重，各有東西配殿，高大深遠的紅牆與金黃色的琉璃門重複、渲染著宮城獨有的肅穆、華貴氣氛。

東六宮之南是皇帝的家廟奉先殿、祭祀前齋戒的齋宮和太子居住的毓慶宮，與之對稱的西六宮前即是著名的養心殿。養心殿在清代中期以來取代了乾清宮，成爲皇帝居住、辦公和接見臣下的地方，與別處的不同，只在裝修更爲精緻細膩。養心殿中西暖閣西梢間窗下有一極精雅的小室，名爲三希堂，以乾隆帝珍藏的王羲之《快雪時晴

帖》、王獻之《中秋帖》和王珣《伯遠帖》得名。養心殿後面是皇后的住室。

內廷中部的寧壽宮，是一組獨立的宮院，那是清代帝王在明代紫禁城裏加建的一座"小宮城"，據說是乾隆帝用爲退休養老的地方，所以也仿照紫禁城在中軸線分外朝、內廷的做法，前後分別建皇極殿、寧壽宮一組和養性殿、樂壽堂一組。其中寧壽門仿乾清門，皇極殿仿乾清宮，寧壽宮仿坤寧宮，養性殿仿養心殿，多用紅木和紫檀做格扇，鑲嵌玉璧、景泰藍和鎏金飾件，頂上用楠木鏤雕天花板，是紫禁城中最爲豪華的建築。

作爲情緒和布局上的調劑，在"毫不畏懼之單調"的紫禁城宮殿群裏分布著三座花園，即爲皇帝遊賞的御花園、爲太上皇遊賞的寧壽宮花園，和爲太后、太妃遊賞的慈寧宮花園。前面已經提到，御花園在紫禁城中軸線的北端，它以欽安殿爲中心，穿插以假山亭池、奇石

紫禁城 ／ 由景山回望紫禁城，重重疊疊的屋頂匯成的金黃色琉璃瓦的海洋，於浩大、對稱和均質中凸顯出東方建築群體的魅力。實際上，這一表面上略顯單調呆板的陣列以中軸線、院落和屋頂訴説著各自的等級和性格，是一個具有高度理性的組合，是政治、倫理、皇權和文化秩序的凝煉和藝術化、象徵化的表述。所以解讀紫禁城不僅是在解讀中國古代宮殿建築的歷史，也是在解讀中國的政治文化史。

寧壽宮皇極門 ／ 爲寧壽宮、皇極殿一組清代宮殿建築的入口，建於清康熙二十七年(1688年)。這座門因其後殿宇地位的顯要而不同於宮城內廷的通常的隨牆門，高牆被三個拱形門洞穿，其上是類似牌樓的琉璃裝飾，顯得莊重雅麗。

紫禁城皇極殿 ／ 爲寧壽宮建築群的前殿，重檐廡殿頂，內外裝修皆精緻豪華，是清盛期宮殿建築的代表作。

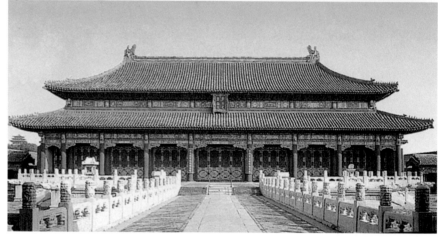

紫禁城御花園天一門 ／ 天一門所在的路線即是御花園的中軸線，在其左右，山石池水亭閣也像建築組群一樣東西對稱，雖精緻有餘而意趣不足。或者不如說把西苑和西郊皇家園林中的語言提煉爲高度濃縮的符號，在御花園裏成爲一種象徵，正如其名稱所暗示的，它只是"花園"，而不是"園林"。

古木，雖物物精緻，却因雕飾過度、布局呆板而缺少應有的園林意境。寧壽宮花園俗稱乾隆花園，因乾隆在北京西郊三山五園建設中頗有心得，花園無論在假山的選石構思，還是室內的用材裝飾上皆追求新奇變化。雖然不管從整體還是局部上看，紫禁城的花園都不能與西苑三海及西郊諸園相比，但它在極端理性化的宮城裏的重要性却不容忽視。

明清時期重要的宮殿建築除了南京明故宮和北京紫禁城，還有清入關前建於瀋陽的宮殿，即瀋陽故

寧壽宮花園禊賞亭 ／ 寧壽宮花園俗稱乾隆花園。園中建築在官式基礎上力求變化，造園意境亦直追江南私家園林，尤其是疊山更見功力，建築學家傅熹年認爲「這所園子的很多局部處理，比園子的整體設計更爲成功」。細觀禊賞亭，可知所言不虛，與規整華貴的御花園萬春亭相比，禊賞亭顯得自然隨意，尤其是迎面由亭中探出的抱廈以綠柱爲之，彩畫亦淡雅，並且臺階不飾雕琢，與旁邊假山形成若即若離的意趣。

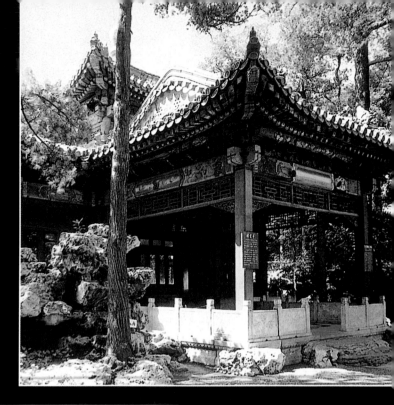

遼寧瀋陽故宮鳳凰樓 ／ 爲清早期皇宮的最大建築，歇山頂三層高閣，座落在高臺上，柱頭碩大的雀替成爲最突出的建築語言。

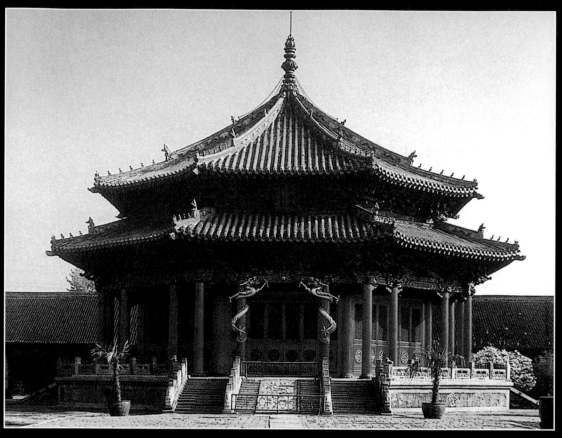

瀋陽故宮大政殿

瀋陽故宮大政殿與十王亭 ／ 大政殿是瀋陽故宮最早建成的大殿，平面八角形，有檐廊環繞，迎面雙柱上雕有虯曲盤龍，殿頂爲八角重檐攢尖式，更像一座形體臃腫的亭子。大政殿的地位相當於明清紫禁城太和殿，在它面前左右兩側，呈八字形分列十座單檐歇山頂亭。這裏是努爾哈赤與八旗諸王共謀國事的地方，是清早期政治文化更爲直率實用的表徵。

宮。瀋陽故宮的規模和氣勢遠遠不能和北京紫禁城相比，甚至比南京明故宮也要遜色得多，但這並不能抹殺它獨具的特色。

若以中國傳統宮殿布局來看，瀋陽故宮顯然等級混亂(最大的建築鳳凰樓是歇山頂，其餘都是簡樸的硬山房屋)，布局隨意(主殿大政殿爲重檐八角攢尖頂，在它前面左右呈八字形分布著十座形近帳篷的亭子)，但也正因爲如此，它保持了清初建築文化富於生氣和民族性的一面，例如宮殿建築群沒有用斗拱，主次建築差別不大，保留高臺防衛

建築傳統，以及對柱頭、雀替的强調透露的藏傳佛教建築的影響。清代帝王在"接收"了遠比瀋陽故宮浩大成熟的明代紫禁城以後，對瀋陽故宮仍深懷眷戀，康熙、乾隆兩朝皆進行改建和增建，嘉慶時曾有詩云："大政踞當陽，十亭兩翼張；八旗皆世胄，一室匯宗潢。"只有對瀋陽故宮所體現的這種創作上的"隨意性"和它與藏傳佛教的關係有深入的理解，才能更深入地理解清盛期建承德避暑山莊外八廟的出奇舉動，那是中國寺廟建築史上神奇的絕筆。

明清宮苑

明清兩朝在營造上的興趣和審美趣味有很大差別，紫禁城後來雖經清代的不少改動，但基本脈絡並沒有變化。除此以外，明王朝的著力點就在建造城牆和長城，與此前唐宋兩朝相比，可以說在宮苑營建方面沒有大的作爲，真正後來居上、成就卓著的，還是滿清(尤其是康乾之世)王朝。

明清北京城裏歷史最爲悠久的皇家御園並不是紫禁城的御花園，而是偏居於宮城之西的西苑三海(北海、中海和南海)。據說三海的歷史可上溯至唐代，那時在幽州城的東北郊建造了大片庭園，統稱海子園，其中就囊括了現今的北海。在與北宋同時的遼代，改幽州爲南京，對海子園進行了整修，成爲瑤嶼行宮，是北郊的遊樂之地。

金代以遼南京爲都城,稱中都,

光緒帝朝服像

城在明清北京的西南。金大定十九年(1179年)在原遼代瑤嶼行宮一帶以瓊華島爲中心修建離宮別苑，建瓊華島、瑤光殿、廣寒殿，又挖海堆團城和環海小山，破汴梁後，更將艮岳太湖石移來，宮成，先名大寧宮，後更名萬寧宮。前面已經提到，元初破中都後，宮城盡毀，只剩下北郊萬寧宮一帶離宮，後來就以此爲中心建起著名的大都城，改瓊華島爲萬壽山 (也稱萬歲山)，水爲太液池，萬寧宮成爲皇城中的禁苑，稱爲"上苑"。元人陶宗儀《輟耕錄》說:"萬歲山在大內西北、太液池之陽。……其山皆以玲瓏石壘壘。峰巒隱映，松檜隆郁，秀岩天成。……山上有廣寒殿七間。仁智殿則在山半，爲屋三間。山前白玉橋長二百尺，直儀天殿右，殿在太液池中圓坻上，十一楹，正對萬歲

雍正皇帝龍袍／光緒和雍正的龍袍都綉滿了龍和山、水、日、月等紋樣，其實歷代皇帝的朝服也都有這樣的圖案，只不過清代帝王的更爲繁縟、細膩和濃豔。這又恰與清代官殿建築的風格相吻合，也只有將服飾與建築對應起來，才能更爲深切地理解那些戲曲布景一樣誇張的官殿建築裝飾。

北京北海瓊華島與白塔／爲皇城西苑北海的布局中心，在並不規整的湖區，以白塔爲視覺和軸線焦點，將廣闊區域間的數十座各種類型的建築景觀統合起來。白塔建於清順治八年(1651年)，塔體及相輪形體秀美，與雄渾之妙應寺元代白塔恰成鮮明的性格對比。北海及白塔也是皇城整體布局上不可或缺的一環，就如同御花園之於紫禁城。站在景山西望，瓊華島和白塔構成層次豐富的景觀，以迥異於紫禁城的"異域情調"，豐富了城市空間。

山。"

明初原大都宮殿被拆毀而上苑未受衝擊，且是燕王朱棣的王府所在。朱棣遷都北京後，開始大加修葺，開闢南海，砌築團城，使三海布局定形，稱爲西苑，是京城的主要御苑。西苑在明代還很古樸，北海的殿宇都不多，池北還有些殿亭是草頂的，南海一帶更是一派自然景色，南岸有村舍稻田，帝王常到瀛臺(明時稱南臺)觀賞稻波金浪的田園風光。

入清以後，西苑成爲歷朝帝王首選的施展營造宮苑才能的地方，在康熙之先，順治帝就先拆除了瓊華島山頂上廣寒殿等建築，修建了體量巨大而體型秀美的藏式白塔，

改萬歲山爲白塔山，山前建佛寺，使西苑景觀爲之一變。乾隆以後，更是大事興築，三海四周宮殿亭閣密布，漸成今日格局。

西苑三海呈袋狀縱貫皇城南北，金鰲玉蝀橋和蜈蚣橋劃分出三海的界線，由於經過數百年、幾朝的經營，有著深厚的御苑底蘊，三海中以北海最負盛名。北海是三海中面積最大的，布局以池島及其上的白塔爲中心，其南有金代遺存的團城相對映。瓊華島上乾隆間增建了許多亭廊軒館，使小島四望都有豐富的輪廓線。北岸有小西天、大西天、闡福寺、西天梵境等宗教建築，又有著名的琉璃九龍壁，但北岸一帶最有園林史價值的，還是鏡清齋(光

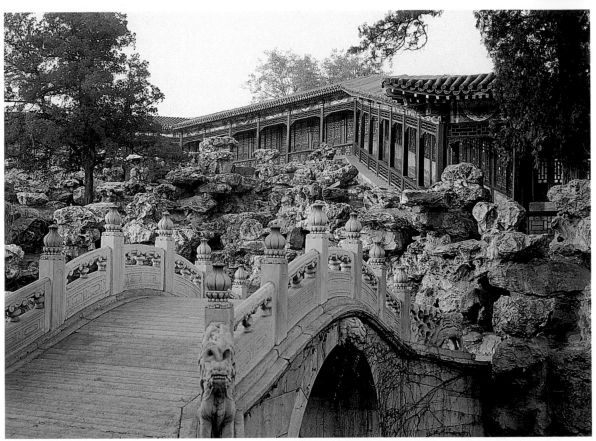

緒時改稱靜心齋）、濠濮間、畫舫齋三組各成體系的小景區，它們被稱爲園中之園。與湖面闊大的北海相比，靜心齋東西寬僅百餘米，南北不過 70 米，且主體建築規整對稱，假山池水並未南臨北海以借景，反而面北而設。靜心齋的高妙在於有意避開北海勝景，獨造幽靜自然的意境，對靜心齋評價甚高的梁思成曾有如下評說：「（靜心齋）地形極不規則，高下起伏不齊，作成池沼假山，堂亭廊閣，棋布其間，綴以走廊，極饒幽趣，其所予人之印象，似面積廣大且純屬天然者。然而其中各建築物雖打破一正兩廂之傳統，然莫不南北東西正向，雖峰巒池沼勝景無窮，然實布置於極小面積之

內，是均驟睹者所不覺也。」

靜心齋能於小基地造大意境，正是有賴傑出的疊山理水功力。與瓊華島一帶的艮岳遺石不同，靜心齋疊山用的是黃石，色澤古樸，雄渾剛健。山在園北橫列，峰巒起伏、曲折有勢；水面更爲園中主景，貫通全院，又爲小橋和廊道分隔，迂迴彌漫，層次深遠，深得江南私家園林真諦。園中四壁遊廊，牆角又有疊翠樓、抱素書屋、枕巒亭、罨畫軒，通過池中沁泉廊，不論沿廊遊觀還是駐亭靜看，景致豐滿如畫。

清初諸帝開始也是利用明代帝苑，但很快就感到太受局限。康熙和乾隆是歷代帝王中少有的在位時

北京北海靜心齋／位居北海北岸而自成體系，爲小型園林的代表作。在入園處幾重規整建築之後，一帶石岸曲折的池水橫貫小園，兩座性格不同的小橋分列東西。靜心齋是以疊山著名的小園，沿池假山用黃石橫向堆疊，古樸剛健，錯落有致，其近人尺度與象徵品位與園外浩遠的北海形成有趣的對比。

間特長而又酷愛巡遊的皇帝，他們都曾數次南巡，深深迷戀江南美景和私家園林的逸趣，"紅牆、黃瓦、綠陰溝"的紫禁城和拘謹的西苑不能滿足他們的開闊心胸。時值康乾盛世，國庫充盈，遂大興土木，在京城西北郊的丘山與低窪之地闢三山五園，也就是香山靜宜園、玉泉山靜明園、萬壽山清漪園(今頤和園)，平地而建暢春園和圓明園，繼而擴建皇城三海，又建承德避暑山莊。這些規模宏大的皇家園林不僅是明代諸帝連想都不曾想過的事，就是大唐盛世的帝苑和宋徽宗著名的艮岳，也相形見絀了——中國歷史上的最後一個朝代的帝王們，在

文化上好像是在入關後"速成"並突然成熟起來，尤其是康熙、雍正、乾隆，以他們的大手筆完成了古代中國園林建築輝煌的偉業。

就像明代的皇帝們與皇宮難捨難分一樣，清代的帝王們也與宮苑有不解之緣，從雍正、乾隆一直到咸豐，皇帝每年大半時間都居住在園中，每年正月郊祭禮畢，就移居園宮裏生活，直到冬至大祀前夕才回到皇宮，儀式完了以後，就又回到苑園中去了。有意思的是從康熙到咸豐六代皇帝，只有一個死在紫禁城裏，那恰是最鍾情於園林的乾隆皇帝。紫禁城在清代就像天壇在明代一樣，成了一個冷冷清清的象

化妝中的乾隆妃 ／ 這幅由清乾隆年間宮廷畫師所繪的作品展示了清盛期帝后嬪妃生活與宮苑的密切關係。在這裏園林已不再只是一種象徵性的點綴，而是生活和審美情趣不可或缺的組成部分，只有在這個基點上，才好理解清代諸帝爲什麼對園林如此迷戀。

徵性的擺設。

在這些規模宏大的皇家園林中，規格最高，建築最多樣，園景最豐富的，就是被稱爲萬園之園的圓明園。西郊其他園林，就是清漪園那樣的宏篇巨制，也不過是它的附屬園林。圓明園已經不是一般意義上的苑園，它實際上是園林化了的皇宮，雍正以後，皇帝就在園中舉行朝會和處理政務，是與法國凡爾賽宮的地位相同的。

出京城西直門，沿著一條石輦大道走上十餘里，就來到圓明園的大宮門。若不是有西山一帶遠山的烘托，不會想到是來到了這座氣象萬千的宮苑前，因爲眼前的照壁、朝房、大宮門和出入賢良門布局嚴

謹、對稱，一條中軸線潛伏在建築群中，我們仿佛又回到了紫禁城，只是這裏的建築規模不大，也不像皇宮那麼富麗堂皇、氣勢威嚴。

圓明園始建於康熙四十八年(1709年)，當時是給皇四子胤禛的賜園，在這之前，它是明代皇戚的廢墅，而胤禛就是後來排除異己奪得皇位的雍正皇帝。七年後，圓明園初具規模，胤禛曾迎康熙帝至園中賞花，當時弘曆亦隨侍，弘曆就是後來的乾隆皇帝。與圓明園的興盛息息相關的三代帝王曾在圓明園"共聚一堂"，實在非常難得，乾隆直到晚年還一再追懷此事。雍正繼位後，開始在園前仿紫禁城格局建大宮門附近的宮殿式建築群，以正

圓明、長春、綺春三園總平面圖 / 三園合稱圓明園，始建於清康熙四十八年(1709年)，全部完成於乾隆三十七年(1772年)，總面積347公頃，呈倒品字形鋪展，是北海面積的五倍。圖中左面爲圓明園，右面爲長春園，下面是綺春園，三園布局絕然不同，而以圓明園爲尊。它實際上是一座宮苑，地位與明代紫禁城相同。

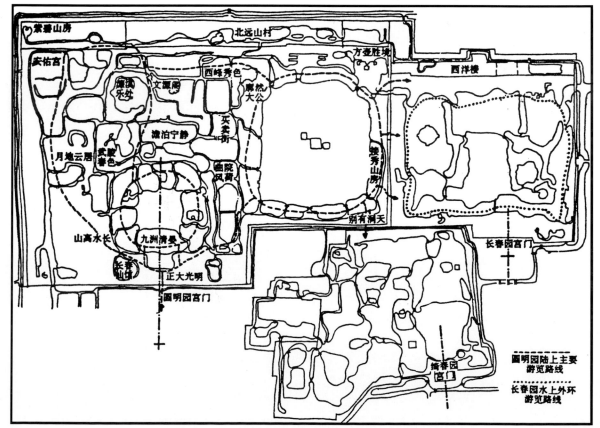

清宮廷畫師沈源、唐岱繪《圓明園四十景圖咏》圖選 / 以下六圖是圓明園盛期豐富園景的"寫真"。此圖所繪即是由圓明園宮門入園所見正殿——正大光明殿，其前爲出入賢良門，後爲石筍林立的壽山，再後就是中軸線上的前湖，那是更爲浩大的後湖的序曲。由圖中可以看出，正大光明殿建築群雖地位顯要，却不施斗拱和琉璃瓦，以素樸清雅之貌寓於自然，與金碧輝煌的紫禁城形成强烈反差。注意看那些圍牆，也是白粉牆和石砌的"虎皮牆"，處處顯示出自然成熟的審美情趣。

鏤月開雲 / 位在後湖九島的東南角上(九洲清晏東側)，殿以香楠爲材，覆二色瓦，古雅精麗，殿前植牡丹數百本，故鏤月開雲又稱牡丹臺，當年康熙皇帝來園中賞花即在此。乾隆皇帝後來詩云："猶憶垂髫日，承恩此最初。"

大光明殿爲中心,處理日常政務,同時"因水成景,借景西山",大規模擴建圓明園。雍正四年賜皇四子弘曆居園中長春仙館,可見圓明園確與雍正、乾隆有不解之緣。雍正後來就病逝於圓明園的九洲清晏。

乾隆繼位後,更是大興土木,擴建圓明園,添景賦詩,使園景終成一時之盛,又向東鋪展,新建長春園,復向南"兼併",修建綺春園(同治後稱萬春園),將兩園併入,統稱圓明園。至此,浩大的擴建工程才告結束,圓明三園呈倒品字形擁列在清漪園東北。我們必須借助地圖才能對三園的位置和規模有一個大體的認識,然而初看這幅地圖簡直使人對它的印象更渺茫了,尤其左上角的圓明園,河渠湖池迂迴如九曲迴腸,看慣了江南私園的緊凑布局,面對這裏3000多畝一氣呵成的景觀,一時還真難以適應。

在圓明園的門口,也有像紫禁城一樣嚴謹的布局,但是越過正大光明殿,中軸線就漸漸地迷失在山光水色之中了。圓明園是"環環相套"的水景園,水面占到全園面積的一半,園中的景觀被河道環繞著,140餘組建築散落在浩大的園區中。它並沒有像紫禁城那樣以宏大的氣勢取勝,它是皇家私園,是帝后的遊娛享樂之所,一般朝臣絶難一見,用不著特意顯示皇家的尊嚴,所謂"宮室務嚴整,園林務蕭散"。

園中諸景各各自成一體,又環環相錯接;建築表面多不施斗拱和濃艷裝飾,力求靈活簡約;山勢縱橫有勢,分隔園區景色,又都僅數

米之高,便於登臨遠眺;水灣湖泊迂迴,貫通全園景區,湖水面積適中,不求烟波浩淼之勢——圓明園追求的是一種可觀、可居、可游的親切宜人的環境。乾隆六下江南,沿途離宮多是風景名勝,有過目難忘的佳景就命人描繪下來,在圓明園裏仿建,供自己獨自"把玩"。如福海沿岸摹擬杭州西湖十景,"坐石臨流"仿自紹興蘭亭,江南名園如南京的瞻園、海寧的安瀾園、杭州的汪氏園、蘇州的獅子林等也都"移"來。後來園中之景乾脆直接以江南名景命名,其中還是以西湖諸景最受青睞,如平湖秋月、曲院風荷、柳浪聞鶯都是園中名景。正像後人王闓運《圓明園宮詞》中所說的:"誰道江南風景佳,移天縮地在君懷。"

乾隆皇帝"寫仿天下名園"的想法和作爲在中國歷史上是很有喻意的。中國第一個強大的王朝(秦帝國)營建宮殿的規模是宏大的,不僅如此,秦始皇開天闢地的氣魄還表現在"每滅諸侯,寫仿其宮室,作之咸陽北坂之上",可見,是以匯聚天下宮殿作爲開端的。在此後的千餘年中,各朝各代中除了唐代大明宮,再也沒有達到如此的氣魄與胸襟。沒想到爲古代社會劃上句號的清帝國,却是以對天下風光的痴迷作爲終結,圓明園也被認爲是古代世界真正存在過的惟一的"花園城市",這真是一個有趣又有象徵意味的現象。

凡是江南的美景,能模仿的盡皆模仿,山石、草木不能模仿的就

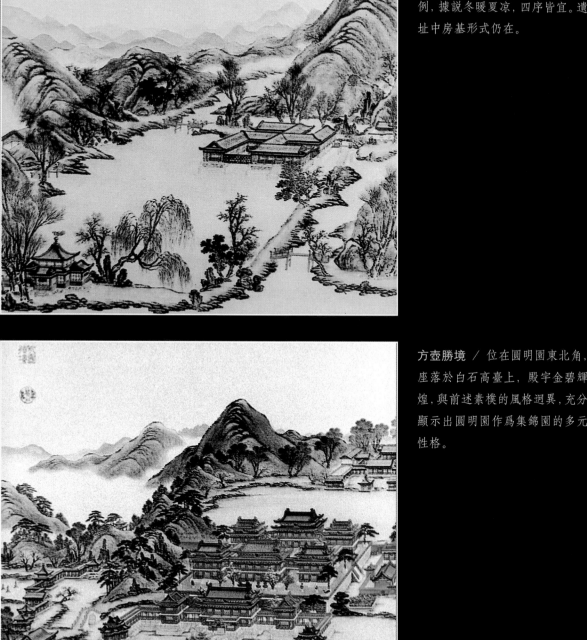

萬方安和 ／ 位在後湖景區西北
(武陵春色南側)，以卍形水殿著
名，這是中國古建築中僅見的特
例，據說冬暖夏涼，四序皆宜。遺
址中房基形式仍在。

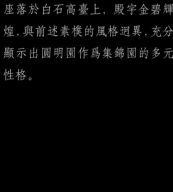

方壺勝境 ／ 位在圓明園東北角，
座落於白石高臺上，殿宇金碧輝
煌，與前述素樸的風格迥異，充分
顯示出圓明園作爲集錦園的多元
性格。

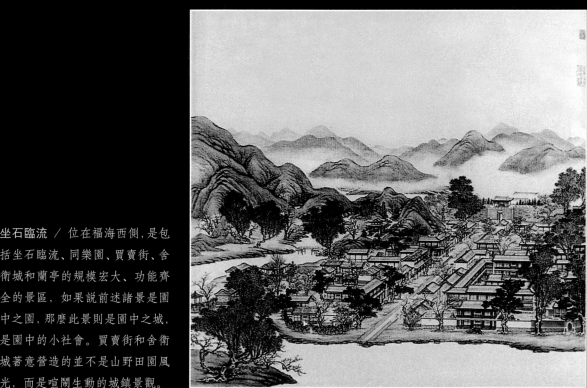

別有洞天 ╱ 位在圓明園東部最大湖面福海東南，青灰色的圍牆與素樸的殿宇在雪景中更具天然本色。此景與方壺勝境隔福海相望，兩相對照，趣味益然。

坐石臨流 ╱ 位在福海西側，是包括坐石臨流、同樂園、買賣街、舍衛城和蘭亭的規模宏大、功能齊全的景區，如果說前述諸景是園中之園，那麼此景則是園中之城，是園中的小社會。買賣街和舍衛城著意營造的並不是山野田園風光，而是喧鬧生動的城鎮景觀。

設法運來，150年不間斷的建設和充實，圓明園遠觀蕭散淡遠，近看早已是珠光寶氣了。圓明園西北角的安佑宮(即"鴻慈永祜")、東北角的方壺勝境，都是金碧輝煌，宛若人間幻境，乾隆題方壺勝境云："海上三神山，舟到風輒引去，信妄語耳。要知金銀爲宮闕，亦何異人寰？即境即仙，自在我室，何事遠求？此方壺所爲寓名也。"安佑宮是清帝祖廟，規模超過了正大光明殿，宮前兩對精美的華表至今尚存，一對在北京大學西門內的辦公樓前，一對在北京圖書館門前，從中我們仍可遙想它當年的雄姿。圓明園不僅是"皇城"和帝苑，也是滿足帝王嬪妃們各種興趣的小社會，園中廟宇、戲樓、藏書樓、陳列館、民間市肆、山村水居、船塢碼頭應有盡有。而且有意思的是，圓明三園已經各自獨立，被石牆圍合著，園中的諸多景園仍要用高牆重門、河渠丘山間隔開來。圓明園知名的景園有50餘處，長春園有20餘處，綺春園也不下10餘處，這些小園性格各

異，無一雷同，若是沒有高超的藝術構思把它們連綴起來，那就真的會成爲散沙一樣的迷宮了。

實際上圓明三園的性格也是完全不同的，其中以圓明園的布局最爲嚴謹。沿著正大光明殿的中軸線向北，越過前湖，就是園中最大的建築群九洲清晏，它在正大光明殿落成前曾是圓明園的正殿，九洲清晏實際上是座落在前湖與後湖之間的島上。幽靜開闊的後湖被9座小島環圍著，南面的九洲清晏是其中最大也是最端莊的一個，茹古涵今、坦坦蕩蕩、杏花春館、上下天光、碧桐書院、天然圖畫、鏤月開雲這些島上景園的雅致景名，就已顯出了它們不同的性格，造型各異的小橋把它們勾連起來。後湖九島是圓明園西半部中軸線上的靈魂，那些好像是隨意而爲的環列景觀，實際上寓意著禹貢九州，象徵著"普天之下，莫非王土"。圓明園沿著後湖東北伸展出去的寬闊湖面福海，是三園中最大的水面，也正好位居三園中心的位置。福海更以十

圓明園西洋樓海晏堂西面銅版圖／圖作於乾隆五十一年(1786年)，於西洋樓全盛期，由宮廷畫師伊蘭泰起稿，造辦處工匠雕版，共計20幅。此圖爲西洋樓最大一處歐式園林景觀，可以看到中國古典式瓦筒在屋檐上裝點，這應是中國建築史上最早的"中西合璧"嘗試。樓前階下爲大型噴水池，兩邊分列著十二生肖人身獸頭銅像，每畫夜12個時辰，生肖依次噴水。現在噴水池遺址仍殘存。

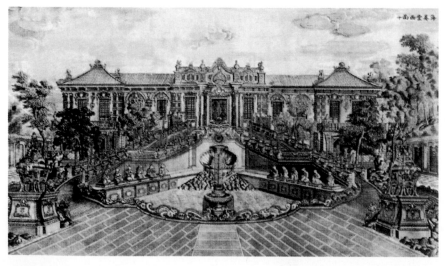

島環圍而成，以模仿西湖十景，湖中心又襲用傳統東海仙島的傳説，仿唐代畫家李思訓畫意作仙山樓閣，景名爲"蓬島瑤臺"。在園林中造池堆山以象徵東海三山，是中國古代園林歷史悠久的布局方法，後來，長生不老的願望逐漸成爲造景的著名手法。蓬島瑤臺在後湖東北部，而園西北角又有紫碧山房，山勢最陡峻，或以爲象徵崑崙山，所以圓明園雖然園景錯雜，總體脈絡却十分明確，它是"王土"的高度概括，是帝王心目中活生生的帝國。

法國人格羅西曾詳細描述了圓明園中著名的買賣街(舍衞城)的熱鬧景象，説"上有牆垣、城垛、廟宇、市場、街道、店鋪、旅館、碼頭、船舶以及其他一切等等，都具備大城市之規模，僅無居民而已。

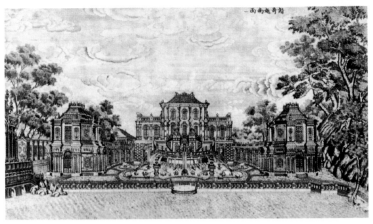

西洋樓諧奇趣南面　銅版圖 / 是西洋樓景區的首批作品，主樓三層，左右以弧形遊廊連接兩個八角樓廳，中間圍以大型海棠式噴水池。由布局到細節均充滿歐洲巴洛克宮廷建築情調，雕琢、繁縟、奇麗。

但清帝御口甫啓，宮監即時更換服飾，化裝爲兵士、商人、驛卒以及各種手藝人。清帝親臨此城，市場裏已充滿食品貨物，店鋪中各種商品，充實豐裕，商號皆門庭敞露，陳列之商品，皆極燦爛富麗。須臾間，全城市聲喧闐，熙熙攘攘，街道之中，人衆肩摩踵接，呈熱鬧情景……"

與熱熱鬧鬧、功能齊全的圓明園不同，長春園追求的是疏朗自然。當初乾隆擴建長春園，是爲了優遊怡神，"息肩娛老"，把它作爲真正的皇家園林來安排布局的。長春園的湖面不再像圓明園的福海和後湖那樣，山島環列方湖，而是依隨自然，七八個大小湖面斷續錯落在園中，並無刻意安排，山林依湖穿插其間，又顯出湖面的渺遠。山可以登臨，湖可以蕩舟，江南園林中那些只能站在遊廊中觀望的假山小池，在這裏

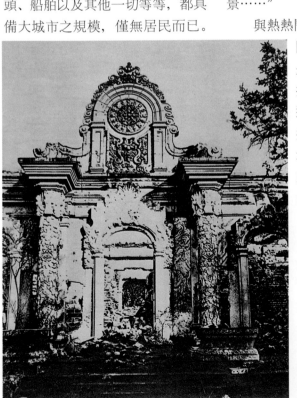

圓明園之長春園西洋樓遠瀛觀殘跡 / 以下5幅照片爲德國人奧爾末攝於1870年，即圓明園初蒙英法聯軍浩劫之後10年。此圖爲著名的遠瀛觀正面，巨大的、雕飾繁縟的門額尚在，左右同樣滿布雕飾的石柱已成爲我們今天尚可藉以憑吊的圓明園最著名的遺跡。

重重疊疊、漫無邊際地鋪展開來。長春園的建築要比圓明園少得多，園區也不像圓明園那樣被零碎分割，長春園的景致都被組織到園景的整體之中，池山水岸連成一片。

乾隆十二年六月，傳旨作御筆"長春園"匾，三園中布局最佳的長

春園落成了。這時，皇上突然迷戀上西洋水法(噴泉)和建築，那些來自西方的教士們屢屢呈獻的西洋宮廷畫讓他感到好奇、新鮮，於是決意把異國情調也納入到他的"萬園之園"中來，以顯示泱泱大國的文化氣度。乾隆皇帝親自在長春園中

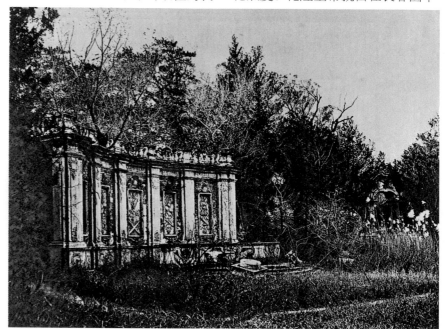

西洋樓觀水法正面／位在遠瀛觀南，曾是皇帝觀賞水法的地方，屏風前曾置石雕寶座，石屏所雕紋樣取自西方，現僅存的幾片遺石曾失散於朗潤園，20世紀70年代運回原址復位。

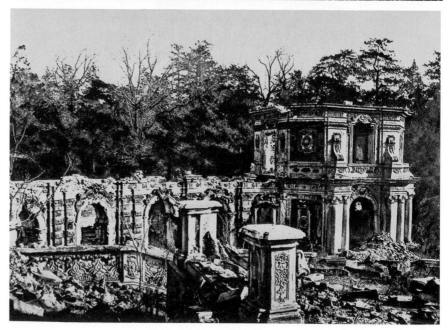

西洋樓諧奇趣左翼之八角亭殘跡／八角亭原貌在前面諧奇趣南面銅版畫中已有反映，這裏曾是演奏中西樂器之處，建築雕飾細節的巴洛克品味至為純正。

選地址，又派皇商遠赴歐洲採辦洋貨，他身邊得寵的幾個教士如義大利人郎士寧、法國人王致誠和蔣友仁參加了工程設計和指導，以後的十幾年時間裏，在長春園沿北牆一條不足百米寬的狹長地帶裏，建成了著名的西洋樓景區。

從歷史記載中可以知道，西洋樓是在幾位並不熟悉建築設計的傳教士的指導下，由從未目睹過西方建築的中國工匠雕鑿的。這些用大理石建造的宮殿在雕飾上極盡繁縟細膩之能事，有意思的是所有建築中惟有屋頂一律用中國傳統的琉璃

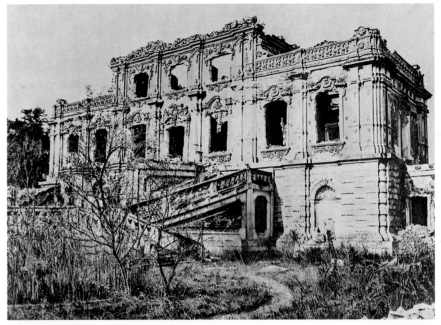

西洋樓諧奇趣南面殘跡 / 殘跡中可清晰看出模仿歐式古典建築的有趣“實驗”。不管是出於何種心理，西洋樓景區畢竟代表著對異域建築形式的接受。

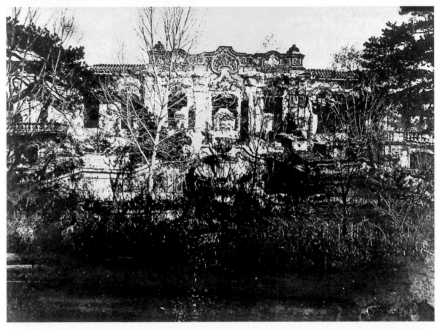

西洋樓海晏堂西面殘跡 / 與前面銅版畫相對照，可見基本形貌尚存，只是那些叢生的荒草雜木平添了幾分廢墟情調。

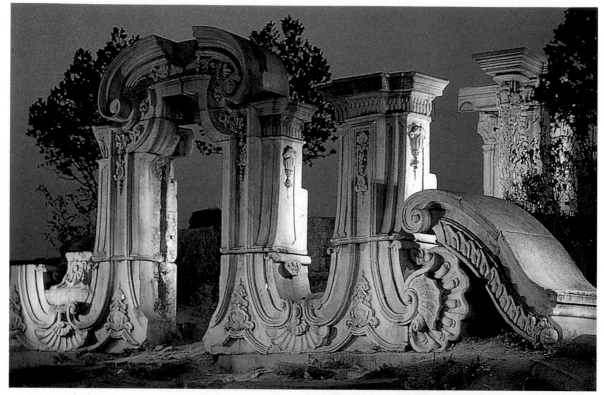

圓明園西洋樓大水法遺址今貌／大水法位在西洋樓東西軸線和長春園南北主軸線的交匯處，是景區最壯觀的歐式噴泉群。其北依遠瀛觀，南對觀水法，當年曾是西洋樓景區的空間高潮，現在這一帶則早已成為圓明三園遺跡的象徵。

瓦，只是不起翹。乾隆一直參與了建築的設計，他竟懂得屋頂是最重要的中國建築的語言，並且嘗試著中國歷史上最早的"中西合璧"。西洋樓景區是由諧奇趣、蓄水樓、養雀籠、方外觀、海晏堂和遠瀛觀6幢建築組成，景區裏的室內外陳設和裝飾，園內的花草布置，水法安裝也完全按照西方的規矩，可謂極盡西化。

　　至於綺春園，則是由若干小園合併而成，並無統一布局，道光以後奉太后、太妃居住，是小巧、親切、悠閑的園林群落。三大園林以鼎足之勢鋪展在清漪園(頤和園)東北廣闊的原野上，它在西方的名聲甚至超過了東方，歐洲人稱它為夏宮，是東方文化的象徵。就像後來廣為人知的，圓明園和西郊諸園在

1860年慘遭英法聯軍焚掠，圓明園此後又再受八國聯軍和國內軍閥兵痞的劫掠，最終淪為廢墟。而同在西郊，亦遭受重創的清漪園(頤和園)，卻"有賴"慈禧太后挪用海軍軍費得以修復。當初西方人稱圓明園為夏宮，頤和園修復後，就把這一稱號移到它身上，於是頤和園"意外"地成為東方園林的代表作。

　　圓明三園的建築面積與紫禁城相當，若以建築規模而論，頤和園要遠遜於圓明三園。但是在西郊的三山五園中，頤和園的規模和氣魄卻是最宏闊壯麗的，它的整體布局要比圓明園更為成熟。近3000公頃的面積中水面占3/4，長堤島嶼相間；北面橫亘一帶孤山，殿閣樓臺統御其上；又借景西面之玉泉山和東南園林、田野，氣魄豪邁曠遠，遠

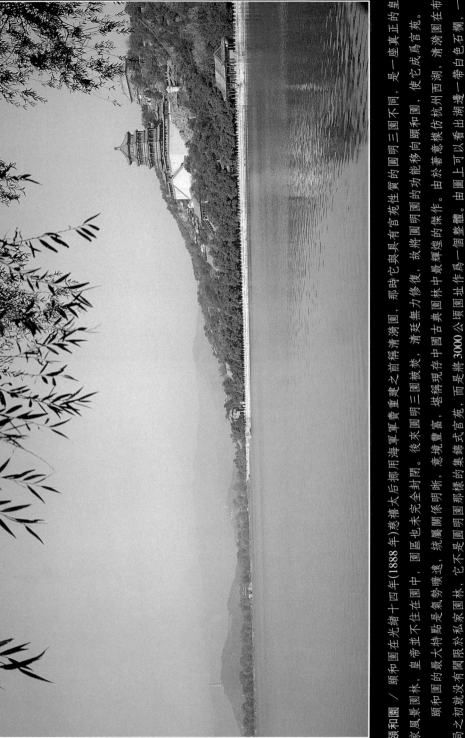

頤和園 ／ 頤和園在光緒十四年(1888年)慈禧太后挪用海軍軍費重建之前稱清漪園，那時它與具有官苑性質的圓明三園不同，是一座真正的皇家風景園林，皇帝並不住在園中，園區也未完全封閉。後來圓明三園被焚，清廷無力修復，故將圓明園的功能移向頤和園，使它成爲宮苑。

頤和園的最大特點是氣勢曠遠，統屬關係明晰，堪稱現存中國古典園林中最輝煌的傑作。由於薈萃杭州西湖、清漪園在布局之初就沒有闊限於私家園林，它不是圓明園那樣的集錦式宮苑，而是將3000公頃園址作爲一個整體。由園上可以看出湖邊一帶白色石欄，一座樓直抵湖邊，遠是萬壽山中軸線的南端，由此向北沿山而上，體量、造型豐富的殿閣鋪排至頂，中間壯碩的佛香閣雄踞高臺之上，沉穩而是平展的萬壽山和浩森的昆明湖的構圖焦點。

頤和園佛香閣 ／ 萬壽山以60米高的山體的威壓之勢直抵昆明湖，佛香閣又以宏大的體量於半山間威壓住萬壽山，成爲頤和園的"主題建築"。

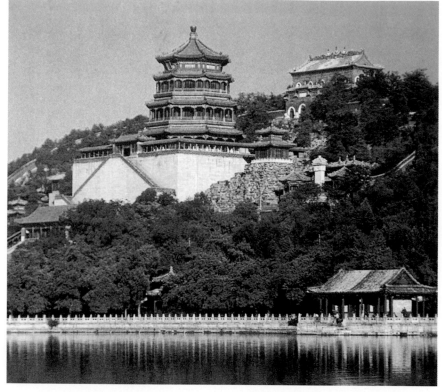

非小園連綴之圓明三園可比。

　　頤和園北部的萬壽山以60米高的山體的威壓之勢直抵昆明湖，浩淼的水面在山前略呈三角形延展開去，這種利用視錯覺的布局，使湖面顯得更加深遠開闊了，就是圓明園中的福海也實在難與它相比，更不用說"一勺代水，一拳代山"的江南私家園林了。水景和山景的融合在頤和園算是達到了極致，穿過東部嚴謹淳樸的宮殿區，一湖遼闊碧波猛然闖入眼簾，玉泉山秀麗的山姿塔影倒映水中。

　　以水爲主體的皇家園林，在中國歷史中著名的是漢武帝的上林苑，其中有依照昆明滇池而開鑿的昆明池，據記載池中設舟船數十艘，樓船百艘，上建戈矛，以教習水戰，是一個有實用目的的訓練

"水兵"的基地。有意思的是乾隆也仿效漢武帝，把西海改爲昆明湖，打算在湖中訓練"水師"。到了慈禧挪用海軍軍費修復頤和園的時候，爲了掩人耳目，還真的命李鴻章調來北洋海軍"水師學堂"新畢業的陸戰隊員，在昆明湖上搞過"現代海軍"的"訓練"。其實，昆明湖完全是按照皇家園林的布局構思的，那是乾隆在完成長春園之後營造的一個更恢宏的傑作。

　　在這之前，元世祖就已經在那裏挖湖築山，明孝宗更在山上建離宮別苑，但是直到乾隆十五年以前，它仍舊不過是一派以自然景觀見長的山野風光。乾隆十五年，皇上爲慶賀他生母孝聖皇太后60壽辰，決定大興土木，擴建甕山及甕山泊，藉著修建圓明園的集錦式和

長春園的自然式布局的經驗，在瓮山泊大幹一番，不再滿足於象徵和隱喻，他要把這一帶變成真正的江南水鄉式的皇家園林。

清漪園的拓展，是中國園林史上"因地制宜"的最著名的實例，它也是像當年元世祖時的郭守敬那樣，把改造工程與興修水利結合起來。這一次，不僅把湖浚深，還向西向東大大拓展，比明代擴大了兩倍，終於成爲清代皇家諸園中最爲壯闊的湖泊。挖出的湖土留築湖中三島和西堤，其餘都用來增築瓮山東麓，使它氣勢威嚴，與水相接。又在北麓挖河築丘，使它成爲與南麓的壯闊之勢迥異的幽邃低回的幽雅景致。中國古典園林中的所有造園手法，都在頤和園得到最"鋪張"的運用，一代名園終於以恢宏的形象

構成了古典東方園林的最後輝煌，所以乾隆有詩云："何處燕山最暢情，無雙風月屬昆明。"從圓明園、長春園到清漪園，清代皇家園林的布局與風格由集錦到整合，由分割到統一，由親切到壯闊，由象徵到再現，由蕭散到富麗，由封閉到鋪展，一步步走向成熟完美，也走向它的終點。這確實有點像明初朱元璋、朱棣兩代在紫禁城建設上的不懈努力一樣，它們都是一個時代的縮影，已經不是單純用藝術描述的方式能夠説得清楚的了。

昆明湖寬廣浩淼的水面被長堤和小橋分割爲若斷若續的幾部分，重重疊疊的湖面顯得深遠豐富。正對著萬壽山的寬廣湖面上布置了龍王廟島和鳳凰墩，兩個小島一近一遠，一大一小，把本來已形成的錯

頤和園龍王廟島和十七孔橋 / 昆明湖浩大的水面賴長堤、小島和橋而形成豐富生動的水景，龍王廟島正是其中重要的點綴，而修長的十七孔橋則像珠鏈一樣串接島岸，成爲與湖面尺度匹配的著名園景。

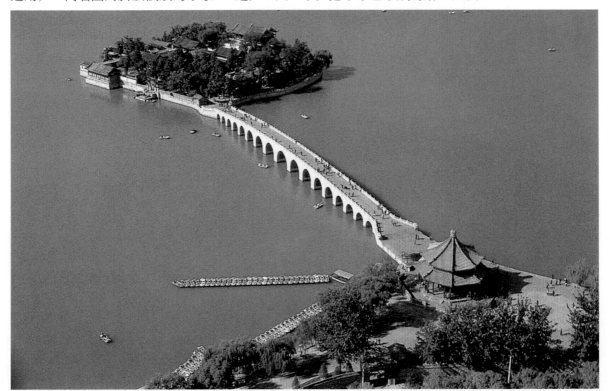

覺更誇張了。龍王廟島上的山丘殿閣追求仙界情調，一帶長橋把它與東岸連接，十七孔橋優美的橋身令湖面風姿柔媚。

如果在龍王廟遠眺萬壽山，中國古典建築的又一個富麗生動的景觀就會展現在眼前：滿山葱綠的萬壽山上，由湖岸向山頂聲勢浩大地鋪展了一縱列殿閣，先是精麗的雲輝玉宇坊，繼以排雲門、排雲殿，它們都竭力橫向延伸，組合成波浪式的柔緩韻律。在那水平的著律的末端，一座石臺突兀而起，傲然矗立在高坡上，在它頂上，佛香閣端莊舒展的身姿富麗金輝，它以雍容華貴的宮廷建築規格威壓著自然的山光水色，成爲頤和園壯闊湖山的當然主角。我們已經目睹了紫禁城軸線秩序中的雄偉的太和殿的氣勢，也將體驗超常空間中天壇祈年殿的風采，現在，佛香閣再次以山光水色爲背景，展現了古典宮殿建築在自然山水間的魅力。

據説乾隆原打算在高臺上建九層舍利塔，俗稱延壽塔，但塔修到八層時，却奉旨停建，把已建成的部分拆除，改建了這座八角形、四重檐、攢尖頂的佛香閣。後世的建築史家們認爲這是一次成功的修改，因爲在萬壽山這樣的逼湖背山的主景位置，一座細瘦高姚的塔是難以"鎮景"的。雍容而沉穩的佛香閣不僅成功地成爲萬壽山和昆明湖的主體建築，也成爲頤和園和中國皇家園林建築的象徵。萬壽山這組精彩輝煌的建築群，也有慈禧的經營之功，應該説她對建築園林不僅有興趣，也確實有些獨到的"貢獻"。當初重建圓明園時，她就曾親自過問，甚至親手繪製過裝修圖樣，頤和園更是在她的親自"關照"下，才很快重新修復的。當然，她也會以特有的情致對乾隆的大手筆進行改動，排雲殿就是慈禧在乾隆的大報恩延壽殿寺舊址上重建的，最初是想作爲自己的寢宮，所以殿

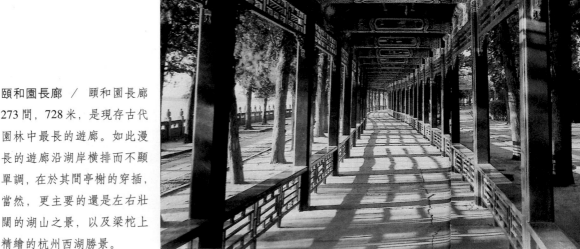

頤和園長廊 / 頤和園長廊273間，728米，是現存古代園林中最長的遊廊。如此漫長的遊廊沿湖岸橫排而不顯單調，在於其間亭榭的穿插，當然，更主要的還是左右壯闊的湖山之景，以及梁枋上精繪的杭州西湖勝景。

宇莊嚴，氣魄宏大，爲全園最富麗的建築。大殿建成後，她又嫌殿前過於空闊，命人建了一個精麗的大牌坊，但又覺勢孤不雅，就再把暢春園中的地支石(十二屬相)分列兩側，才算妥帖。

山下臨湖一帶遊廊像華美的彩珠鑲嵌在湖岸，長達一里半，273間，廊頂一線排開，凌空延展，串起留佳、寄瀾、秋水、逍遙4個八角亭，使悠長的遊廊有了音樂一樣起伏的旋律。長廊最著名的地方，還是彩繪於梁枋上的風景畫，它再一次以無限真情表達了對江南風光的摯愛。其實，昆明湖上的長堤、小橋和垂柳早已營造了杭州西湖山水的意境，它已經比圓明園和長春園的局部模仿逼真多了，乾隆當年修長廊，也是爲了讓其母更方便觀賞

湖山雨雪之景。爲了讓這條中國園林中最長的遊廊本身也成爲藝術展廊，乾隆派如意館畫師到杭州西湖寫實，得西湖風景546幅，沒有雷同和杜撰，再移繪到長廊梁枋上。當人們移步長廊間，畫上江南與湖上江南相映成趣，這再次應了王闓運《圓明園宮詞》中"誰道江南風景佳，移天縮地在君懷"的詩句。

頤和園是中國古典園林中的大製作，昆明湖和萬壽山一帶不過是它的主旋律，園中西部和後山一帶的景致更是精雅多變，以山林野趣和深幽景致與前山形成絕然相異的布局和情趣。這裏由若干自成一體的精緻的小園林組成，巧妙利用了後山與北岸宮牆間的局促空間，演化出模仿江南河街市肆的"買賣街"、以水景爲主體仿無錫寄暢園

頤和園後山東端之諧趣園 / 這是像北海靜心齋一樣著名的園中之園，所不同者在於諧趣園是以水景勝。全園意境仿無錫寄暢園，廳、堂、樓、榭、亭、軒皆環池而設，裝飾素樸，再加上從後湖引來的活水和山景樹影的烘托，形成宜人的私家園林氛圍與意境，與前山的壯大氣魄相對照。

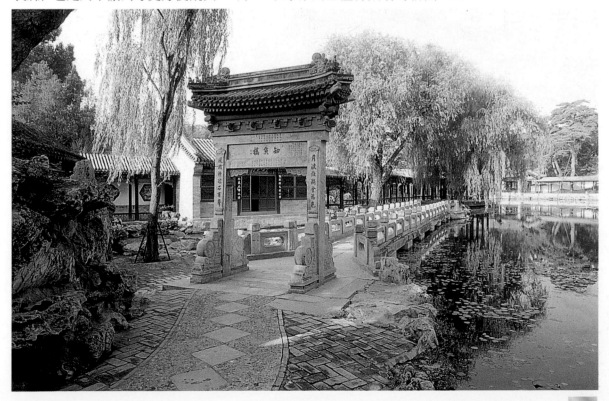

清宮廷畫家筆下的清代盛期熱河避暑山莊鳥瞰全圖 / 避暑山莊始建於康熙四十二年(1703年)，五年後初具規模，於乾隆五十五年(1790年)建成。由圖可見，山莊西部皆為自然山景，北部為平原，中部為湖泊。融入自然之中的避暑山莊與圓明園有很多相似之處，麗正門一帶皆殿，其餘數十景散布山間，可見，山莊西部皆為自然山景，北部為平原，中部為湖泊。融入自然之中的避暑山莊與圓明園有很多相似之處，麗正門一帶皆殿，其餘數十景散布山間，點綴著十餘座藏式風格寺廟，形成曠遠生動的借景，達又天人工堆壘經後的北京西郊諸園難以比擬的。

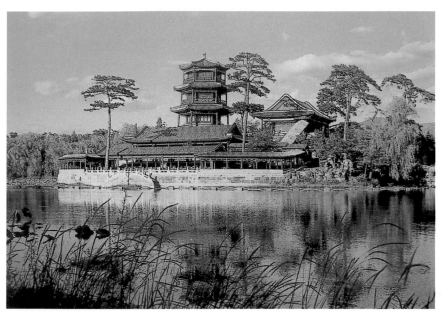

避暑山莊之金山 ／ 仿鎮江金山寺意象，沿湖西面有長廊環繞，可看近水，登小丘上的上帝閣，可看遠山；而由近岸觀金山，則與周圍山景水影連成一片，又占據構圖重心位置，是山莊中著名水景。

的諧趣園等更具江南私園尺度的人文景觀。這一文化性格和審美情趣上的補充，終使頤和園的形象豐滿充實起來，成爲中國古典皇家園林的代表作。

從圓明園到頤和園，清初諸帝營建宮苑的氣魄和規模已遠遠把明代甩在了一邊，但是這還不是清代大規模宮苑建設的全部，在河北承德市北，從清康熙四十二年(1703年)到乾隆五十五年(1790年)，還營造了規模更爲浩大、將真山真水囊括於中的避暑山莊。

承德地處長城內外交通要衝，清入關後，皇帝每年都要到木蘭圍場巡視習武，行圍狩獵，避暑山莊建成後，歷朝皇帝每逢夏季要到此避暑和處理政務，是除了紫禁城、圓明園以外的第二政治中心。這裏爲群山環抱，占地560公頃，爲中國現存占地最大的古代離宮別苑。

從平面圖上看，避暑山莊可分爲山岳、平原、湖泊和宮殿四區，其中山岳約占全園面積的4/5，平原占1/5，平原中又有一半面積爲湖泊。從表面上看，山莊是以自然山景爲主體的園林，尤其是山莊西北山巒起伏，峽峪相隔，園寺相間，更在山頂可遙望園外遠山、廟宇，其自然山野的氣勢與規模都不是人工堆築的北京西郊的圓明園與頤和園

避暑山莊之烟雨樓 ／ 仿嘉興烟雨樓之意而建，爲二層樓閣式建築，因臨水而別有意趣。

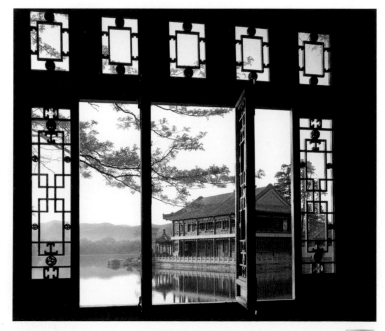




可以比擬的。但是湖區北部遼闊的平原區同樣引人注目，這裏草深林密，一派草原風光，"試馬埭"是表演摔跤和賽馬的地方，"萬樹園"原爲牧馬場，乾隆時曾搭建蒙古包，是保持民族習俗和記憶的地方。與此形成強烈反差的，是湖泊區全然仿真的江南園林風格，在山莊東南闊大曲折的湖區，再度重演了曾在圓明園和頤和園反覆營造過的江南韻致。與北京西郊諸園的凝重華貴不同，避暑山莊湖泊區的"金山"、"烟雨樓"景致崇尚簡樸寧靜，或者說北京西郊諸園更強調皇家氣派與江南風韻的結合，避暑山莊裏的相

關景致則更著意於直接模仿，前者是實用型，後者則更多表演性。

位於山莊南端的宮殿區是由正宮、松鶴齋、東宮和萬壑松風四組建築群組成，正宮是皇帝處理政務和居住的地方，與圓明園前湖一帶宮殿群的地位相當。這裏的院落布局仍然對稱嚴整，建築外形與裝飾風格卻已迥異於北京西郊諸園，基座低矮，立柱素身燙蠟，梁枋不施彩畫，屋頂亦不用琉璃。雖然山莊的山岳、平原、湖泊和宮殿區的性格反差很大，但是素雅簡樸的審美趣味將它們連貫統一起來，它也是康乾之世的大手筆。

祭祀建築

北京城裏的重要建築群，除了紫禁城，恐怕就要數外城的天壇了，它的位置在北京中軸線南端的東面，占地4000餘畝，是紫禁城的三倍。廣闊的面積、疏落點綴的建築群和大片蒼莽的柏林，使它的氣勢足以與內城的紫禁城"抗衡"。

明清的皇宮稱"紫禁城"，其寓意是把皇帝和天帝聯繫起來，皇帝又稱天子，是承天意來治理百姓，天帝居於"紫宮"，天子所住即爲"紫禁城"。既然自稱"天子"，受天命主宰人間，那麼郊祀就是皇帝與上天"溝通對話"的地方，所謂"國之大者在祀，祀之大者在郊"，祀天地、祈豐年，是每年皇帝親自主祭的最大典儀。

天壇在明初初建時，也是仿南京舊制，實行天地合祀，當時稱天

地壇，只要在前面的北京平面圖上注意一下，就會發現它的南面是方形，北面卻是圓形，這正是明初建壇時附會"天圓地方"之說的遺痕。當時，天地壇有兩重壇牆，北京的外城還沒有修築，它就那麼氣勢浩大地鋪展在京城南郊。後來擴建外城就是沿著天地壇的南牆修築的，位居北京中軸線南端的永定門就在天地壇的西南角。

爲了顯示惟我獨尊的氣勢，這麼廣闊的一片被包圍在都市裏的空間，百姓是不得近前的，外壇牆只在西邊開了兩個門，而且只有一個門是主要通道。沿著這條東西向的通道走向建築群的路有一公里之遙，道路筆直東去，其間平展坦蕩，惟有蒼松翠柏爲伴，與紫禁城波瀾起伏的、戲劇性的中軸線相比，這

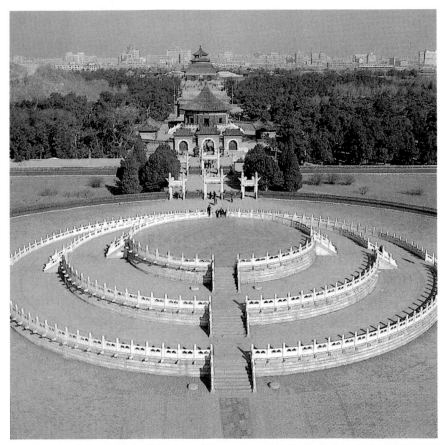

天壇 ╱由天壇的建築群中軸線南端北望，圜丘、皇穹宇和祈年殿縱向鋪排，在東西兩側大面積古木的烘托下顯得大膽和任性。實際上從圜丘到祈年殿，以建築藝術的角度看，也潛隱著一條由序幕到高潮的敘事軸線，如果沒有天際線上那些現代高樓的攪擾，這一效果就會更加鮮明。

一公里的路程顯得有些漫長、單調、乏味。內壇牆並不在外壇牆的中心，而是稍稍向東偏移，縱向的建築群又在內壇牆裏偏向東部，這是不是爲了有意延長這條路的長度呢？

由於明嘉靖九年改天地合祀爲分祀，在北郊另建祭地的地壇，天壇就只用來祭天，又專門在南邊增建了圜丘以祭天，原來祭天地的大祀殿則改爲祀穀壇。按"規矩"，郊祀每年舉行三次，要由皇帝親自主祭，正月上辛日至祈穀(年)殿行祈穀禮，祈禱皇天上帝保佑五穀豐登。四月吉日至圜丘壇舉行雩禮，爲五穀祈求膏雨。冬至，再至圜丘壇舉行告祀禮，稟告五穀業已豐登。天壇建築群和祭祀活動顯示了一個數千年來高度重視農業的東方大國的文化精髓，可以想像，祭祀活動有著複雜繁瑣的程序，它表達的不過是對上天的一種敬意，沒有西方宗教建築那種虔誠執迷的激情，只不過是習俗化了的過場，卻又得一絲不苟，合乎規矩祖例。這樣的建築留給建築師自由發揮的餘地實在太有限了，它幾乎只能是刻板的、毫無生命力的敷衍之作，但是實際的情況並不是這樣，僅僅由三組建築組成的天壇，在單體建築上贏得的讚譽遠遠超過了紫禁城。

圜丘是天壇南端的一組建築，按古制，祀天須柴燎告天，露天而祭，壇而不屋。壇，就是沒有房屋

的臺基，紫禁城的三大殿已經初步展示了臺基的風采，現在，它不再屈尊爲托墊，它必須是"建築"的主角，這反倒成了設計面臨的最大難題。現在天壇公園中的圜丘壇是清乾隆年間改建的，這是一個完全受天數(陽、奇數)限制的"建築"，圓形三重石臺圍以經過精心測算的雕花欄杆。壇的四周圍以雙重矮牆，外方內圓，高度只有一米多，院內空闊無物，低矮的壇牆造成圜丘壇與天相接的錯覺，這一次，是壇牆成爲臺基的"托墊"。牆外，一望無際的柏林郁郁蒼蒼，隔絕塵世。每到祭天時，要在壇臺中央的太極石上供奉皇天上帝的神牌，上面支搭藍色緞幄帳，以象徵皇天上帝居住在九天之上。

儀式結束後，神牌收藏在圜丘壇北面的皇穹宇。它是一個小巧玲瓏的精致建築，單層臺基上圓形的殿身，單檐攢尖頂。皇穹宇只是用來存放神牌，端莊小巧的形體符合它的作用，由於是存放皇天上帝的牌位的地方，意義非同小可，所以皇穹宇的裝修質量可稱中國古建築中的極品。鎏金寶頂，藍琉璃瓦，室內斗拱亦鎏金，尤其是直徑60餘米的圓形垣牆，磨磚對縫砌成，青磚被當作珠寶一樣精心磨製，牆體渾圓無灰縫，惟磚間暗影細若游絲。"人間私語天聞若雷"的皇穹宇垣

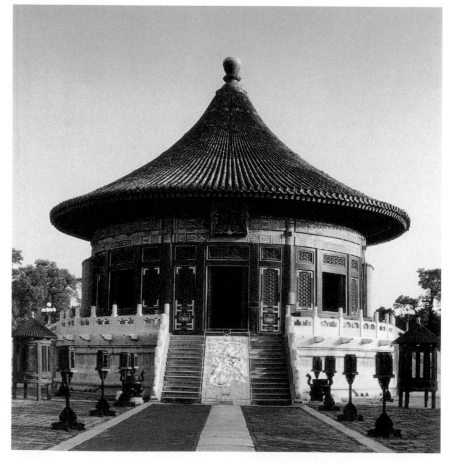

天壇皇穹宇／不管從哪種角度而言，皇穹宇都是天壇建築群南北兩座更著名建築(圜丘和祈年殿)的過渡，但由於位在中央，又是存放神牌的地方，所以設計裝修格外精細，成爲展示中國古建築精良的施工的"範本"。

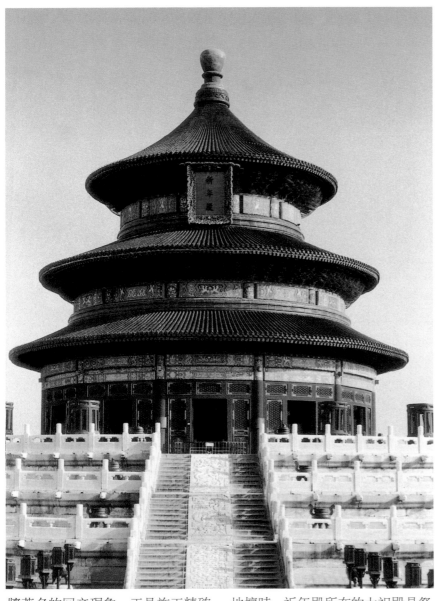

天壇祈年殿／雖然運用的全部都是古典建築語言，却出於禮制的需要而進行了重新組合，無論在形式、體量，還是色彩的搭配上，均給人耳目一新的感覺，祈年殿由此成爲中國古典建築中最著名的單體建築之一。

牆著名的回音現象，正是施工精確細膩的反映。

出皇穹宇北行，是一條30米寬的筆直的甬道(丹陛橋)，遙遙地與祈穀壇相接。它坦蕩如砥，高出地面4米，人行其上，看到左右蒼茫林梢，頓覺天穹低矮，道若天街。由丹陛橋，就接近了祈年殿——中國古代建築最傑出的代表之一。

前面已經提到，在明初初建天地壇時，祈年殿所在的大祀殿是祭天地的重要殿宇，那時它不過是個方形重檐大殿，上覆黃色琉璃瓦。嘉靖九年天地分祭後，在殿南增建圜丘壇以祭天，大祀殿廢棄。嘉靖十九年(1540年)，改大祀殿爲舉行祈穀禮的大享殿，拆毀原方形大殿，在壇上新建圓形大殿，爲三重圓形攢尖頂，比紫禁城太和殿最隆重的重檐屋頂還高了一級，但並不

129

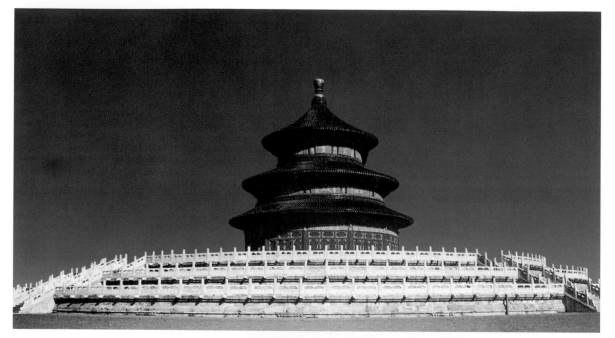

天壇祈年殿 / 由更爲闊大的整體視角看祈年殿，獨處於高高的三層臺基上，默默地與天對話。

是爲了形式的美觀，而是附會禮制的需要。最上層爲藍色琉璃瓦以象徵天，中間黃色琉璃瓦象徵大地，下檐綠色琉璃瓦象徵豐收。然而從建成到明亡，大享殿並未受重視，也没有舉行過大祭，就這麼把一個花花綠綠的大圓殿留給了清代。乾隆十六年(1751 年)重修祈年殿，完成了對這座殿宇的最後一項改革，把三色琉璃瓦屋頂改爲統一的藍色，由明到清 330 年間三次大規模的改建和權衡，遂使祈年殿成爲中國古代建築的不朽經典。

和圜丘一樣，祈穀壇也座落在一個方形的院落中，殿庭的地面與丹陛橋一樣高，祈穀壇的三層臺基又高 6 米，使祈年殿的臺基已高出垣外地面 10 米以上，由臺上四望，天低地闊的壯觀景象比圜丘壇還要鮮明。這時從殿庭仰望祈年殿，便只有藍天白雲爲伴: 三重華貴的雕花石欄高臺烘托起三層屋檐的圓

殿，屋檐一波一波有節奏地收縮，匯聚成鎏金寶頂，和緩的、漣漪一樣的韻律。三重圓屋頂把中國古典建築的屋頂語言無意間發揮到了極致，它實際上已融合了殿宇和佛塔的雙重造型魅力，雍容大方。藍色的、高貴而典雅的琉璃瓦愈加增添了它的不凡氣質，在京城金黃色琉璃瓦的海洋中顯得超凡脫俗。

可以說祈年殿把中國古典建築中的重要形式都匯聚起來，加以最審慎又是最誇張的重新組合，它是禮制的刻板教條與藝術創作的高度靈活性的奇妙完美的統一。

與紫禁城比較起來，天壇的面積鋪展得更大，布局却與紫禁城完全不同。它没有刻意地安排高潮，只是疏闊地在天地間布置了幾個方形和圓形的院落，兩個巨大的圓壇遙遙相映，祈穀壇上的祈年殿爭當了主角，但是圜丘却緊緊攬住了皇穹宇，丹陛橋兩端的建築群取得了

微妙的視覺平衡。紫禁城中的深深庭院在天壇成爲製造幻覺的道具，這裏沒有戲劇性的變化，沒有窘迫和威嚴，而是一片開闊澄明——天壇和紫禁城顯示了中國傳統建築組群平面布局的雙重性格，只有將它們對照著觀賞，才能體會出其中的奧秘。

在北京，像天壇這樣重要的祭祀建築群還有兩組，它們雖不像天壇那樣氣勢恢宏，却也以各自的特有氛圍著稱於世，這就是位居紫禁城天安門和午門之間東西兩側的太廟(現爲勞動人民文化宮)和社稷壇(現爲中山公園)。

太廟位居中軸線東側，始建於明永樂十八年(1420年)，中經改建，到嘉靖二十九年(1550年)才成現在的規模。太廟最大的特點是庭院古柏森森，戟門、前殿和中殿仍是明代建築，屋頂曲線飄逸，出檐深遠，梁架簡潔，古意盎然。

社稷壇與太廟隔中軸線相對，體現"左祖右社"的古制，它始建於明永樂十八年(1420年)，四周古柏環擁，而建築坐南朝北。壇爲方形，三層，不設欄杆，壇頂鋪五色土，象徵普天之下莫非王土，規模則遠遜於天壇圜丘。社稷壇的建築和布局雖比不上前述紫禁城與天壇、太廟，它的古柏却是北京最著名的。天壇和太廟的古柏均爲明永樂十八年所植，其渲染的森森古意已爲建築增色不少，社稷壇的古柏

太廟 ／ 太廟是明清兩朝祭祀本朝已故皇帝的地方。此圖爲前殿，也是太廟的主體建築，仍爲明代建築。雖然同樣高踞在三層臺基之上，但太廟大殿却與紫禁城太和殿所追尋的和諧完美的比例關係頗爲不同，太廟大殿的尺度巨大，對臺基形成威壓之勢，而梁間彩畫亦色調簡括凝重，與殿前廣闊的前庭和牆外古柏共同營造出古樸森郁的氣氛。

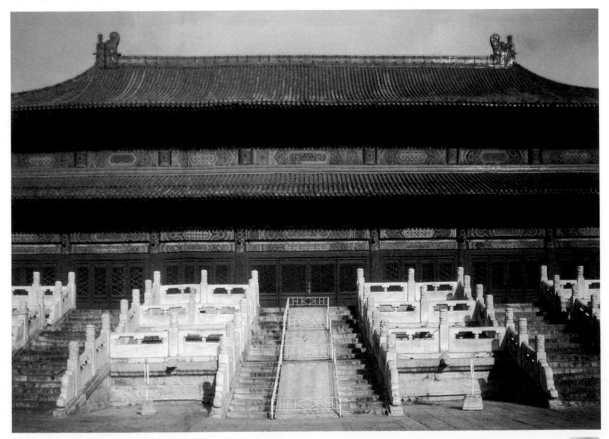

中更有遼代遺物，有千年以上樹齡，一丈八尺至一丈九尺的圍徑間於900餘株的深幽柏林中，是中國古建築群中植物烘托景觀、渲染氣氛的佳例。

若以建築群的規模而論，在祭祀建築中最爲壯觀的其實並不是北京這幾座爲皇家專用的建築群，山東曲阜的孔廟是國內僅次於紫禁城的宮殿群。由於孔子自死後不久即受到推崇，並逐漸成爲中華文化精神的象徵，歷代帝王無不對其禮遇有加，所以孔廟的命運要比歷代都城、皇宮的命運好得多，它基本上

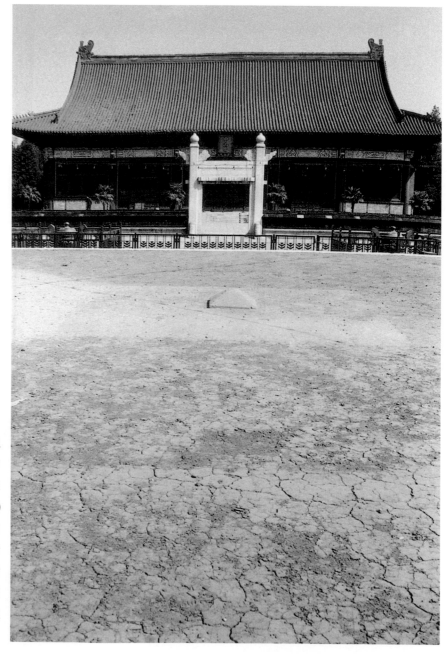

社稷壇五色土與拜殿 ╱ 社稷壇位於天安門與午門之間御道的西側，是明清兩代帝王祭祀社(土地神)和稷(五穀神)的地方。社稷壇爲漢白玉砌成的三層方臺，上層按五行方位填築五色土壤，中間黃色，東方青色，南方紅色，西方白色，北方黑色，中央埋"社主石"。

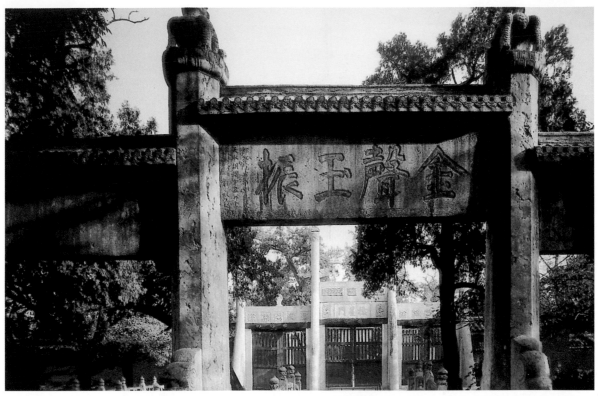

是歷代宮殿建築相疊加的產物。

在中國歷史上，再沒有其他人像孔子這樣享有歷代統治者最爲崇高的禮遇。在他死後不久，他的曲阜故居即改爲紀念性廟宇，又在東漢永興元年（153年）正式成爲國家級廟宇，以後歷代屢有建樹，無有廢止。按説這樣受到重視的國家級宮殿建築群一定充滿著歷代建築精華，是遠比唐代佛光寺大殿、遼代獨樂寺和明清紫禁城更有藝術史價值的綜合性傑作群，但事實却非如此，孔廟歷代屢毁於火災，以致現有建築除少量爲金元遺構外，主要都是明清時期建造的。

在平面布局上，孔廟也像北京紫禁城一樣，強調了中軸線的重要性，只是規模要小得多，占地近10公頃，縱長600米，寬只有145米，

這使它在比例上更像高度誇張軸線的元代永樂宮。孔廟現在的布局，基本上形成於北宋天禧二年（1018年）的大修，建築規模則形成於明弘治十七年（1504年）的重建，而對它的在曲阜古城的中心地位的形成作出傑出貢獻的，則是明正德八年（1513年）的移數十里外的曲阜縣城於孔廟的"壯舉"。正是這一"移縣城衛廟"的做法，確保了孔廟在曲阜類似於紫禁城在北京那樣的統御地位。

孔廟自南而北分爲八進，前三進是"序曲"，有金聲玉振坊、石橋、櫺星門、聖時門、弘道門和大中門，重重院牆和深深院落、郁郁古柏一再渲染了廟宇的高古博大氣氛。就像明清紫禁城直到午門才進入高潮一樣，孔廟也是自大中門才進入

山東曲阜孔廟的金聲玉振石坊／古樸雄渾，與身後的石橋、櫺星門和周圍參天古木共同營造出孔廟開篇的莊嚴肅穆氛圍。

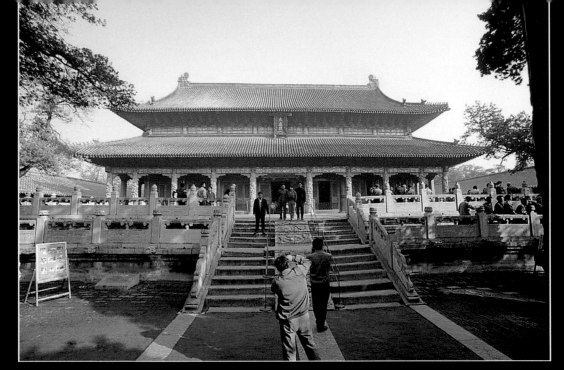

孔廟大成殿 ╱ 面闊九間，重檐歇山頂，其尊貴之處是殿周用整石檐柱28根雕鑿而成，尤其正面檐柱，以高浮雕鑿刻龍雲圖像，是在中國古建築中難得見到的形象。大成殿的兩層臺基和殿內中央藻井所飾含珠蟠龍，都已直追紫禁城宮殿形制。

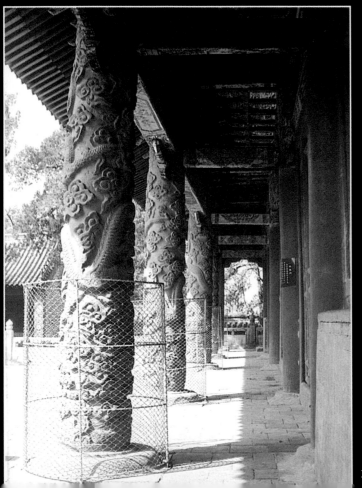

大成殿檐柱

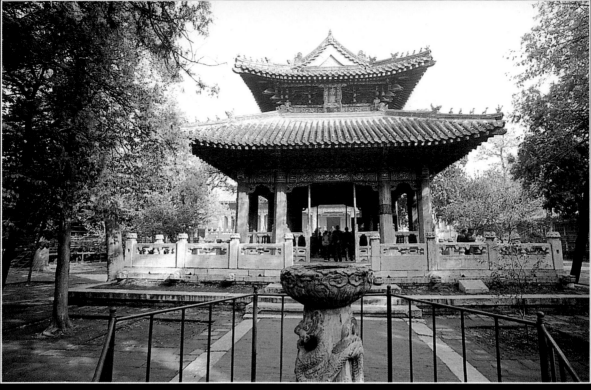

孔廟杏壇 ╱ 相傳是孔子講學所在，建有杏壇亭，石欄黃瓦，朱柱畫梁，亦如官殿形制，四圍的古柏渲染了古樸的氣氛。

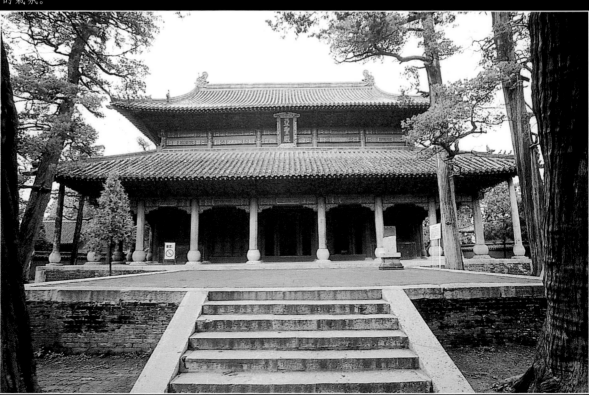

山東鄒縣孟廟 ╱ 同樣具有濃郁古意，綠瓦、素石柱與無欄臺基，建築的等級與裝飾細節都與曲阜孔廟大成殿相距甚遠。

"正題"，從這裏開始，長方形的院牆的四角也立起角樓，中軸線上矗立起24米高的奎文閣，這座建於明弘治十七年的藏書樓是建築群的制高點，却不是最高等級的建築，它只是像午門或太和門那樣的對高潮的提示性建築。在它身後直到大成門之間的碑亭院落，左右對稱地排列著歷代帝王所立的石碑和碑亭，碑亭皆爲重檐高閣，體量宏大，再次烘托了即將到來的高潮。

從第六進大城門開始，孔廟前五進的單純的中軸線與門套院布局發生了變化，分爲左中右三路，中路由於左右分立軸線的烘托，得到進一步強化。中部的主體建築大成殿是供奉孔子的大殿，也是孔廟等級最高的建築，始建於宋，重建於明，再建於清雍正二年(1724年)，重

檐歇山頂，黄色琉璃瓦，雙層白石臺基，完全如宮殿規格，還有甚於此者，是大成殿的檐柱全爲石柱，正面十柱更滿布高浮雕的蟠龍，其渾樸的造型的光影效果，成爲壇廟建築中的特有景觀。

在大成殿前，還有相傳孔子講學之地的杏壇亭，這裏古柏參天，兩側廡殿祀奉孔門弟子及歷代先賢名儒的牌位。曲阜的孔廟是遍布全國各地的文廟的藍本，也是那些素樸的古城中最具富貴之氣的地方，尤其是在南方(如在長沙岳麓書院旁)，那種過於崇尚豔麗色彩和繁縟雕飾的宮殿制度與文廟的主題產生了衝突，皇家的趣味直接涵蓋了曲阜孔廟和各地文廟的風格，中國文人的氣質只有在書院建築中才更富有生氣地表露出來。

明清陵墓

中國自古以來即有厚葬傳統，不管後人怎樣評述這種奢侈、有時甚至殘酷的做法，我們今天對商周、秦漢那曾具有巨大創造力的文化的直觀感性的認識，大都有賴於這一習俗的間接"傳遞"。以極大的人力、物力營造帝王陵墓，其用意不僅在於紀念已逝的帝王(因爲它們往往像秦始皇陵一樣，是在陵主健在時已開始建造和基本成形了)，更是爲了對宗法制度的強化和正統地位的張揚。那時人們崇信人死之後在陰間仍然過著陽間一樣的生活，所以"事死如事生"，陵墓上下的建築和隨葬品均仿照、象徵世間，《史

記·秦始皇本紀》所載秦始皇陵地下寢宮"上具天文，下具地理"，"以水銀爲百川江河大海"，並用金銀珍寶雕刻鳥獸樹木。現在秦始皇陵雖然尚未發掘，但近年發現的震驚世界的秦始皇陵兵馬俑，説明秦始皇陵的規模氣魄已遠超漢代人的想像。唐代帝王的陵墓更是仿寫長安城，四面出門，門外立雙闕，神路兩側列石人、石獸、石柱和番酋像，而且依山而築，氣勢恢宏；又依謁陵需要設祭享殿堂，以及上宮，陵外設齋戒、駐蹕用的下宮；更置浩大的陪葬墓，不僅囊括諸王、公主、嬪妃，而且兼及宰相、功臣、大將

和命官。相對而言，兩宋帝陵的規模要遠遜於漢唐，元代帝王依習俗不設陵丘和地面建築，其陵地至今是個謎。上面提到的各朝帝陵的地面建築都像各朝的宮殿一樣沒能留下來，我們只能透過明清兩朝的帝陵去追懷了。

出於"事死如事生"的觀念，中國古代帝陵實際上並沒有透出陰森森的陰間氣氛，它實際是將原有的更適用於城市環境的以中軸線爲核心的宮殿制度置換於更爲空闊的山野。在那裏，紀念性成爲空間布局的核心，中軸線依然重要，作爲宮殿群前奏的縱向廣場和層疊院落爲神道所替換，超大尺度的石象生、碑亭、石牌坊渲染著紀念氛圍。在

神道背後，主體建築群和其所背倚的群山構成遠比宮殿建築群更爲生動、豐富和肅穆的圖景，就像天壇那樣的祭祀建築群一樣，帝陵實在是各朝宮殿建築形式另一種方式的拼合運用，下面將重點提到明陵，它是繼唐陵之後中國陵墓建築歷史上的第二個(也是最後一個)高潮。

明開國皇帝朱元璋的孝陵在南京鍾山之陽，縱軸線正對鍾山主峰，主體部分是呈工字形的三進院落，前面神道分列十二對石獸，一對石柱和四對石人，全陵總長2000多米，又因山助勢，氣魄宏大。可惜的是明孝陵後來屢遭破壞，雖經多次修復增建，到清末已呈廢墟衰敗之象。

江蘇盱眙明祖陵神道

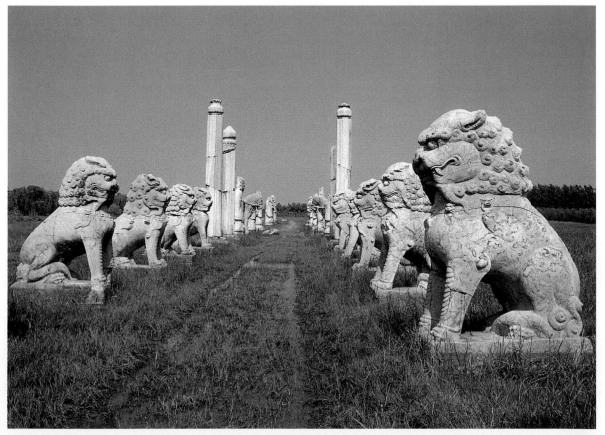

137

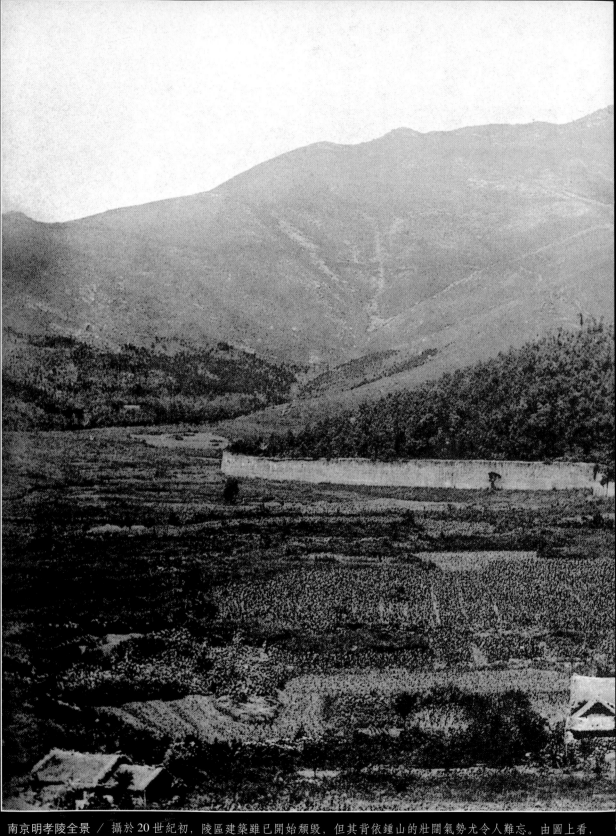

南京明孝陵全景 ／ 攝於20世紀初，陵區建築雖已開始頹毀，但其背依鍾山的壯闊氣勢尤令人難忘。由圖上看，
巨大的寶頂前的方城明樓尚在，但屋頂已經無存，而陵園外的耕地和農舍更增添了廢墟情調。

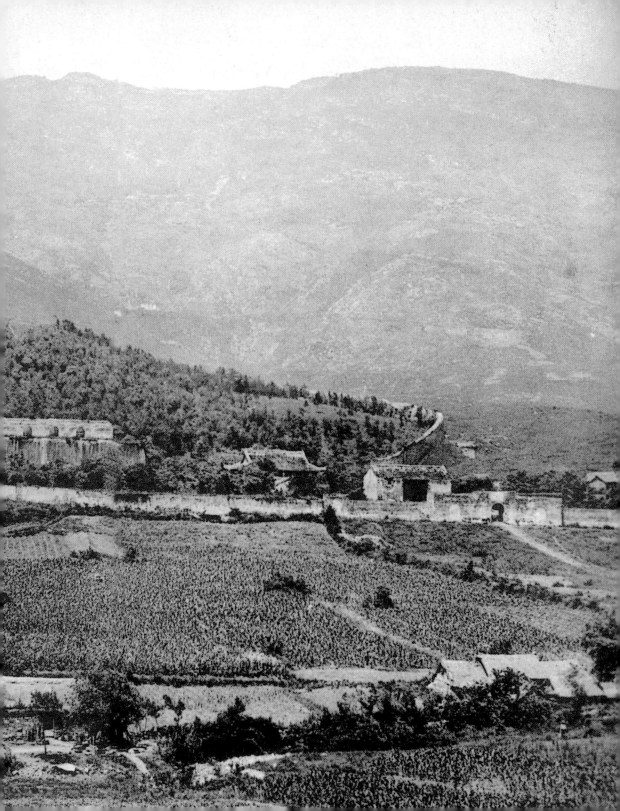

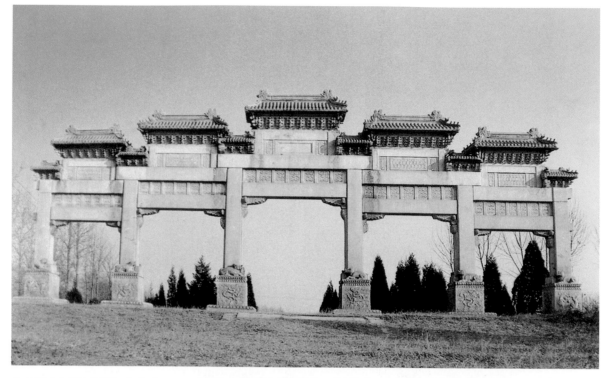

北京明十三陵石牌坊／爲五門六柱十一樓，漢白玉雕鑿，寬28.86米，高達14米，建於明嘉靖十九年(1540年)，是國内現存最大最古的石牌坊。石牌坊位在陵區最南端，它是浩大陵區和背依群山的合乎尺度的"預示"；在它的面前，南到京城間是一馬平川，難怪就連營造園林的大手筆、清代的乾隆皇帝對十三陵的選址也十分歎服。

明代帝陵真正的傑作，還是北京的十三陵。當初朱棣登基不久，北方尚受蒙元殘餘勢力威脅，成祖爲顯示移都北京以鎮北方的決心，於營建北京都城之前，先在其北45公里的昌平縣境内選址建陵。在中國建築史上，各朝在開國前期的鼎盛期均在建築上大有作爲，明成祖和清乾隆都是在這方面卓有成就的皇帝，成祖的功績不僅在於營建北京城和紫禁城，還有十三陵的總體布局和後面將要提到的南京大報恩寺琉璃塔的營造。

就像明太祖的孝陵以鍾山爲依托是難得的傑作一樣，成祖選址昌平天壽山更是慧眼獨具(據説當時衆議欲用潭柘寺)，或可説是運用古代風水理論的佳例。座落在昌平天壽山南山谷中的明陵埋葬著從明永樂帝(朱棣)到崇禎帝(朱由檢)的十三代

皇帝，故通稱十三陵。陵區北、東、西三面爲山嶺環抱，當中是盆地，形成既有宏大山勢又有隔絶氛圍的山谷，其西南缺口是進入陵區的主要入口。十三陵的最重要特點是布局的整體性，陵墓群以北部的天壽山主峰下的永樂帝的長陵爲主體，其餘十二陵各依山頭分列山脚。在山麓前(南)的緩坡上，由長陵而南鋪展出長達7公里的漫漫神道，這是一條主(公共)神道，其他各陵都從其上分出支路。在神道的入口處，有一"五門六柱十一樓"的總寬28.86米、高達14米的國内現存體量最巨大的石雕牌坊，它以與身後漫長的神道和浩大的帝陵相呼應的尺度宣示著紀念性主題。石牌坊後面的大紅門是陵區的正門，單檐歇山頂，開有三個券洞門，高踞在山崗上，東、西有龍、虎兩小山夾峙。由

此北至龍鳳門，在長約1200米的神道兩旁，排列著十八對用整塊巨石雕鑿的石象生，分別爲四獅子、四獬豹、四駱駝、四象、四麒麟、四馬、四武臣、四文臣、四勳臣。龍鳳門距長陵尚有4公里距離，由此地勢漸低，可環視陵區全貌，在以長陵爲中心的天壽山麓，爲十數座小山和密林烘托著的帝陵的紅牆黄瓦掩映其間。明十三陵充分顯示出中國古代宮殿建築駕馭、融合於自然的能力，這是與它善於駕馭、融合於城市的能力相等同的。古建築學家傅熹年稱："中國古代陵墓極重視選地。單座陵墓選地之精莫過於

唐高宗乾陵，而陵墓群選地則以明十三陵最勝。明代諸陵呈弧形布置在山脚下，遠觀橫亘二、三十里，互相呼應，近看各倚一山峰，氣勢雄偉，得到自然環境的最大的襯托效果。在山谷中央，於最恰當的線路設置神路，並在關鍵的轉折處和對景最佳處設置建築，使在行進中能從不同的高度和角度去觀賞諸陵。"

毫無疑問，明成祖的長陵是陵區最巨大的和最有藝術價值的建築群，它的前面的矩形院落群是祭祀部分，以裬恩殿爲主體，後面圓形隆起是陵墓部分，以寶頂和方城明樓爲主體。從建築史的角度看，十

明十三陵神道和兩側的石象生 / 極大地渲染了陵區的莊嚴肅穆的紀念性主題。

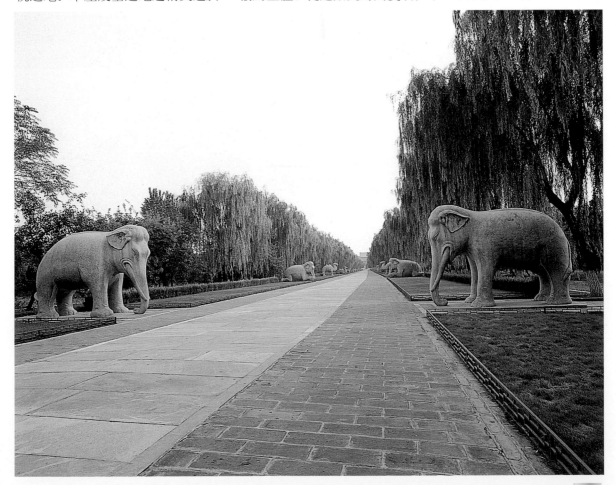

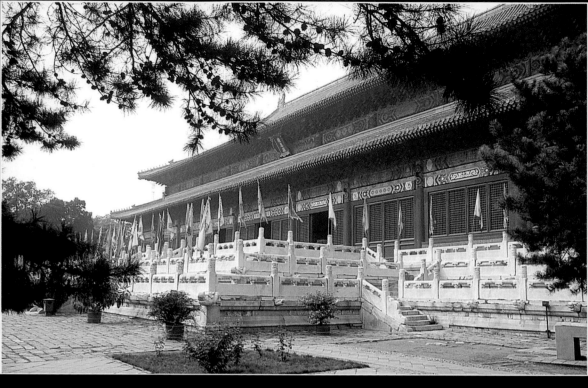

明十三陵長陵祾恩殿 ／ 長陵背倚天壽山主峰，祾恩殿是其主殿，建在三層漢白玉臺基上，面闊九間，進深六間，上覆重檐廡殿黄琉璃瓦屋頂，如紫禁城太和殿之制，其巨大的、對臺基呈威壓之勢的體量頗似太廟。

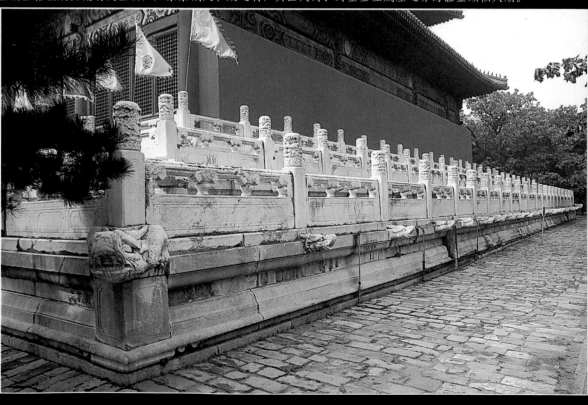

明十三陵長陵祾恩殿臺基細部

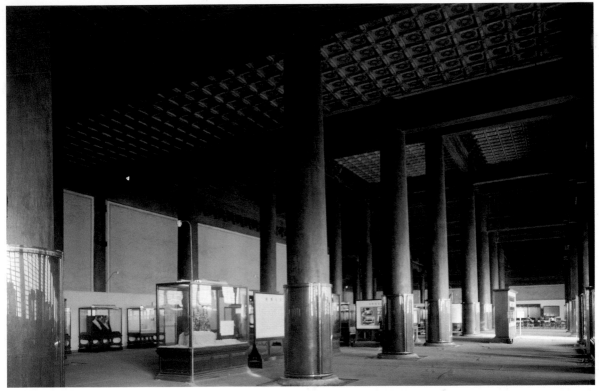

三陵的主要成就是獨到的選址和建築布局與環境的傑出配合；其實十三陵中各陵的建築群布局也是很有特色的，只是它們多已不存全貌；若以單體建築而言，作爲長陵主體建築的祾恩殿，不管體量還是質量都堪與紫禁城太和殿媲美。

祾恩殿面闊九間，長達 66.75 米，比太和殿還略大，惟進深較淺，爲 29.31 米，總面積也稍遜，屈居中國現存大殿的亞軍。與太和殿一樣，長陵祾恩殿也建在三層漢白玉石臺基上，只是石臺的高度低於太和殿。祾恩殿爲重檐廡殿黃琉璃瓦頂，亦與太和殿相仿，其貴於太和殿者在於殿內林立的 32 根整根香楠木內柱，柱徑均在 1 米以上，中間 4 根更達 1.17 米，高度有的超過 12 米，是其他古建築中所未有的。

據考證，這些巨柱當時都曾塗漆，中間四柱更飾以金蓮，入清以後年久失修，油飾剝落，顯露出木材本質，後來重修時加以磨光燙蠟，使祾恩殿的巨柱愈加凸顯了優質楠木所特有的古雅色調，它與以石綠爲主調的天花共同營造出這座宏大殿宇的紀念性氛圍。與華麗尊貴的紫禁城太和殿不同，長陵祾恩殿剔除了皇家建築特有的咄咄逼人的富貴氣，它更像是一座專爲展示宮殿的建築魅力的建築，雖然它當初也曾像太和殿一樣富麗堂皇。

滿族入關之前，在遼寧有三座陵墓，其中又以瀋陽二陵規模較大，二陵中的清太宗皇太極的昭陵最具特色，它像清初瀋陽故宮建高臺一樣，採用城堡形式，又用縮小尺寸的手法誇大建築的實際尺度。

長陵祾恩殿內景 ／ 長陵祾恩殿的室內空間是中國古建築中最爲闊大和尊貴的，全部內柱和梁枋都是用至爲名貴的香楠木製成，其中 32 根內柱直徑都在 1 米以上，中間 4 根柱徑達 1.17 米，高度有的超過 12 米，將木結構建築的魅力盡情地宣示了出來。

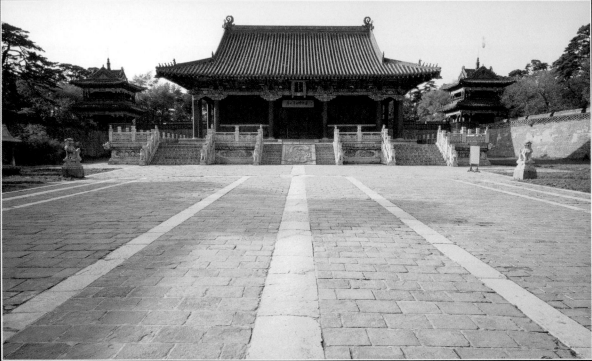

瀋陽昭陵隆恩殿 ╱ 爲清太宗皇太極和孝瑞文皇后的陵墓，氣勢遠不如同時的明陵，但一些局部的"創新"值得注意，如雀替的作用顯然增加了。

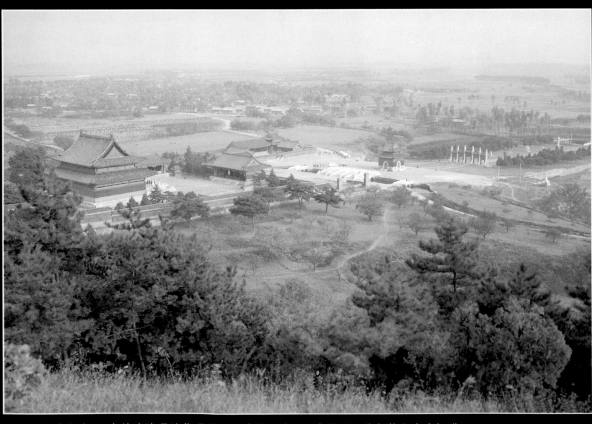

河北遵化清東陵 ╱ 由於清陵選址仿明制，其背倚昌瑞山而南望平川的氣勢亦令人慨嘆。

滿清入關後，不僅接受了紫禁城，在陵墓制度上也全面承襲明制，首先在北京以東125公里燕山南麓的遵化馬蘭關附近的昌瑞山腳下建陵，稱東陵，先後葬入關後最早的兩位皇帝順治和康熙。雍正原也是在此建陵，動工後發現穴中土質不良，後在北京西南120公里的易縣西太寧山下擇址爲陵，稱西陵，自此各朝帝、后分別葬在二陵。因清朝這段歷史人們已耳熟能詳，這裏不妨將二陵所葬清帝的詳細名單列出：清東陵有帝陵五座，即順治孝陵、康熙景陵、乾隆裕陵、咸

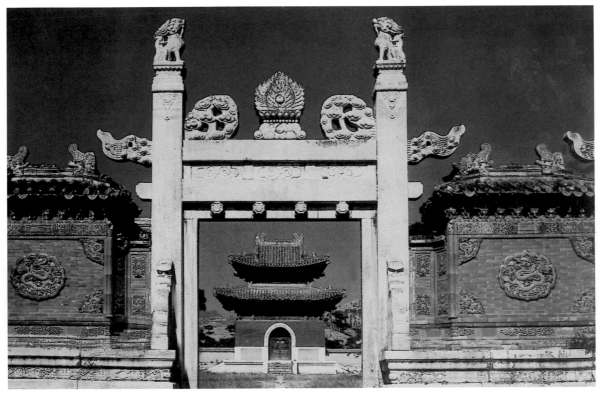

豐定陵和同治惠陵；西陵有四座帝陵，即雍正泰陵、嘉慶昌陵、道光慕陵和光緒崇陵。

東陵背靠昌瑞山、南望金星山、東傍鮎魚關、西倚黃花山，其南越過金星山更有作爲遠景的烟炖、天臺二峰對峙並形成山口，陵區地跨三縣，山巒起伏，氣魄浩大，與明十三陵相比，在氣勢上並不遜色。與明十三陵以長陵爲中心一樣，東陵是以順治孝陵爲中心，其他各陵分列兩邊，且亦各依一峰。同樣，東

陵從作爲入口標志的金星山(朝山)經石牌樓、大紅門、大牌樓、影壁山、龍鳳門到孝陵，也有一條頗有氣勢和氛圍的中軸線，行進在這條漫長軸線上，爲陵墓特有的、具有紀念性的建築形式和層次的變化與自然山水呼應。與明十三陵一樣，清東陵顯示出脫離城市環境、融入自然之中的宮殿建築的另一重魅力，西陵的情況亦與之相似。但是如果清代皇家建築只是像東、西二陵和紫禁城、天壇的局部改造這樣

河北易縣清西陵慕陵龍鳳門 / 慕陵是道光皇帝的陵寢，龍鳳門位在慕陵神道碑亭前，爲三座並列的兩柱石門構成。琉璃牆與白石門在色彩、質感上均形成强烈對比，遠處的紅牆黃瓦的碑亭又在空闊的石門間彌補了構圖和色彩對比上的微妙"均衡"。

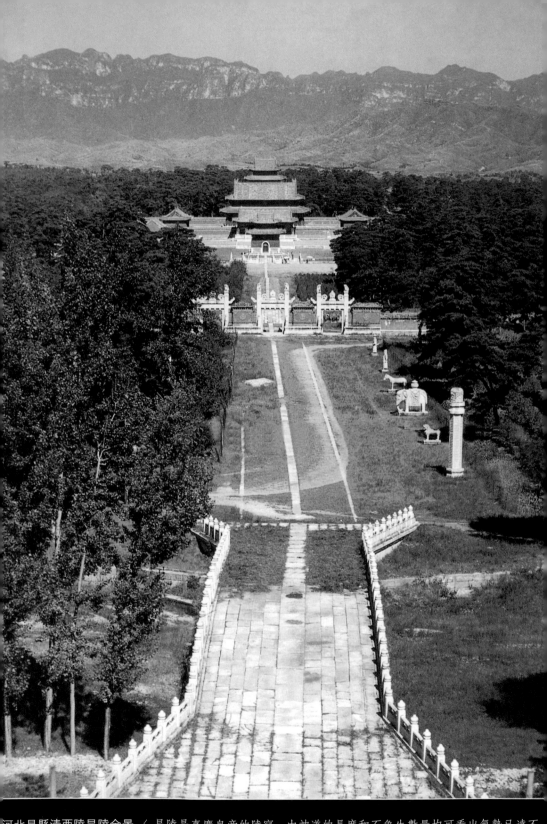

河北易縣清西陵昌陵全景 ／ 昌陵是嘉慶皇帝的陵寢，由神道的長度和石象生數量均可看出氣勢已遠不
如清初帝陵，但也正因為如此，其全貌才可以用照片完整地展現出來。

一些步人後塵的營造，它在中國古代建築史上的作爲集大成者和終結者地位就不可能確立，實際上清代皇家建築的精神並不在宮殿和陵墓，而是宮苑，明清兩朝在此正好是互補的。

明代萬里長城

中國古代家國不分，皇家宮殿園林建築既是帝王專有的，也是國家級建築，往往以傾國之力完成。前面已經説過，明代帝王的所長在宮殿和陵墓，清代帝王的興趣則在宮苑；前者善於營造，後者長於布局。這並不是説明代的帝王是無所作爲的，實際上這個略顯拘謹刻板的朝代可能是中國歷史上最勤奮和熱衷於營造的時代，從太祖朱元璋不惜拆掉元大都宮殿遠遷南京，到成祖朱棣神速地規劃建設北京城與紫禁城、十三陵，大規模修建各州衙署，可謂有明三百年間勞作不止。在這三百年的勞作中，明人以卓絶的毅力建造了世界古代史上最動人心魄的工程傑作——萬里長城。

在秦漢甚至更早，北方游牧民族就一直對中原構成威脅，秦漢是大修長城的時代，在崇山峻嶺間修築防禦性的工程，是當時在心理和軍事上抵禦騎兵的唯一方法。在陡峭險峻的高山分水嶺上修築城牆，即使在交通和運輸高度發達的今天，仍然是艱巨的工程。由秦漢到

河北秦皇島山海關東門／雖然都説明代長城東起鴨綠江西至嘉峪關，但長城的東頭還是以山海關最爲著名，素樸的城臺和城樓上蒼勁的"天下第一關"的巨幅匾額已成爲"長城文化"不可或缺的部分。

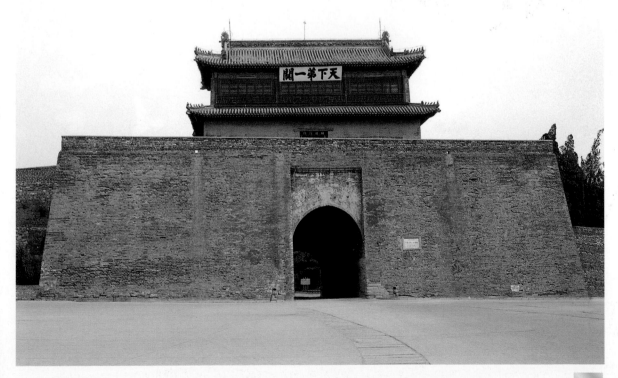

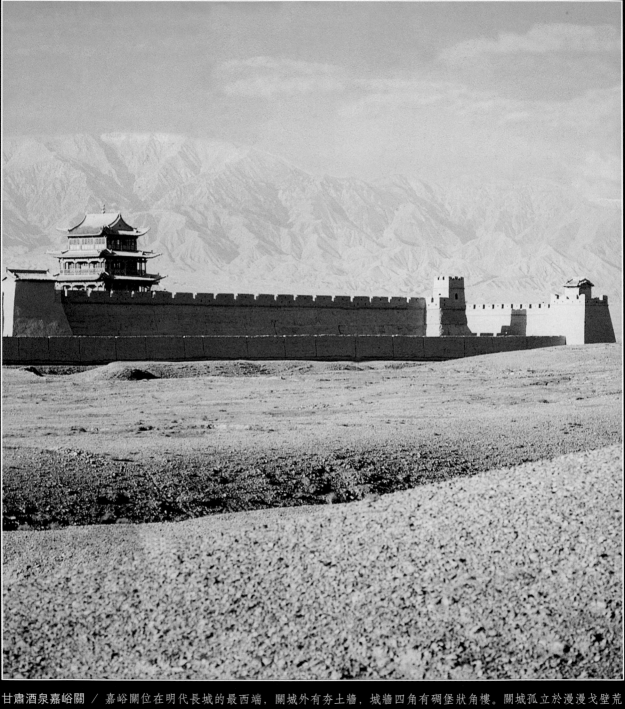

甘肅酒泉嘉峪關 ／ 嘉峪關位在明代長城的最西端，關城外有夯土牆，城牆四角有碉堡狀角樓。關城孤立於漫漫戈壁荒漠之上，又有祁連山的烘托，極具蒼涼雄勁之美。

明清，並不是每個朝代都在費力勞神地修建長城，元代自不必說，就是著名的唐宋時代也沒有修建，原因也很簡單，唐代的疆域早已越過長城，而宋代的邊界卻還夠不上長城。明代奉行“高築牆”的國防政策，加上磚石建築材料製造上的突破性進展，三百年間勤勤懇懇，不遺餘力，在東起鴨綠江，西至嘉峪關的萬里疆域的崇山峻嶺間，完成了這一更多意義上是象徵性的工程。

明代長城的高度依地形的起伏而定，往往利用陡坡構成城牆的一部分，高度約在3～8米之間，厚度也視材料和構造而有所不同，頂寬約在4～6米之間。大部分的城牆爲城磚包砌牆身，內填土和碎石，以條石爲基，牆頂鋪以方磚或砌成臺階，外有高兩米的雉堞，內側砌女牆。又每隔約百米依牆築高大的敵臺，有空、實心兩種，前者有兩層，形成漫長城牆的生動“節點”。凡長城經過的險要地帶都設有關隘，這裏的城牆往往有多重，以加強縱深防衛，再加上建在制高點上的烽燧，就構成了立體的防禦體系。

明代長城以北京附近的延慶八達嶺、懷柔慕田峪、密雲司馬臺和灤平金山嶺最爲險峻和著名。在那

河北灤平金山嶺長城 ／ 充分展示了長城在險峻的群山分水線間游走的雄姿，默默青山仿佛因這些漫漫長牆的勾畫才氣韻生動起來。

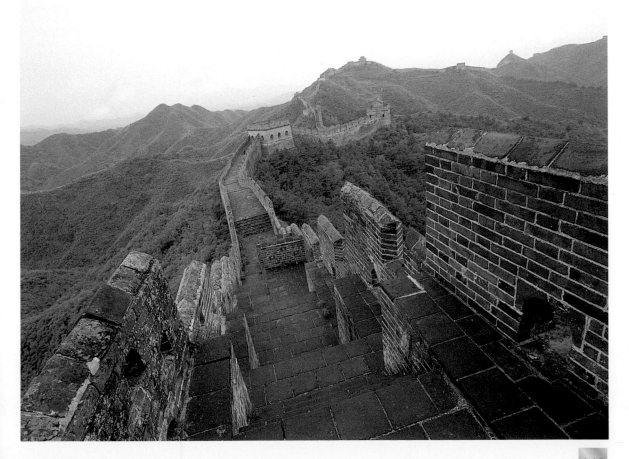

裏，長城在群峰間遊走，勾畫出山嶺的輪廓和走勢，敵臺更豐富渲染着城牆的峻拔之勢，它再次以群體的氣勢和與自然融合的雄姿顯示了中國古代建築的魅力。

明初"高築牆"的防禦政策當然不僅指修築長城，各大中小城市的城垣也得到普遍改建或加固，其中大多加以磚砌，建有城樓，它們構成20世紀初進入現代化之前的中國城鎮景觀。城市的平面大都呈正方形，城内街道正方向十字(或丁字)正交，衙署居中，主要地段建有高大的鐘鼓樓，是北京的减級化了

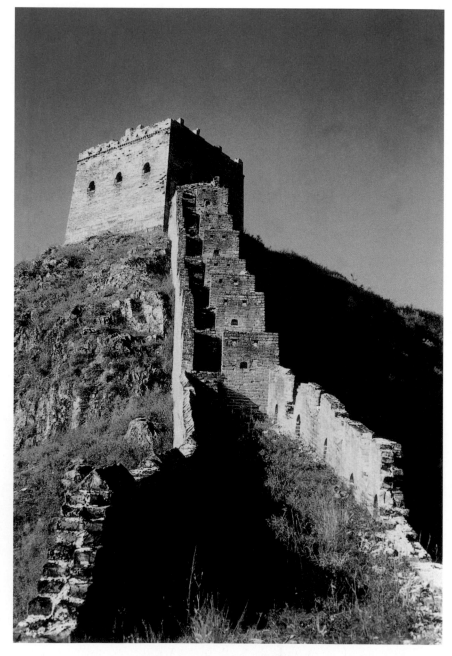

金山嶺長城敵臺／敵臺就像標點符號，使長城明晰生動起來。長城是前人留下的特殊建築遺産，它與北方群山和荒野融爲一體，時節和陽光塑造著它，使它永遠令人難以忘懷。

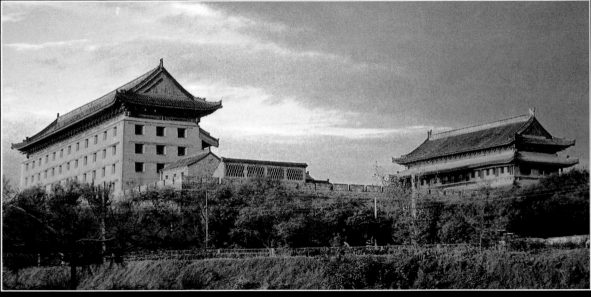

西安城牆及城門 ／ 西安是中國僅
有的幾座尚存城牆的城市之一，
而在漫漫數千年歷史中，沒有城
牆的城市曾經是不可想像的。

山西平遙城牆及敵臺 ／ 平遙
城牆有敵臺72座，臺頂又增
築堞樓，形成完備的防禦體
系。

長沙城全景 ／ 在這幅攝於20世紀初的"長卷"中，城牆在平展的城市空間中所起的作用鮮明地凸顯了出來。圖中左側城牆上的樓閣即是長沙名勝天心閣，20世紀30年代的"長沙大火"，使天心閣連同整個長沙古城皆化爲灰燼，唯餘天心閣下一段殘牆。有明一代不僅修建了萬里長城，也構築了遍及中華大地的城垣——那曾經是一個充滿城牆(當然，還有塔)的國度。

的縮影。現在，隨著現代化城市建設的進行，不僅中小城市的城牆早已湮滅，就是北京的城牆也僅剩下幾座孤樓，能夠比較全面反映古代城牆的城市，僅剩下陝西西安和山西平遥等不多的幾處了。西安城因明初封爲府城，得以著重發展，城市呈橫長方形，周長約14公里，城牆高達12米，四面各開一門，上有城樓，門外各附方形瓮城，建有小窗、牆體簡潔厚重的箭樓，與北京的箭樓相近，又在城牆四角建角樓，角樓與城門間有衆多馬面(敵臺)，城牆外還有護城河，構成既具有防禦性又有獨特美感的古代城市景觀。平遥的情況則比較特殊，它是在古代社會後期隨著金融業的發展繁榮而再度健全起來的，它地處西安至北京的交通線上，是全國馳名的票號中心，與太谷等城市經營全國官商匯兌。明清(尤其是清代)山西高牆深院的商人住宅已在當代影視作品中多有反映，這些"豪宅"所依附的並非行政中心的城市得以建立完備的城牆體系，也多賴於商人的資助和防禦心理的需要。

明清宗教建築

宗教建築在明清兩代也得到極大發展，天下名山僧占多，我們今天遊歷名山大川時所見到的那些使之增色的古建築，大都是明清兩代的遺跡，如被稱爲四大佛山的山西五臺山、四川峨嵋山、浙江普陀山、安徽九華山，雖在單體建築上沒有值得大書特書的地方，但那些佛寺宮觀與自然完美融合、相映生輝的整體構思與布局，仍透露出中國傳統建築重整體的特質。

明清兩代遺留至今的宗教建築不勝枚舉，但是由於這時中國古代建築已經進入程式化時期，缺少創

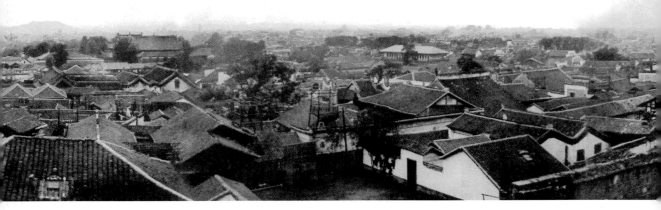

新和生命力，藝術史價值已大大降低，倒是入清以後，隨著喇嘛教的興盛而帶入的藏傳佛教建築風格，多少爲即將走向終結的明清宗教建築帶來幾許生機。爲了敘述的方便，這裏仍先將佛塔作爲一個特例提示出來，因爲前面已經多次提到，塔在中國古代建築中已成爲一種具有多元性格的建築類型，它雖依附於宗教，卻又早已超脱於宗教閾限，是平展而闊大的古代群體建築的靈魂。

若論中國歷史上最著名、最輝煌的古塔，既不是北魏永寧寺塔和嵩岳寺塔，也不是遼代的應縣木塔，而是明初南京的大報恩寺琉璃寶塔。那是一座不惜工本，用皇家宮殿制度和材料修建起來的塔，據説高達百米，八面九層，遍施五彩琉璃，其精妙絢麗，當爲古今第一。18世紀歐洲人遊記稱它爲中古世界奇蹟之一，並與羅馬大門獸場、比薩斜塔和亞歷山大城併列爲世界奇

蹟，被視爲中國的象徵。

塔是明成祖朱棣爲紀念他的生母建造的。朱棣的母親生下他後受屈而死，不是合法的皇位繼承人的朱棣後來以武力奪得皇位，建塔是

清代畫家筆下的南京大報恩寺琉璃塔圖 ／ 以傳統畫法繪出，忠實地記錄了塔的形制，卻使人無法産生更進一步的想像。

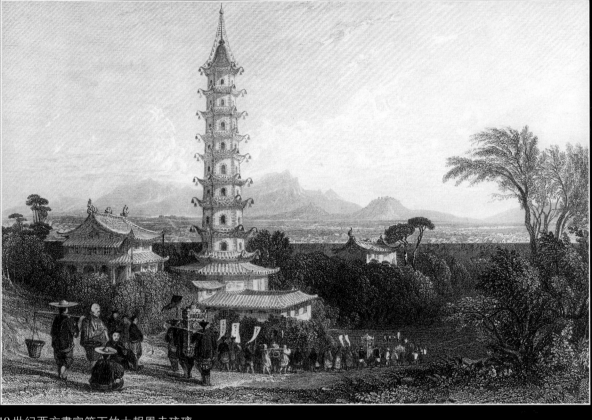

19世紀西方畫家筆下的大報恩寺琉璃塔 ／ 此圖不僅以寫實手法刻畫了塔身，而且進一步展示了塔與南京城的關係，是有關這座名塔的難得的"寫實"資料,可惜有關塔身的細節描繪多不可信。

大報恩寺琉璃塔基址出土的琉璃殘件 ／ 與上面兩圖相對照，便可建立起對這座與長城齊名的東方奇蹟的生動聯想。

爲報答母恩。他選派兩名親信太監擔任監工，其中就有數下西洋的鄭和。由於塔的工程特別精細浩大，直到宣德六年(1431年)才完工，歷時二十年之久。塔身自下而上逐層收小，但每層所用的裝飾琉璃磚數相同，每塊磚的中間都有一個佛像，可見設計施工的精致。塔刹更是鑄鐵鍍金，風鈴高懸，可謂金碧輝煌，塔上又置油燈146盞，100多名男童日夜輪值點燈，真是"金輪聳雲，華燈耀月"，比當年的洛陽永寧寺塔還要壯觀。南京大報恩寺琉璃塔曾在南京中華門外的雨花臺畔聳立了400多年，可惜毀於19世紀中葉的太平天國內訌。

以南京大報恩寺琉璃塔爲代表的樓閣式琉璃塔是明清兩代佛塔的重要成就，除了南京的具有皇家氣派的那座，在山西洪洞霍山頂廣勝上寺內，有一座至今仍然屹立

的47米高的琉璃塔，堪稱明清佛塔的代表作。

廣勝寺的這座琉璃塔名爲飛虹塔，相傳初建於東漢，後屢經重建，現存琉璃寶塔建於明嘉靖六年(1527年)，底層迴廊增建於天啓二年(1622年)，此後未經改動。這座古塔的造型很別致，塔身收分甚大，下大上小，加上出檐不大，似有意強調了高聳的縱向感，底層平展闊大的木構圍廊更加誇張了塔身的升騰之勢。而且木構圍廊南面正中出抱廈，上交十字脊屋頂，是對宋代宮殿建築形式的怪異的挪用。整個塔身外部的琉璃飾件以黃色爲主，滿飾斗拱、柱枋及佛像等圖像，歷經近500年的風霜和震災，至今屹立且色澤如新，琉璃塔在此充分顯示了它的材質的優勢。

清代也有幾座琉璃塔存世，如頤和園、香山和承

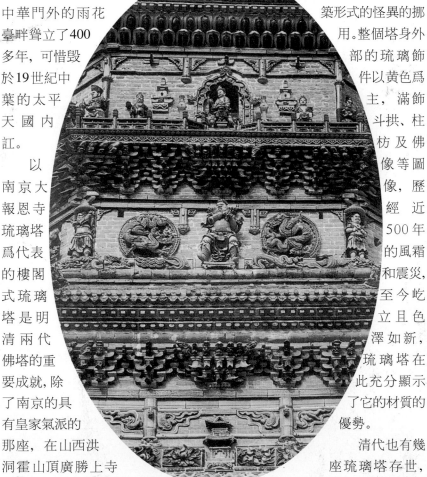

飛虹塔的細部 / 從中可以看出琉璃工藝的精湛。

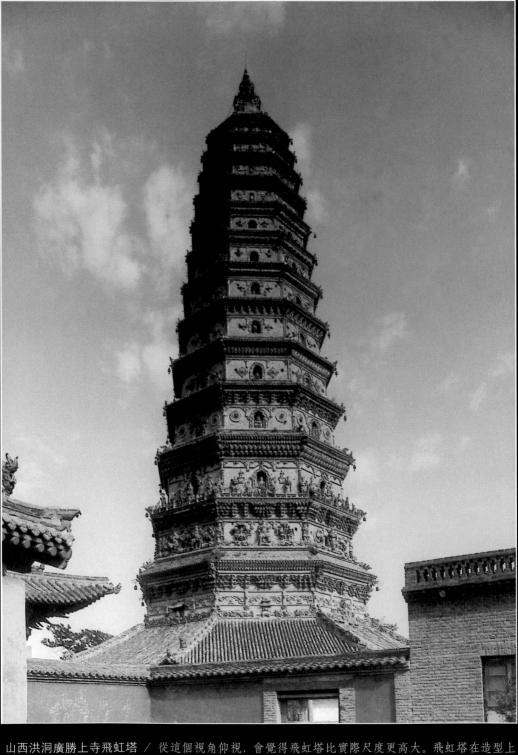

山西洪洞廣勝上寺飛虹塔 ／ 從這個視角仰視，會覺得飛虹塔比實際尺度更高大。飛虹塔在造型上與南京大報恩寺琉璃塔多有相似之處，但高度只有後者的一半，我們現在只能藉此追懷那座著名的古塔了。

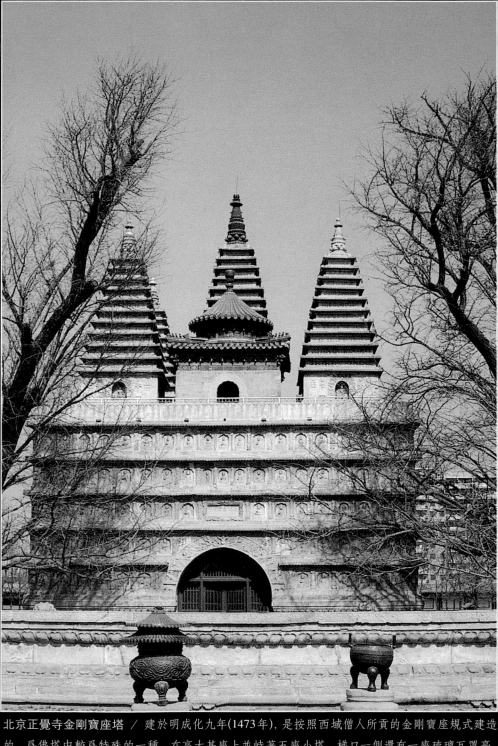

北京正覺寺金剛寶座塔 ／ 建於明成化九年(1473年)，是按照西域僧人所貢的金剛寶座規式建造的，爲佛塔中較爲特殊的一種。在高大基座上並峙著五座小塔，梯口一側還有一座琉璃瓦罩亭，所以正覺寺又俗稱五塔寺。寶座塔的基臺滿布精細的雕刻，遠看似充滿異國情調，其實塔的比例、細節大都出自傳統。

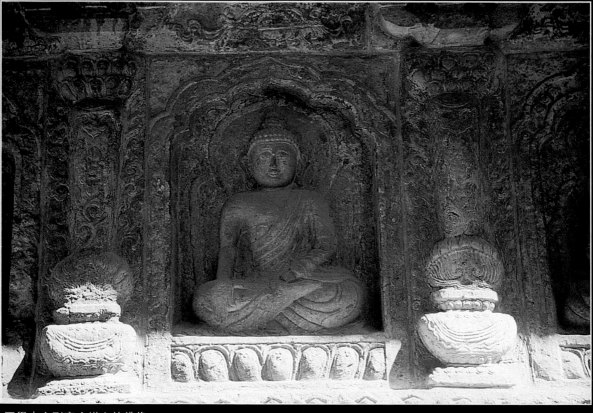

正覺寺金剛寶座塔上的佛像

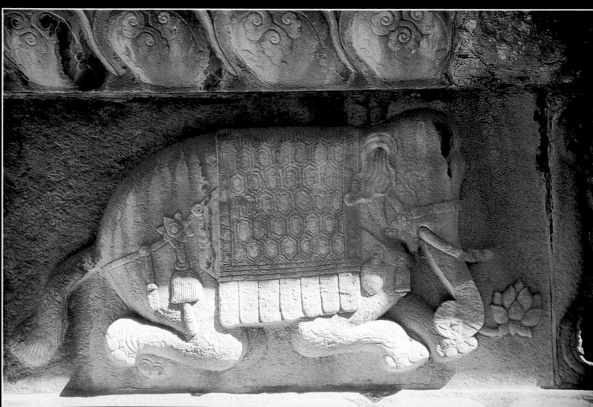

正覺寺金剛寶座塔上的雕刻

德須彌福壽之廟的琉璃塔，只是氣魄和規模未曾超過明塔。

至此可以看出，明代建築的主要成就在宮殿，清代主要在宮苑，它們都把這兩種建築類型推到了極致，也推到了高度定型的程式化階段。在幾千年的歷史中反覆實踐、充實一種建築體系，不斷使之完美、再完美，這是中國古代建築和大多數古老文明曾經走過的路。也正是因為能夠透過不斷努力而找到出路，中國古代建築體系一直沒有發生根本性的轉變，這條路在明清似乎走到巔峰狀態，當然，也正走向歷史的終結。

有意思的是，正是這樣一個無比崇尚江南韻致的滿清王朝，其文化上的多元性格為晚期中國宮殿建築帶來幾許返照的迴光，這就是喇嘛廟建築沿西藏、內蒙的遙遙傳遞給已經走向僵化的古典建築帶來的新的衝擊。

由於氣候高寒和少雨，被稱為世界屋脊的西藏地區自古以來形成了具有民族風格的傳統建築，即碉房。古代碉房多以石頭砌築外牆，室內用木柱架構平梁平頂，重疊而為樓，形如碉堡，各樓面和平屋頂以一種稱為阿嘎土的細粘土壓實。相傳在唐代時建立西藏第一個強大王朝——吐蕃王朝的松贊干布就曾建造過九層碉堡式王宮，從那時

西藏窮結縣朗色林住宅／石砌的外牆，樓居的形式，小窗及平屋頂，都是碉樓的典型特徵。注意看那些棱狀檐柱，在檐下轉換成大通雀替，這是藏式建築的突出特點。

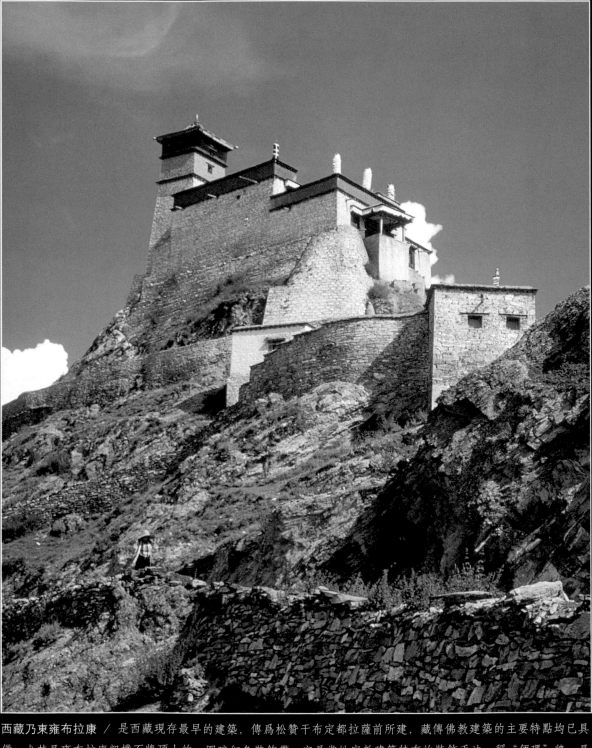

西藏乃東雍布拉康 / 是西藏現存最早的建築，傳爲松贊干布定都拉薩前所建，藏傳佛教建築的主要特點均已具備。尤其是雍布拉康粗樸石牆頂上的一圈暗紅色裝飾帶，它是當地宗教建築特有的裝飾手法，稱"便瑪"牆，是以檉柳小枝鍘齊染色後層疊而成。便瑪牆類似於內地官殿建築中的黃琉璃瓦頂，是尊貴和最高權力的象徵，一般僧房和民間絕不可擅用。

起，隨着吐蕃與唐朝關係的密切，佛教也開始在西藏生根，並與當地本教融合，逐漸形成特有的宗教體系——藏傳佛教(喇嘛教)。在此後漫長的歷史中，西藏經歷了倡佛與滅佛的多次演變，直到蒙元時期，後藏薩迦派首領八思巴在甘肅武威受到蒙古大汗忽必烈的召見，受其支持，在西藏建立薩迦王朝，取得支配全藏的地位，從此開始了藏族的第三次統一和第一次建立政教合一的地方政權。後來八思巴被任命爲元代第一位帝師，管理全國佛教，兼領西藏政教事務，還替蒙古族創造了文字，稱八思巴文。從這時起，喇嘛教開始對蒙古人產生影響。明永樂年間，高僧宗喀巴在西藏實行宗教改革，提倡佛教戒律，在拉薩建甘丹寺，創格魯派，又稱黃教。明末清初，格魯派五世達賴和四世班禪開始分掌西藏政教大權，黃教大興，而滿族在入關前就從蒙古人那裏了解了喇嘛教，曾在瀋陽接見使臣，入關後，五世達賴更進京朝覲，由朝廷正式敕封爲"達賴喇嘛"。相對而言，藏、蒙兩族的宗教關係更爲密切，清廷一直對這兩個民族採取懷柔政策，因此有清一代，藏傳佛教寺廟建築風格大規模內移也就不足爲怪了。

西藏宗教建築的特有的結構方式源於當地古老的碉房，石砌的、有明顯收分的厚重石牆，平屋頂(喇嘛教寺廟也有受漢族影響採用歇山式屋頂者)，內部以木柱排成柱網，木柱斷面多爲方形，重要處爲多棱形，皆上細下粗，收分明顯。藏式宗教建築的一個明顯特點是柱頂不用斗拱，而爲巨大的通雀替(即柱頭左右雀替爲一整木)，其輪廓多變，所傳達的柱與梁的關係比斗拱更簡樸明快。受木料長度和平屋頂形式的影響，藏蒙佛教建築結構上遠比內地宮殿建築單純，而平面布局上單體建築不受坡屋頂限制，則較爲複雜。在建築色彩方面，西藏建築則與元、清兩朝多有契合，以紅色爲最高等級，其次爲黃、白二色。另外，藏式宗教建築的窗子一般很小，沿外牆在窗子外圍塗黑色窗套，輪廓爲梯形，窗上挑出窗檐，檐下懸掛窗幔，是厚重石牆上的點睛之筆。大門更是突顯建築性格的地方，往往有門罩、托木，托木上又有座斗、通雀替、散斗等建築符號的羅列，門扉大紅色，再滿飾以銅質鎏金飾件。在建築的組群關係上，喇嘛教建築也沒有像內地建築那樣強調中軸線和對稱性，它的組合往往依地形和不斷增建而有所變化，如大昭寺西立面百餘米牆面的處理、薩迦寺的城堡式布局。而黃教六大寺(皆建於明清，依次爲拉薩的甘丹寺、哲蚌寺、色拉寺，日喀則的扎什倫布寺，青海湟中塔爾寺和甘肅夏河拉卜楞寺)雖已沿縱軸線布局，在總體上仍如回字，且寺內街巷棋布，建築密集，如同城鎮。

與內地的佛寺甚至宮殿建築相比，喇嘛教建築的體積感和裝飾性更強，它並不像內地建築那樣在散點的庭院布局中追求行進中的軸線感，而是注重由眾多單體建築相互錯接組合而成的整體的形象感。也

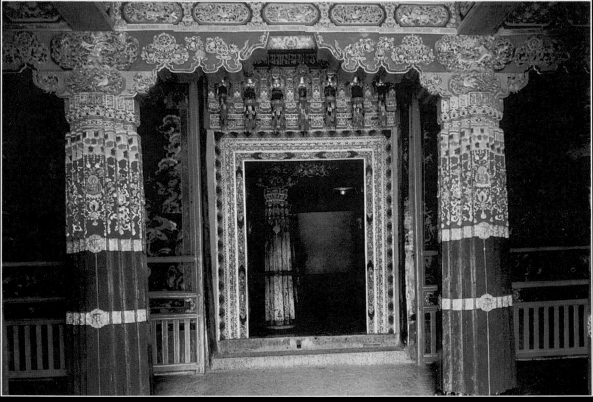

拉薩布達拉宮室內 ／ 多棱束柱和大雀替以及室內的每個角落都飾滿濃豔的圖案，幽暗的光線愈加烘托出空間的神秘氣氛。

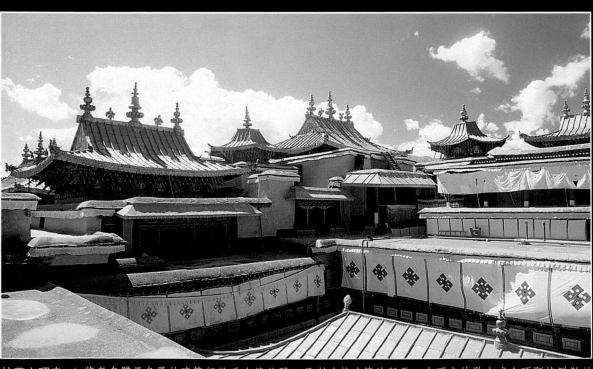

拉薩大昭寺 ／ 將眾多體量各異的建築組織爲有機整體，是喇嘛教建築的所長。大昭寺的歇山式金頂顯然脫胎於內地宮殿建築，但它在這裏已完全替換了“中軸線”等章法，屋頂不僅不再具有君臨一切的統御地位，而且可以“自由”地堆疊，而這一切，又都受制於那更爲隱蔽的“整體空間秩序”。

就是說在塑造宏大而高聳的整體建築方面，喇嘛教建築比內地宮殿建築具有更多的手法和經驗，其堪稱經典的傑作，就是拉薩的布達拉宮。

布達拉宮建在拉薩西部的一座小石山上，原爲松贊干布宮堡，9世紀毀於戰火，清順治二年(1645年)，五世達賴時重建，歷經修建和擴建，始成現在規模，是歷世達賴喇嘛和攝政居住、辦理政務的地方。

這是一座依山而建、藉山增勢的城堡式建築群，小石山高約餘米，布達拉宮從半山腰起築，基牆與山石融爲一體，高達 117 米，連山坡共高 178 米。布達拉宮的布局分爲山上宮堡群、山前方城和山後龍王潭花園三部分。宮堡群是建築群的主體，中央部分又最爲高大，外牆塗紅色，稱紅宮，高九層，是建築組群的高潮。紅宮東側爲白宮，建築層疊而下，宮前有東歡樂廣場，爲仰觀宮殿群提供良好視點；紅宮以西又緊接西宮，建築亦層疊而下，宮前有西歡樂廣場，然東、西二白宮建築組群在體量上統一又有變化和對比；更爲重要的，是紅宮下部前伸爲白色高臺，不僅與山石融合在一起，也接連了東、西二白宮，使複雜的建築組群取得整體上的協調。另外，開窗的整一性和頂部裝飾性牆帶在色彩上的穿插，以及鎏金銅瓦頂的點綴，都有助宮堡群的整體形象的塑造。不僅

西藏拉薩布達拉宮正面 ／ 這是個知名度太高的建築，以致人們很容易忽略對它的"細讀"。布達拉宮的令人過目難忘的宏偉形象並不只是因爲踞山而建。把那些高低錯落、體量不一、色彩對比強烈的建築組織成一個"亂"中有序的整體，以牆(而不是臺基和屋頂)及其細節(窗和便瑪牆的秩序感和節奏感)整合出、表述出建築主題。喇嘛教建築採取與內地宮殿建築幾乎相反的方式，達到了同樣的目的。

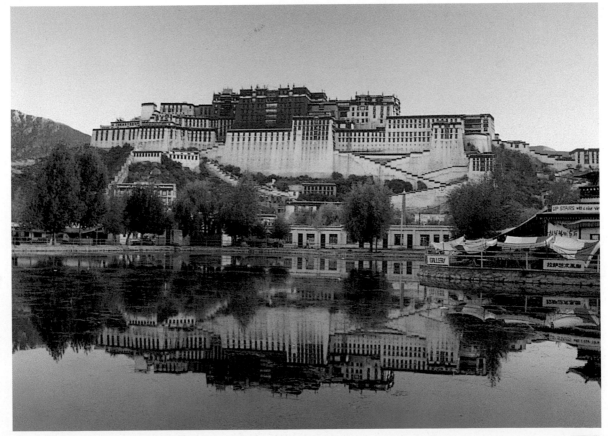

布達拉宮紅宮仰視 / 與繁縟的室內裝飾不同，外牆的裝飾簡潔質樸，色塊、質感的對比極具形式感(甚至現代意味)。

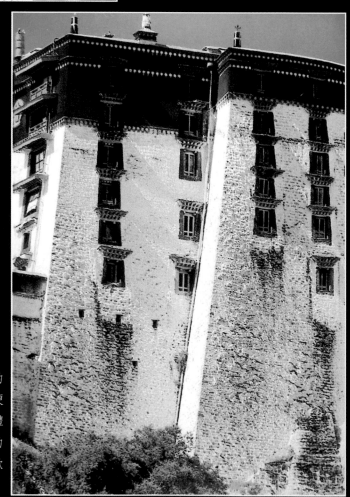

布達拉宮北面近景 / 粗礦的白色石牆、毛茸茸的紅色便瑪牆和黑色窗洞，以及因體量變化而帶動的所有細節的相應律動，都具有令人讚歎的形式效果。

布達拉宮日光殿 ／ 陽光透過小窗射進幽暗的殿內，色彩濃烈的柱林成爲一個個閃光的亮點。

布達拉宮北面遠景 ／ 這是一個難得見到的景觀，似乎更具有現代感。

如此，宮堡群充分利用山坡走勢，實牆猶如扎根於山岩中，蹬道的橫向梯線進一步誇張了牆面的雄偉和形式感，而且，宮堡正立面整體上裝飾語言下簡上繁，色彩由白而紅而金，強有力地烘托出主體建築(紅宮)的至尊無上的地位。與紫禁城太和殿需由大清門—天安門—端門—午門—太和門的層層鋪展和渲染不同，布達拉宮的至尊地位是一眼就可以看到和體會到的，這是它與內地宮殿建築最大的區別。

由藏式喇嘛廟到內地的受藏式影響的喇嘛廟，中間還要經過蒙古型喇嘛廟的遙遙傳遞。始建於明萬曆年間的呼和浩特的席力圖召，總平面完全是內地式的，有著明顯的中軸線和層疊院落，建築樣式也以漢式為多，惟中軸線上的主要建築

大經堂和左右路中部的佛殿是漢藏混合式，喇嘛塔則是純藏式。大經堂正面柱廊面闊7間，凸立於經堂前，以曲角方柱、大雀替和平屋檐的形式宣示了它與藏式喇嘛教建築的親緣關係。經堂面闊、進深各9間，用滿堂柱64根，配以藏式頂棚和毛氈，中央3間又在平頂上開側窗，上覆歇山頂，猶如天窗，這又是內蒙、甘肅一帶喇嘛教經堂通用手法，而漢式歇山屋頂的點綴，又使它與周圍的內地宮殿式建築相協調。大經堂多殿相連，以及屋頂前後串接的方法，易使人聯想到唐代的大明宮麟德殿，就像布達拉宮讓人追懷漢魏時代的樓闕一樣。

就對單體建築的探索而言，清康乾時代建於承德避暑山莊外圍的外八廟對近現代產生了不可估量的

呼和浩特的席力圖召大經堂／這是漢藏建築近乎完美的組合，或者可以說這仍是個藏式建築，只是更多地接受了內地直白的中軸線和均衡觀念。

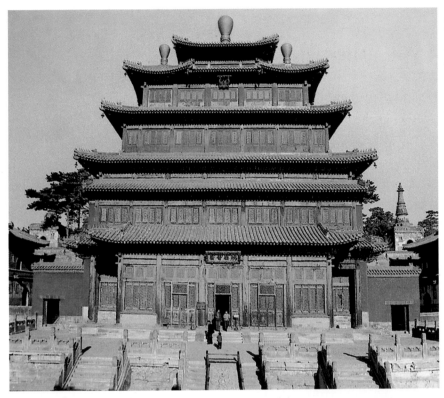

河北承德普寧寺大乘閣 ／ 與席力圖召大經堂一樣，普寧寺大乘閣也是漢藏建築近乎完美的組合，所不同的是，大乘閣仍是個內地樓閣式建築，只是更多地接受了喇嘛教建築對牆和自由式屋頂的理解。在這以前，內地樓閣式建築的設計思路都是單層建築的疊加。大乘閣表達了對樓閣式建築整一化和韻律化的關注，這得益於對藏式建築的深入理解。

影響，它實際上是"有預見性地"爲後人展示了宮殿式建築走向"近代化"的幾條途徑，加上遠在北京的圓明園長春園西洋樓對西方古典式建築的融合，乾隆幾乎全面建構了他的"實驗建築"體系。

當初清廷不惜巨資興建這些需要有不同用途和風格的建築群，完全是出於政治上的原因，仿照西藏、新疆的著名寺院形制建造，這裏不僅是喇嘛教中心之一，更是帝王召見蒙藏活佛和王公貴族的政治中心。正是地鄰避暑山莊的顯要位置和政教合一的使用目的，使外八廟的設計建設必須採用蒙藏喇嘛廟風格與內地傳統宮殿風格相融合的新形式。

所謂的外八廟實際上共有11座寺院，因分屬8座寺廟管轄，所以通稱"外八廟"。它們散列在避暑山莊的東面和北面、武烈河兩岸和獅子溝北沿的山丘地帶，如眾星捧月般地面向山莊。

若依建造時間而論，除去建於康熙年間的、已毀的溥仁寺和溥善寺，外八廟現存最早也是最重要的要算是普寧寺。它建於乾隆二十年（1755 年），是爲紀念平定厄魯特蒙古準噶爾部族首領噶爾丹煽動的武裝叛亂而建造的。普寧寺的政治和宗教地位都很高，它實際上是外八廟宗教活動的中心，就是六世班禪來承德爲乾隆祝壽，也先下榻於此，待覲見皇帝後才駐須彌福壽之廟。從建築史的角度看，普寧寺在外八廟建築群中雖不能稱得上最具創造性，但它無疑爲其他廟宇的形式探索定了基調，其中大乘閣堪稱

中國建築史的經典之作。

如果單從平面布局上看，普寧寺貫穿著一條明顯的中軸線，在這條軸線上依行進的順序依次排列著照壁、牌樓、山門、碑亭、東西鐘鼓二樓、天王殿、東西配殿、大雄寶殿，是典型的內地官式廟宇布局。穿過大雄寶殿，迎面聳立起一座高達10米的異常闊大的高臺，大乘閣又在高臺上累階拔地而起，高達36.75米，高度在中國現存古代木構建築中居第三位。就像前面提到的遼代獨樂寺一樣，普寧寺大乘閣圍合的異常空闊的內部空間也是爲了供奉千手觀音立像，據説這座19

米高的立像是中國現存最大的木雕佛像。單從內部空間結構看，從獨樂寺觀音閣到普寧寺大乘閣似乎並沒有發生根本性的變化，而且樓閣的建築形式自唐宋以來一直得以充分發展，在乾隆時代早已演化出無數變體。除了官式宮殿和廟宇建築，還有一些著名的景觀樓閣建築，如黃鶴樓、滕王閣等等，但這些都只是局限於對已有的漢式宮殿式屋頂類型的變異和重組，閣頂不管多麼繁複，都是基於烘托中心屋頂、使之與整體保持比例和邏輯上的協調這一目的。

在普寧寺大乘閣，這一傳統受

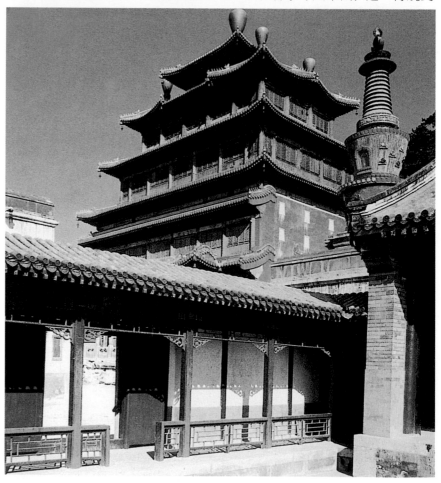

普寧寺大乘閣側景 / 不管從哪個角度看，大乘閣都更像一座"樓"。紅色的側牆上勾畫的白窗，是對喇嘛教建築的"記憶"。

到了挑戰，首先是建築立面異常充實，各層出檐甚淺，第二層又加了一個單坡檐子，使立面"牆"的特徵格外突出。在第四層上，閣頂並沒有按慣例遞減，而是像藏式喇嘛廟中的漢式屋頂那樣，採取了化整爲零的方法，原應具有絕對統御性的大屋頂，被切分爲一大四小五個，成爲四隅各立一小方亭、中央再聳立一重檐大方亭的獨特造型。據説這一做法是源於喇嘛教中的曼荼羅構圖，亦仿於西藏桑鳶寺的烏策大殿，不管怎樣説，大乘閣開始有意改變內地樓閣式建築千年不變的設計模式，對內地一直忽略的建築類型作了有益的探索。即使我們今天看來，大乘閣也比獨樂寺觀音閣、黃鶴樓等更像一座樓，而不是低平建築的疊加或塔的放大，或者説大乘閣在對 20 世紀處於現代轉型時期中國建築的意義應遠遠大於圓明園西洋樓。

外八廟中第二組重要的建築群是建於乾隆三十一年(1766 年)的普樂寺。與普寧寺一樣，普樂寺的前半部分也是完全內地官式的，後半部亦高起一個 17.6 米的方臺，臺上建雙層石臺，中央有旭光閣，平面圓形，單層，重檐，像是天壇祈年殿。旭光閣的宗教喻意更爲豐富，

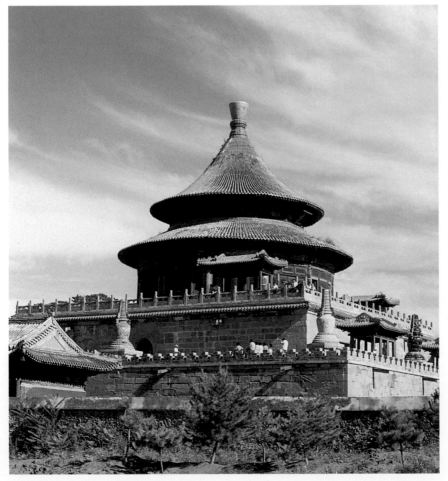

河北承德普樂寺旭光閣 ／ 旭光閣的怪異形制同樣是出於建築主題的需要，它建基於三層壇城之上，壇城是喇嘛教傳授佛法的地方；而閣內又有圓形蟠龍鎏金藻井，殿中央供奉"曼荼羅"神龕。正是儀式性和向心性決定了旭光閣的特殊形制。

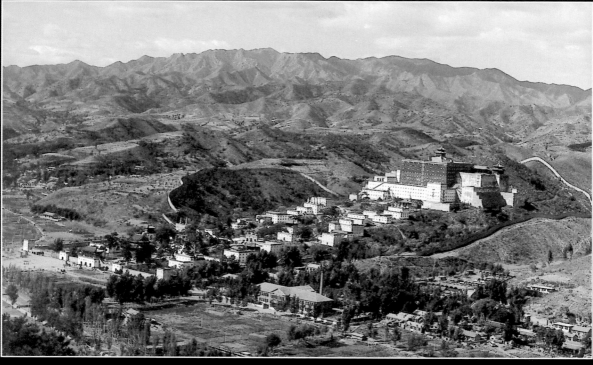

河北承德普陀宗乘之廟 ╱ "寫仿"布達拉宮，不惜打破中軸線和滿布只有道具效果的碉房，是外八廟中最令人瞠目的作品，但顯然尚未得布達拉宮設計的精髓。這張由避暑山莊拍攝的鳥瞰圖，倒是展示了它的不凡氣勢。

普陀宗乘之廟大紅臺細部 ╱
琉璃佛龕與藏式盲窗並置。

而且將自然環境納入其中，是有趣而大膽的實踐。

　　乾隆三十二年(1767年)，又建普陀宗乘之廟，作爲慶祝乾隆六十壽辰時蒙古和土爾扈特王公進貢朝賀之所，俗稱"小布達拉宮"，西藏達賴喇嘛到熱河覲見時多居此處，是外八廟中規模最大的寺廟。從表面上看，普陀宗乘之廟確實是對拉薩布達拉宮的著意模仿，它也建造在一個前後高差很大的坡地上，中部以後布局自由鬆散，沿山坡點綴十餘座藏式"白臺"和喇嘛塔，後部是仿布達拉宮而建的"大紅臺"，其主體紅臺居中，兩側白臺和基座的白色通連，與布達拉宮很神似。在內地，尤其是在承德地近避暑山莊的地方看到普陀宗乘之廟，確實讓人感到有些突兀，有些"異鄉情調"。事實也正是這樣，與普寧寺甚至普樂寺相比，普陀宗乘之廟都顯得表演性過強，模仿多於創造。要知道，那些散布於大紅臺前的座座有著藏式盲窗的白臺是中空的"道具"，只有在避暑山莊的山頂，才可以找到觀賞它全貌的最佳角度。普陀宗乘之廟也進行了一系列大膽的探索，例如大紅臺只是在外部神似布達拉宮，內部結構則完全不同，它們是沿高臺四壁建起的樓屋，中間是一個個方形院落，中央紅臺更是由三層帶迴廊的高樓圍合而成，中間一座被"圍困"的大體量的萬法歸一殿，愈加凸顯了大紅臺因過於張揚的外表而遮蔽的內斂性格。雖然深陷於紅臺中的萬法歸一殿每每受到建築史家們的指摘，建築本

身帶給人的具有強烈反差的戲劇性體驗還是令人難忘的。

　　在承德外八廟中，最後一個興建的是須彌福壽之廟，建於乾隆四十五年(1780年)，是爲班禪到熱河祝賀乾隆七十壽辰而建的行宮，故此廟仿班禪的常年駐錫地日喀則的扎什倫布寺。須彌福壽之廟的主體建築大紅臺與普陀宗乘之廟的大紅臺很相像，只是裝飾更華麗，外部形體更持重，並且居於中軸線的中部，廟是以一座八角琉璃塔作爲終

河北承德須彌福壽之廟大紅臺內的高妙莊嚴殿 / 高妙莊嚴殿與普陀宗乘之廟大紅臺內的萬法歸一殿一樣，都被圍拘於高於迴廊之內，雖然有些昏暗，卻也帶給人一種全新的空間體驗。

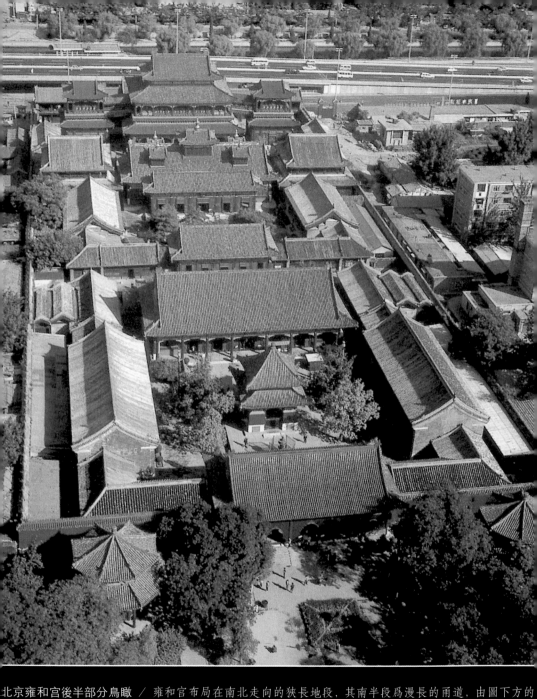

北京雍和宮後半部分鳥瞰 ／ 雍和宮布局在南北走向的狹長地段，其南半段為漫長的甬道，由圖下方的昭泰門開始，經鐘鼓樓、天王殿、雍和宮、永祐殿、法輪殿直至萬福閣，建築在體量和形制上漸趨宏大和複雜，直至高潮而終止。雍和宮在有限的地段演繹了內地宮殿式建築組群的主旋律。當然，由圖也可以看到，北端萬福閣前屋頂形式複雜的法輪殿，呈喇嘛教建築的變奏。

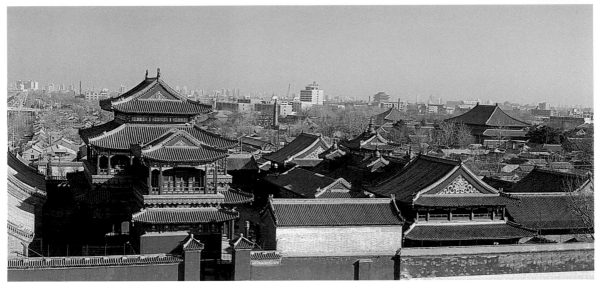

結的。大紅臺也是中空、四面三層
迴廊的建築，它中間包裹妙高莊嚴
殿的做法與普陀宗乘之廟大紅臺如
出一轍。相對而言，後建的須彌福
壽之廟在藏式建築內地化方面的努
力更爲明顯和自然，它更加強調了
屋頂的重要性，更多地運用了琉璃
飾件，而且就是紅牆上的窗子也不
全是裝飾性點綴。在大紅臺的平屋
頂和樓梯上遊賞，須彌福壽之廟總
能帶給人全新的、變化中的立體空
間的感受，這是我們在刻意追求平
面化的中國古建築群中難以看到和
體會到的空間魅力。

從建築藝術史的角度看，外八
廟建築群的真正意義並不在於它模
仿借鑒了蒙藏喇嘛教建築形式，而
是它"無意間"開始探索以單體的
高大建築塑造建築群形象的方式，
更重要的，是開始探索建造新型樓
閣式建築所面臨的技術和藝術問
題。

由內蒙古而承德，喇嘛教建築
的內地化特徵已趨明顯，再到北京

最重要的喇嘛廟雍和宮，內地官式
建築已成主體；這時的喇嘛教建築
樣式已成了點綴。不管從哪種角度
看，雍和宮都是一個"四不像"的
多種傳統手法強硬拼湊起來的王
府，只是由於手法的高超，而獲得
了意外的成功。

雍和宮位於北京內城東北角，
創建於康熙三十三年(1694年)，原
爲康熙第四子胤禛的雍親王府，雍

雍和宮北部側景 ／ 由雍和宮
西北部回望，以萬福閣爲主
角的屋頂群落在向南逐漸跌
落。

雍和宮萬福閣 ／ 雍和宮萬福
閣與左右兩閣復道相接，雖
然跨度有限，但仍接續了漢
唐建築的傳統。

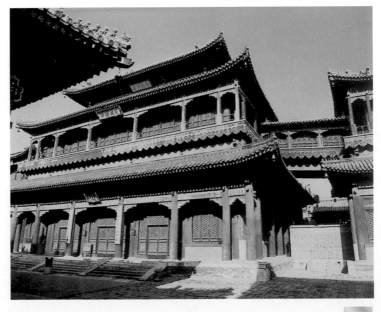

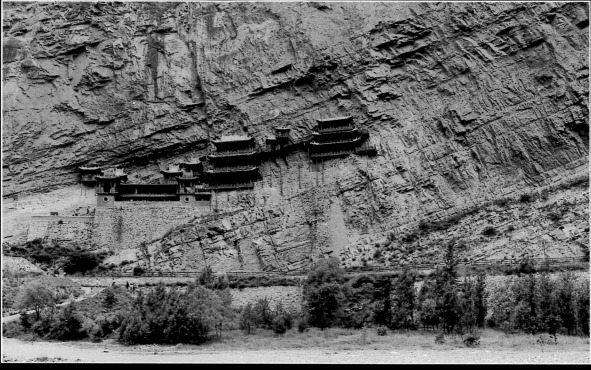

山西渾源懸空寺遠景

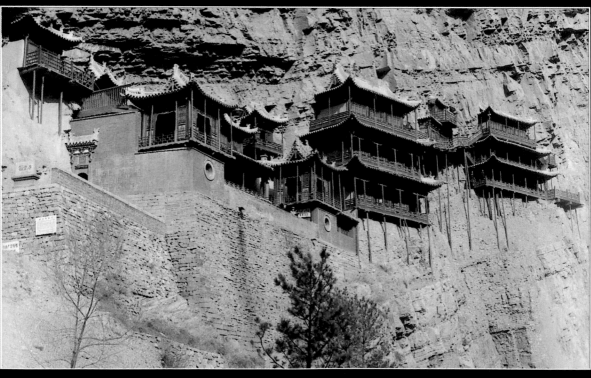

山西渾源懸空寺近景 ／ 危立於北嶽恒山下金龍口西崖峭壁上，所有寺廟都是在崖壁上鑿洞插懸梁貼崖而建，現

正三年(1725年)改爲雍和宮。後因停放雍正靈柩和影像，改宮内原綠琉璃瓦爲黃色。乾隆九年(1744年)改建爲喇嘛廟，是清廷管理内地喇嘛教事務(包括外八廟)的機構所在。

從布局上看，雍和宮已完全是内地做派，不僅有嚴整明顯的中軸線，而且由空闊疏朗到緊湊高昂，最後以並列的三座高閣作爲高潮和終結，是空間布局上難得的傑作。雍和宮中具有喇嘛教特徵的建築是經堂法輪殿，占地闊大，屋頂依曼荼羅象徵宇宙的觀念聳立五座亭式

天窗。而雍和宮最有意思的建築是法輪殿後的三閣，其中的萬福閣内奉高大的木雕佛像，它的左右各擁一小方閣，三閣的上部以凌空的閣道通連，加上裝飾的富麗，使建築形象顯得華貴新奇。據説梁思成、林徽因夫婦就非常鍾愛萬福閣的凌空飛架的閣道，因爲那曾是唐代以前中國古代宮殿建築中常用的手法。雍和宮以及外八廟所帶來的這些新想法、新思路，確實在中國古代宮殿建築走向終結的時候塗了一點亮色。

明清民居

梁思成曾在《中國建築史》中指出："住宅建築，古構較少，蓋因在實用方面無求永固之必要，生活之需隨時修改重建。故現存住宅，胥近百數十年物耳，在建築種類中，惟住宅與人生關係最爲密切。"他説得確實不錯，從考古學的發掘研究看，中國木構架體系的房屋早在新石器時代後期即已萌芽，而院落式布局至少在商周時代已經產生。從前面列舉的漢代明器中的住宅建築，可以看到那時不僅有前後堂，貴族住宅還有園林，建築形式更是豐富多彩，有迴廊、閣道、望樓和庖厨。至於唐宋時代的民居圖像，大量的壁畫和卷軸畫留下了遺影，尤其是以張擇端的《清明上河圖》爲代表的宋畫，以高度寫實的技法和平民意識勾畫了生動的民居市井圖。從對宋畫的研究與分析中，完全可以推演出漢——宋——

明清的民居發展的脈絡。有關元代住宅的可貴資料，是北京的後英房元代住宅遺址，四合院的格局已經完備，而且有"工字廳"的形制。

現在能夠見到的散布在古老城鎮的最早的民居，一般都是明清時的遺存，由於分布較廣，一直不曾離開在其中生存的居民，也未因被列入經典而受到攪擾，所以至今仍是活生生的建築。在蘇州，在雲南建水，在那些未被"發現"、未被旅遊景點化的地方，才可以深切體會到古老民居的魅力和生命力。

明代在第宅制度方面規定比較嚴格，幾品官員廳堂幾間幾架都有限制，庶民盧舍不逾三間五架，且禁用斗拱和彩色。清代在等級制度方面略有放鬆，如對房屋架數沒有規定。其實就是在受到嚴格限制的年代，美化第宅的願望也從來沒有被遏止，明清住宅中磚雕和金彩木

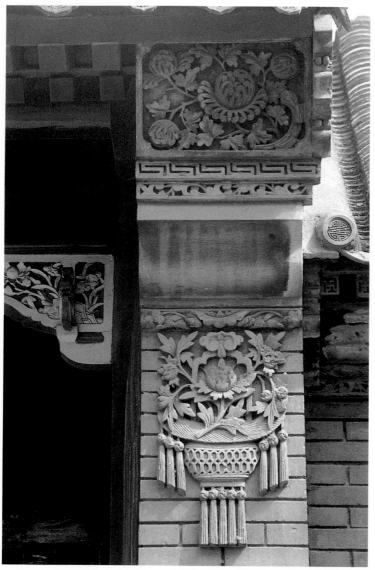

北京四合院磚雕 / 含蓄、素樸而不失細膩，是四合院大門裝飾的一個特點，除了近年來成爲人們關注重點的石頭門墩，磚雕也是嚴格的等級制度下極重要的圖像與形式宣洩的點。其實不僅是北京的四合院，各地民居都很重視門的磚飾，磚雕與石雕、彩繪木雕都不同，再繁縟也不會有奢華和炫耀之嫌。

雕的盛行，就反映了在另一個方向上宣洩的願望。相對而言，中國古代民居以北京的四合院最具有代表性，它所表述的是空間和人倫的關係，它與街和城市的脈絡也最明晰，或者可以說是宮殿秩序的縮影。若以此爲基點，可以較爲方便地看出各地民居因地域、氣候和經濟、人文差異而產生的變異。至於少數民族民居，由於超出了四合院的母題，只能作單獨的分析。

四合院式的住宅布局是以內向的房屋圍合成封閉的院落，僅大門對外。它與前面提到的所有宮殿式院落布局最大的區別是：宮殿式庭院占地廣闊，院的圍合是爲了更好地烘托中間臺基上的建築，使它在被有意局限的空間裏顯得高大和尊貴；四合院式住宅一般面積不大，就是大面積的宅院也依人口和尺度將院落進行細分，在四合院裏，"院"是虛中心，所有重要建築(包括廳堂)都要圍之而建。與宮殿式院落中對殿宇的中心和至尊地位的強化不同，四合院中的院及其空間是惟一保持與大地和天空溝通的地方，它同時也是户內的公共交往"中心"，所以"空"的院落實際是四合院建築群中最有詩意的"建築"。

四合院的布局首先適應了古代以家庭爲單位、重視尊卑長幼、男女有別的禮法要求，它建構的是以家庭爲單位的倫理和空間秩序。以院爲基本單位，規模小的四合院只有一院，中等住宅在主院前後有小院。大型住宅又分內外宅，外宅爲男主人起居和接待賓客的地方，以廳爲中心，內宅則爲女眷住所，以堂爲中心，加上前院及後罩房(或樓)，院子至少有四進。再大的住宅就要在東西側建跨院，在外宅爲書房、花廳，在內宅爲別院，這大都是父子兄弟同居的宅院。至於王府等貴族宅邸，則往往要建自成軸線的東西路，又有私家園林，實際上已與紫禁城的空間布局頗爲神似。

四合院中建築的倫理秩序是以房間的位置決定的，所謂一院之中

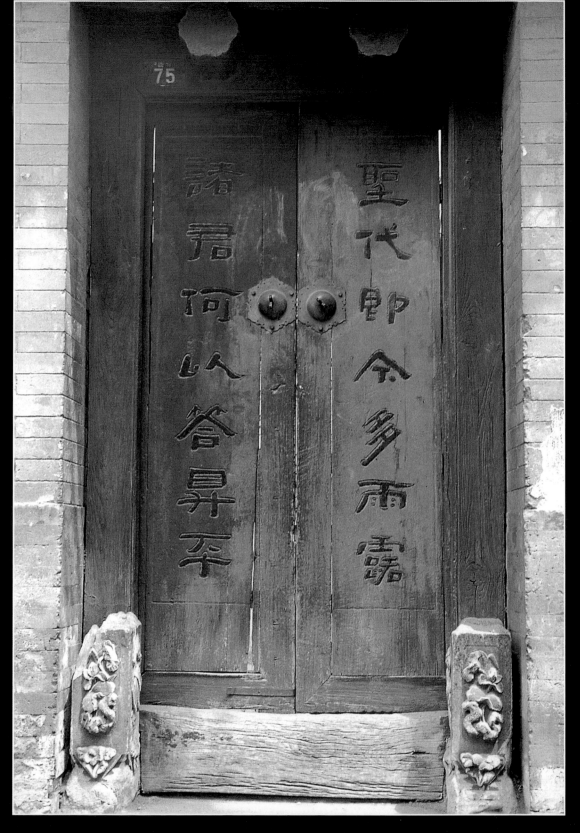

北京四合院臨街大門 ／ 北京四合院的大門大都是很含蓄的，相對於院牆而言，它顯得過小，而且封閉，再加上
門後阻擋視線的影壁，四合院的大門以它的含蓄劃清了內／外、家／街的界線。

以北爲上，北房明間爲堂，東西間及耳房爲居室，又以東間爲上，在多院住宅中則以中軸線中諸院最爲尊貴。

　　與更爲著名、華貴而多變的北京王府、山西大宅和徽派建築不同，北京的四合院顯得謙遜、溫和、內斂。它的看似單純、平實的布局中蘊含著具有鮮明文化性格的意趣。一般的四合院多是正面向南，由坐北朝南的正房、坐南朝北的南房和東西兩側的廂房圍成封閉性院落。宅院的大門多開在東南角上，並不像王府那樣將門開在中軸線上，這樣，就在門內形成一個小小院落，門內往往建照壁，既增加了私密性，也是空間上的必要過渡。

大門和照壁是顯示主人的權勢、財力和審美品位的地方，所以多不惜用精美的磚雕爲之，但這只是象徵性和暗示性的宣示。由此西至前院，是一個更大的過渡性院落，這裏南側臨街的北向住宅（"倒座"）通常作客房、書塾、雜間或男僕的住處，這個被納入四合院空間，又被"阻擋"在正院之外的院落，恰如其分地暗示出它與內院在功能和倫理秩序上的關係。而更爲重要的，是透過這種漸進的、由小及大和曲折的行進路線，四合院在序曲部分即把人納入到家庭尺度和私密性的空間氛圍和秩序之中。

　　四合院的後院一般面積較大，它與前院相通的門都安排在中軸線

北京四合院二門——垂花門

／ 只有在此時，以二門作爲一個亮點，四合院才初顯"廬山真面目"。這也是一個調整行進路線的"提示"，由此，垂花門以它華麗的雕飾和彩畫，標示出院中軸線（空間／倫理秩序）的起點。

上，這個門是全院裝飾最爲華麗精致的地方，也就是用垂花門。垂花門前檐有垂蓮柱和雕花木板，門內後檐是屏門，門內的院落是全宅的主要院落，其中坐北朝南的北房爲正房，也是全宅最重要、裝修最考究的，一般是三開間，供家長起居、會客和舉行禮儀之用。正房左右又各有較爲矮小的耳房，用作臥室。東西兩側的廂房則是書房或晚輩居室，這些房間與垂花門間多用曲尺形廊子連接，垂花門兩側的叫“抄手遊廊”，正房兩側的叫“穿山遊廊”，前者是有財力的房主著意修

飾的地方。由耳房的夾道可以繞進第三進院子，這裏的排房稱後罩房，用爲居室或雜屋，較大的宅子還可以在正房後面再接出一座四合院，以居內眷，或側接一套四合院，也有的是側接出宅園。更多的四合院還把中心庭院作爲簡單綠化的場所，陳設盆栽花木，樹木大都植在垂花門外或後罩房前，這是爲了給中心庭院留出寬敞的空間，便於接納陽光、乘涼和舉行儀式。

這種典型的四合院類型具有很強的適應性，它可以以主院爲中心進行“任意的”、可滿足各類家庭需

北京四合院中心庭院　／　不同於宮殿式建築，在四合院中，“院”是建築的主角，所有房間都圍院而建，並兼有“牆”的功能。院溝通各個房間，它類似現代大型公共建築中的共享空間。正是院使生活充滿了情趣，使人們時刻保持著與自然的聯繫，哪怕只是象徵性的。

要的組合。而一座座方方正正的院落連接起來，就構成了北京獨具魅力的胡同景觀。行進在青灰色斑駁古舊的胡同中，會覺得歷史仿佛被凝固了，那一扇扇關著或敞開的院門是深幽的胡同的亮點，對於陌生的遊人來講，它們永遠是神秘的。

在北京以外，各地知名的民居很多，最爲著名的是徽州和晉中。兩地都是因經商、從事金融業而興盛起來的，衆多龐大精麗的宅院在文化和審美品位上與北京四合院的官宦氣有很大不同。

古徽州在皖南贛北，多山地丘陵，自古"地狹人稠，力耕所出，不足以供，往往仰給四方"。從明中葉至清代，徽商最負盛名，曾操縱了長江中下游的金融命脈。致富的徽商大都把返鄉大築宅院、祠堂和書院看作光宗耀祖的大事，所以在這片不大的地域上，在鄉村農耕的自然景觀中，産生出衆多在大城市亦

徽州民居馬頭牆 ／ 馬頭牆最初的功能只是爲了阻擋密集住宅區失火時火勢的蔓延，後却逐漸成爲一種獨具美感的南方民居的標識性裝飾。錯落有致的白牆、烏瓦和屋頂的寫意構成極具形式感的"雕飾"。

徽州民居 / 徽州民居在黑白兩種色調的運作中,即以富於形式感的輪廓線和優雅的比例關係,營造了如畫景觀。

徽州民居 ／ 安徽黟縣西遞村胡宅，牆與門在比例、色彩上的搭配極具現代感。

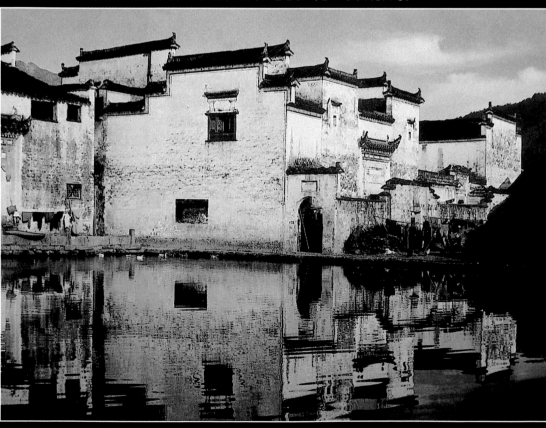

徽州民居 ／ 親水，使徽州民居的形式美感得以進一步展示。

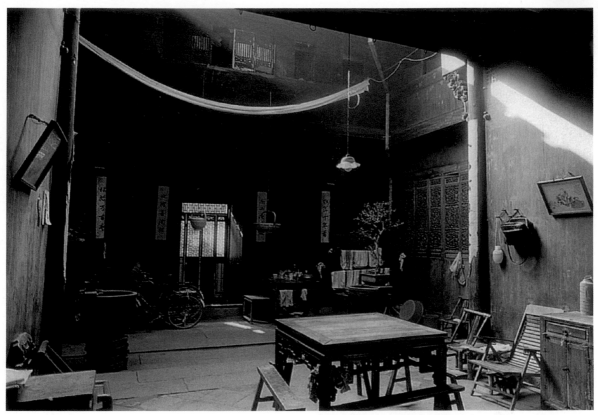

徽州民居室内 ／ 與北京四合院的層層封閉不同，徽州民居室内是開敞的，經年而高質量的裝修使房間彌漫著高古的格調。

罕見的精雅宅院。

　　與後面將要提到的晉中大宅不同，徽派民居大都是中小型的，平面也是四合院式布局，只是各面房屋多是樓房。它們將院高高圍起，形成天井，以利通風和防曬。由於江南住宅布局緊湊，屋頂四面又都向天井排水，故謂之四水歸堂。爲了防止火勢蔓延，外圍常聳起高大而富裝飾意味的封火山牆(馬頭牆)。江南的住宅不像北京那樣需要厚重的牆壁和屋頂保暖，它的平整白粉牆和黑色頂瓦營造出極富筆墨意趣的美感，尤其是馬頭山牆的階梯狀輪廓，誇張了院牆的平展線條，依貼在大門上方的裝飾性磚雕給粉牆帶來令人愉悦的雕塑感。

　　現存的徽派民居多屬清代，但也不乏明代珍品，如歙縣西溪南村吳宅。由於財力雄厚，民居内部的木結構如梁、梁頭、叉手、替木和斗拱皆雕飾精美，而面向天井的欄杆更是集中表現的重點。因爲是樓居，占地不大的徽派住宅往往能靈活布局，也正是一座座樓居建築的連接，營造出徽派民居錯落有致、構圖靈活入畫的景致，像黟縣西遞村、宏村，歙縣棠樾村、唐模村，還以石牌坊、池塘和亭子來渲染建築氛圍。

　　與徽州民居齊名的晉中大宅，宅主也依托於錢莊、票號等金融業和典當業發家，後來更買取功名，商儒結合，實力與氣魄遠勝於徽商。晉中大宅的規模都很龐大，屋頂單坡向内，環院多爲樓房，四面

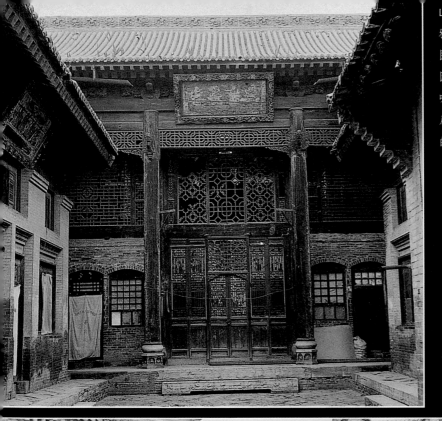

山西襄汾丁村民居 / 雕飾精雅華貴，融北方四合院、南方民居和官殿建築性格於一身，因更趨封閉性而具有悲劇意味，這也是它爲什麼總是成爲影視作品中悲劇情節背景的原因。

山西祁縣喬家大院 / 從表面上看，似與徽州民居具有同樣自由的布局，但喬家大院卻顯得凝重多了，它更像一座極具防禦性的城堡。

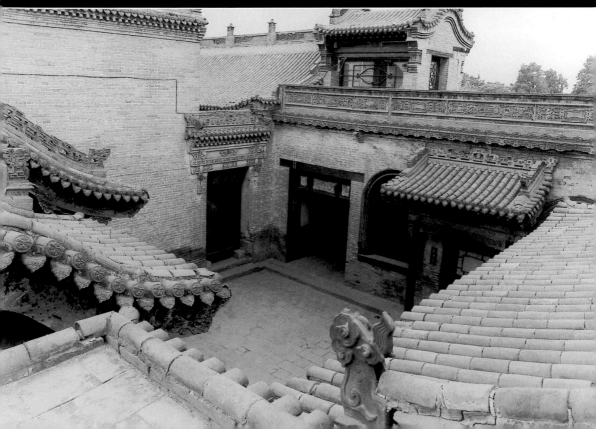

山西太谷民居 ／ 斗拱也出現在民居
裝飾上，這真是令人難以想像的。

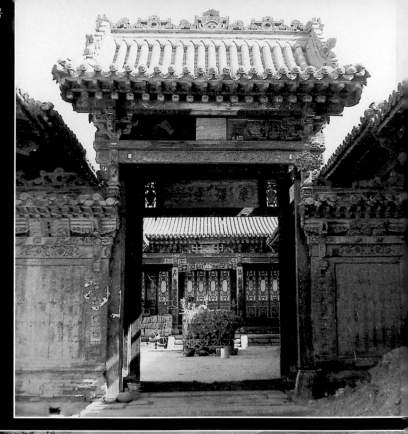

福建永定客家民居 ／ 那些黃
色夯土牆面、烏瓦和巨大而怪
異的圓形體量與蔥綠山野形成
奇妙的對比，它與自然達成了
更爲深層的和諧與默契。

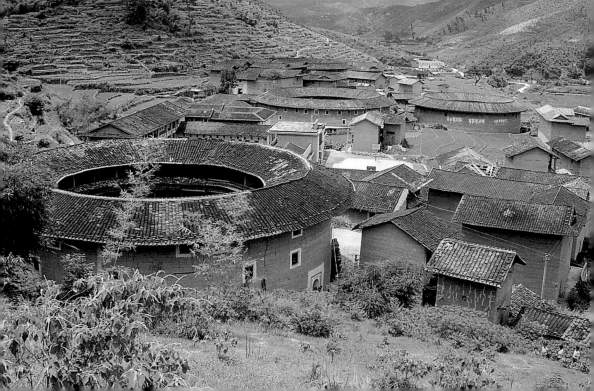

青灰色高牆，建築群的穿插疊合也很有形式感，但與徽州民居的秀麗和北京四合院的素雅相比，往往顯得過於蕭穆，那些青灰色的磚牆、平頂和繁麗的斗拱傳遞著近乎"悲劇性"的氣氛。

襄汾明代住宅尚受明代對住宅等級的嚴格限制，如正廳一律三間，大門一間，廂房和倒座各三間，

但其時對層數似沒有限制。襄汾明式住宅中著名的如丁村丁宅、荀董村賈宅和連村柴宅都顯示出晉地民居的豪放粗樸風格，如木料用原木，裝修簡樸不求繁縟瑣碎。

晉中規模更大、也更典型的大宅則多建於清代，由於遠離京畿，限制亦少，得以充分發展。如祁縣喬家堡村的喬家大院是由5座主宅

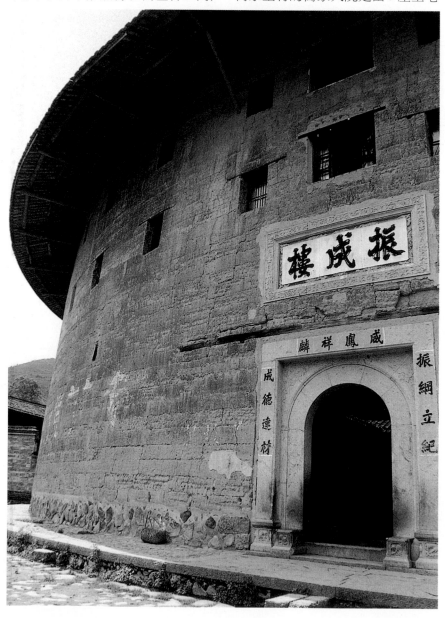

客家土樓 / 由於熟練地掌握了夯土技術，客家人使泥土具有了混凝土般的性格，歷經數百年而猶然屹立。土牆一般厚達一米，開窗又小，具有很強的防禦性。

和若干偏院組成，始建於清初，以後分期擴建。爲防太陽西曬，晉中宅院全部是縱長方形，喬家大院也不例外，全宅大小近20個院子，各宅後房都是兩層樓房，裝修華麗的樓上木質前廊與樓下素樸磚砌實牆形成強烈對比，更有深長的院落封閉的高牆的呼應。喬家大院沿建築群周邊牆上砌有垛口，還有更樓，這使四合院類型建築所具有的私密性畸形發展爲強調防禦性的城堡式建築。

比晉中大宅更具有防衛性和神秘性的，是嶺南客家土樓。那些用厚重的夯土牆圍合起來的方樓和圓樓往往高達三、四層，房間多達二、三百間，因安全關係，外牆下部不開窗，其堅實肅穆的外觀已與城堡無異。

客家源於兩晉和兩宋時代中原爲避戰亂而被迫南遷的望族大姓，由於地域與文化上的巨大差異，形成客家聚族而居的傳統和防衛觀念。永定遺經樓和華安二宜樓分別是方形和圓形土樓中的優秀作品，前者前後院建築高低對比強烈，中軸線對稱嚴格，且主院高樓圍繞祖屋，向心性極強。二宜樓則在保持聚族而居習俗的同時，兼顧各家庭的相對獨立性，圓樓由內外兩圈構成，之間連有16座放射狀廂屋，把全宅分成數個相對獨立的單元。可以説每座土樓都圍合著一個小社會，這種密集而有高度秩序的群居建築已與現代公共建築多有契合。

由於地域廣闊，氣候、地形和生存條件反差巨大，中國古代民居的地方特點和民族特色都很明顯，以上所涉及的僅是其中最具有代表性的。另外，像黃土高原的窰洞，雲南大理的白族民居、昆明的一顆印住宅，廣西侗族民居，新疆喀什維吾爾民居，雲南納西族民居和景洪傣族竹樓等，都是值得一提的。

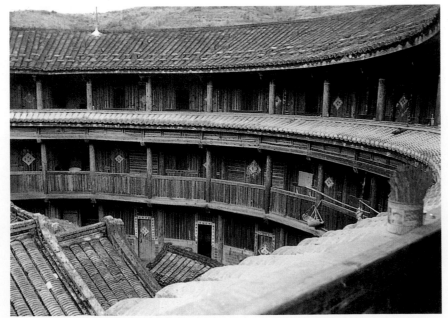

客家土樓 ／ 這座土樓高三層，每層數十個開間，中間被圍合的是祖屋。像這樣高大的圓形土樓一般只有一環，高在二至四層之間，少數的還有兩到三環，呈同心圓的形式在樓內形成壯觀的圍合。

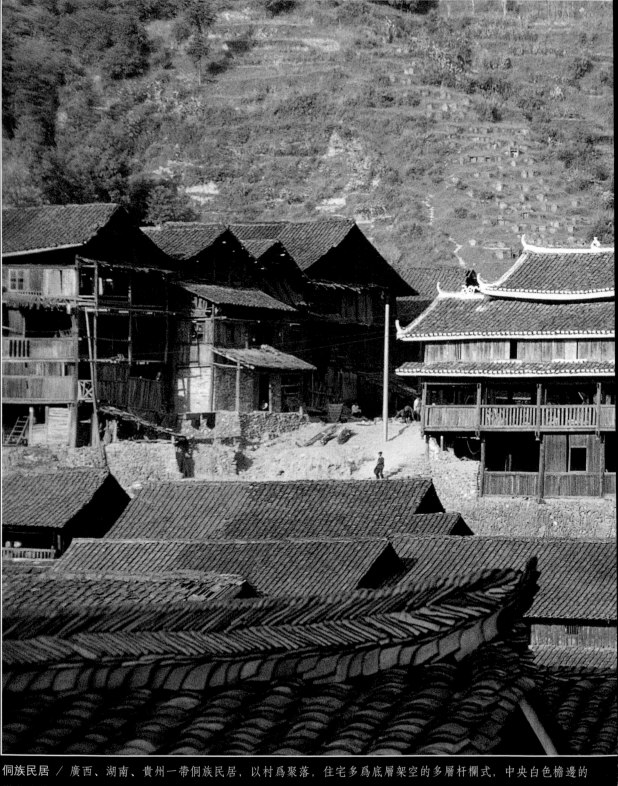

侗族民居 ／ 廣西、湖南、貴州一帶侗族民居，以村爲聚落，住宅多爲底層架空的多層杆欄式，中央白色檐邊的
塔狀建築是鼓樓，它凸立於四周暗色的木結構民居中，成爲鄉村地域空間和鄉民精神空間的象徵。

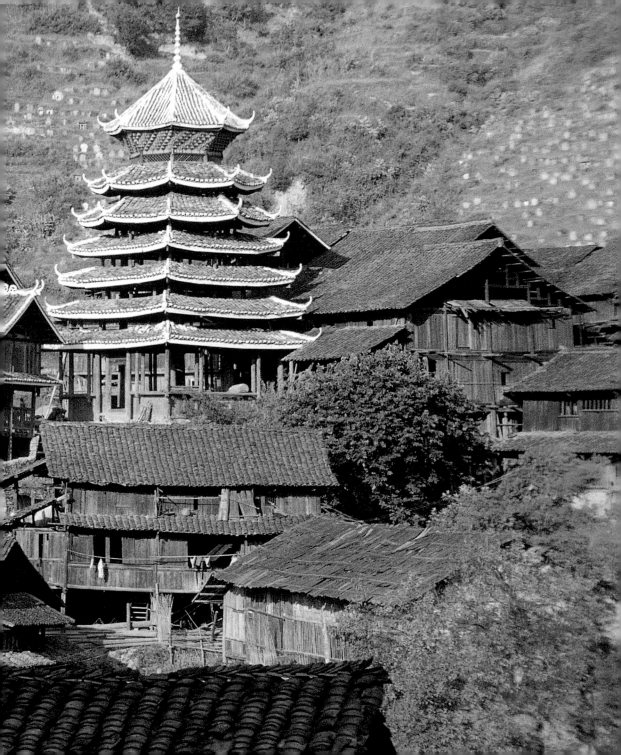

河南三門峽下沉式窯洞 ／ 利用當地特殊地貌，開鑿天然土壁而成，看似簡陋，却適於居住，其功能齊全、種類繁多，往往與客家土樓有異曲同工之妙。

明清江南私家園林

一般建築史都把園林排在住宅建築後面，皇家園林又在私家園林之後，本書却有意把皇家園林提出來放在宮殿、祭祀與陵墓的大系列之間，這主要是基於清代的皇家園林已不單純是作爲優遊休息之用，圓明園和避暑山莊實際上相當於明代的紫禁城。在創作手法上，皇家園林固然多取法私家園林，但文化個性、審美趣味和經濟實力方面的差異已把它們遠遠地隔開了，分而述之也許更可以看出兩者所長。

明清私家園林以江南的成就最高，也最具有代表性，那時蘇州、杭州、松江和嘉興四府是園林薈萃之地，明中葉以後，揚州更後來居上，在盛清時代享有“園林之盛，甲於天下”的美譽。道光以後，揚州衰落，又經太平天國戰亂，江南園林多遭毀滅，明代園林幾無所存，後來恢復的園林以蘇州最多，質量也最高，所以獨以園林城市聞名中外。

據《蘇州府志》記載，蘇州在周代有園林6處，漢代4處，南北朝時期14處，唐代17處，宋代118處，元代48處，明代達到271處，清代130處，至今仍在開放的，尚有十幾處。著名園林學家陳從周說：“余謂以靜觀者爲主之網師園，動觀爲主之拙政園，蒼古之滄浪亭，華瞻之留園，合稱蘇州四大名園。”這裏就先以這4座蘇州名園爲例敘說。

網師園爲十畝小園，其妙在有山有水、有亭有閣有橋而不顯擁擠繁亂。網師者，漁父也，喻隱居江湖

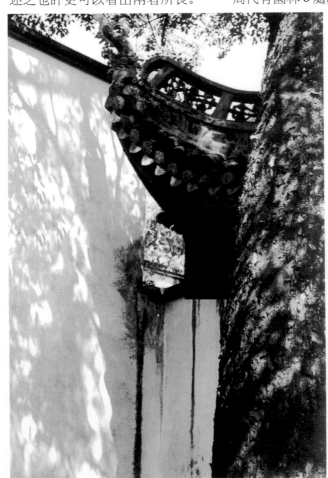

湖南長沙岳麓書院一角 ／ 有漏痕的白粉牆，滿布青苔的古樹、烏瓦，有著高高起翹的翼角的亭閣，是構成南方具有園林風格的建築的重要特點。就連樹木和建築在粉壁上投下的斑駁陰影，也具有水墨畫一般的寫意效果，它們沖淡了大面積白粉牆的單調色塊。

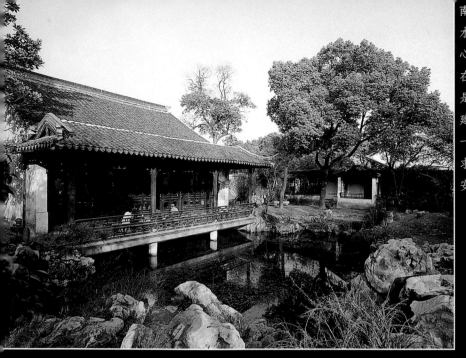

南京瞻園 ／ 一池曲岸止水是大多數江南園林的核心，建築、假山、古木都在此基礎上反覆權衡，如是數次，方才妥帖。園林建築往往貼水而建，臨水一面建欄，四壁皆空，追求“常倚危欄貪看水，不安四壁怕遮山”的意趣。

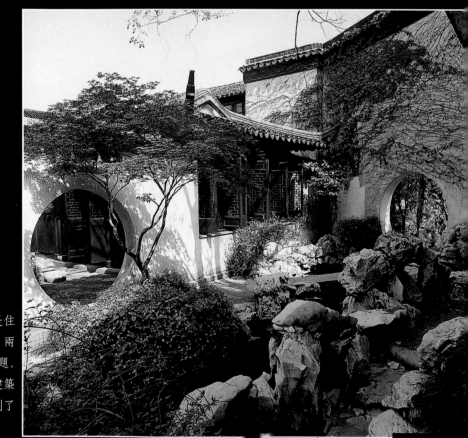

蘇州藝圃 ／ 這個院落是住宅與園林間的過渡空間，兩個月亮門含蓄地點出主題，山石與灌木在這個充滿建築意味的空間裏成功地起到了雙向暗轉的作用。

蘇州網師園 ／ 尚未進入園林區，園林的意趣已透過精致的鋪地、山石的點綴，以及穿堂屋門後、左邊粉牆上漏窗和牆頭的綠意濃濃地渲染了。

蘇州網師園池面全景 ／ 網師園以園景的豐富怡人成爲中小型園林的代表作，圖中左側即是月到風來亭，由此向右，池水與建築相對映和變化，構成清麗畫卷。

之意。園中有池居中，間有假山，水雖不闊却因曲岸水灣而生動，山雖不高却依勢而雄渾，又石橋長僅三四尺，亭閣貼水，花木低矮，通向園中之路曲折通幽，所以小園之景顯得優雅精致。

園中小亭(月到風來亭)檐角翼然，據説是江南園林中起翹最高的，追求"萬尖飛動"的意境，加

上烏瓦和樸素的裝飾，屋頂語言在這裏表達了迥異於北方的輕靈的動感。園中的廳堂以巨大的山牆對映池水，本是難以對付的難題，却以舒緩柔曲的卷棚式屋頂，臨牆一帶遊廊，更兼大面積粉牆和樹影，使呆板的實牆生動起來。

水面在小小的網師園中成爲主角，建築、林木、山石都依水勢而

布置，而那靜靜的一池碧水，也因倒映著滿園蒼古素雅的景物而充滿生機。與西方園林的噴泉湧動的壯觀景色不同，在網師園中，深幽的環境和平靜的池水正是造園者追求的佳境。蘇東坡有兩句充滿禪意的詩："靜故了群動，空故納萬物。"網師園是小園，故遊園以靜觀細品才見佳境。

網師園並不是最小的名園，清初北京有一座半畝園，據說仍能營造出自然山水意境。其主廳雲蔭堂曾掛著這麼一副楹聯："文酒聚三楹，晤對間，今今古古；烟霞藏十笏，臥遊處，水水山山。"園雖微小而胸襟開闊，雅趣橫生，所以私家園林並不追求氣勢宏大、裝修華貴，尤其是那些文士名園，一副楹

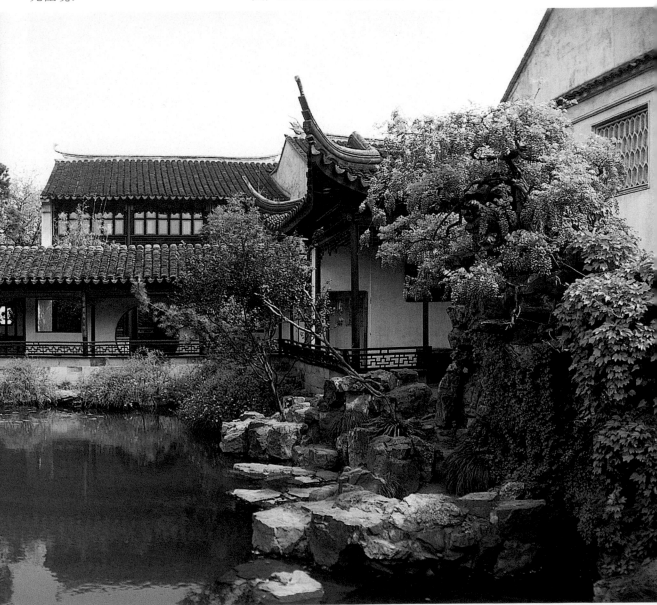

蘇州網師園水池東北面景色／高大的建築體量被臨水低矮的遊廊和古木化解了。

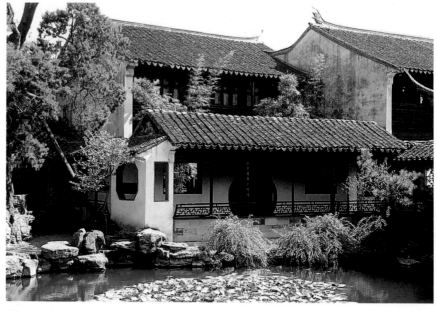

蘇州拙政園浮廊（水波廊）／遠處的倒影樓和近景的石燈豐富了池面，曲折的浮廊並不只有一面景致，在右面，牆上的碑拓和漏窗顯露出更爲含蓄的雅趣。

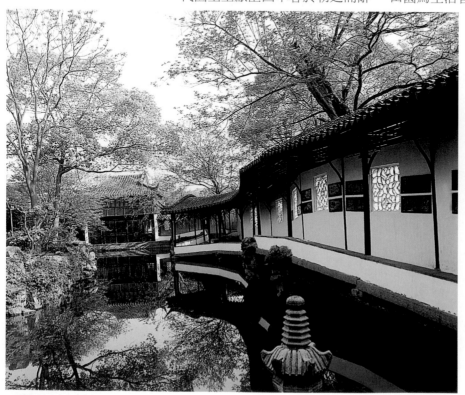

聯、一亭一樹，都顯示著園主深厚的文化素養。

網師園不過是以隱居自喻，拙政園則確有歸田園的設想了，其第一代園主王獻臣因不容於朝廷而辭官回鄉，在蘇州一佛寺遺址和低地營造園林。"拙政"二字，取自晉潘岳《閑居賦》："灌園鬻蔬，以供朝夕之膳，是亦拙者之爲政也。"以歸營田園爲生活旨趣。拙政園之所以宜動觀，乃是因爲大，它現在的面積是網師園的六倍，這是後來將附近的其他殘園併入後的規模，但就是原來的精華部分，也比網師園大一倍。爲園之道，疏難而密易，越是開敞的空間，布局越困難，拙政園中部的精華部分正因此才成爲大型私家園林中的優秀作品，園主當時是請著名畫家和書法家文徵明協助規劃，並作圖31幅。

拙政園中部也是以水爲主體，却不像

蘇州拙政園倚玉軒／低矮的曲橋收束了池面，被古樹圍合的倚玉軒成爲觀山看水的幽靜之地。

拙政園與誰同坐軒／遠處和右側是前面提到的倒影樓和水波廊，與誰同坐軒以獨特的扇形平面敞軒形式營造出臨池賞水的空曠幽雅景境，因爲這時亭的右邊也同樣延展出清幽曠遠的池水，扇形軒所在地形似突出池中半島，三面臨水，是絕佳的靜觀之地。

拙政園枇杷園 ／ 月亮門、雲牆、山石和滿園綠色植物，把拙政園遠離池水的"旱景"也塑造得充滿幽幽古意。

網師園那樣讓池水居中。兩座島山將水面分隔，池水由此被分割成迂迴複雜的水面，各式小橋貼水而建，低欄曲折，連通島山，亭閣樓臺或在山頂，或依水邊，而四面景色依園中遠香堂的視景被賦予了不同的畫境。

遠香堂是拙政園中部的主體建築，那裏長窗透空，環視一周而園景如畫，絕無雷同。由遠香堂西望小滄浪水閣，一帶曲水向南逶迤，廊橋小飛虹橫架水面，池岸參差，古木蓊鬱，亭廊棋布，景色層層推遠，幽靜濃鬱如畫。由遠香堂北望，則又是另一番景象，一池寬闊碧水展現眼前，兩山並肩立於池中，滿山翠綠，兩亭點綴山頂，極目處土坡葦叢，野趣橫生。遠香堂的東面則有土山雲牆，把意境帶入山林之趣中。但這畢竟還是靜觀，拙政園的魅力，還得在特定的遊賞路線上慢慢品味。

所謂"蒼古之滄浪亭"，首先是指滄浪亭園史的久遠。蘇州名園中以它的歷史最爲久遠和最負盛名，北宋詩人蘇舜欽是它的第一代園主。要是從那時算起，滄浪亭已有900多年歷史了，只是它到元代即已廢棄，現在的布局是清初所爲，却仍躋於蘇州四大名園之列。

與網師園和拙政園相比，滄浪亭顯得非常特別，園內並無水景，只是突兀一座大假山，山成爲園中絕對主角。亭閣遊廊環山而建，山上土石相間，石徑曲折有致，林木蓊鬱，尤其山下小院中楓楊數株，巨幹撐天，古意森森。

滄浪亭的山巔有一座古樸的石柱方亭，與園同名，石柱上刻有後人集歐陽修和蘇舜欽與滄浪亭有關的兩句詩："清風明月本無價；近水遠山皆有情。"聯中所言之水，正是滄浪亭的出奇制勝之處——借景。滄浪亭園中雖無池水，園外却恰有

中之景以富麗取勝，他說:"我國古代造園，大都以建築物開路。私家園林，必先造花廳，然後布置樹石，往往邊築邊拆，邊拆邊改，翻工數次，而後妥帖。"留園西南部臨池而建的數重樓閣，正是把建築與山水景物的關係處理得出神入化的典範。

蘇州滄浪亭小石山頂的滄浪亭／下面遠處即是臨接葑溪的貼水遊廊。

葑溪活水，於是臨溪建貼水長廊，又以院牆中間隔之，使廊的園內一半遠觀山景，園外一半向牆外挑出，專看葑溪水色，又借助牆間花窗、亭臺和溪流水聲，將遠山近水融為一體。

　　蘇州四大名園之中，唯留園有幸逃過太平天國之役，它至今尚保存當初清晰完整的布局。只是留園的幾任園主多是官僚豪富，對於營造古樸疏朗的山水意境並不十分熱心，留園的山水園景主要集中在西部，若以疊山理水的成就衡量，恐怕難躋於蘇州名園之列。留園的佳絕之處在於園中的建築布局，它擁有蘇州諸園中最寬敞的主廳、最昂貴的用材、最大的庭院山石和最著名的園林建築景觀，陳從周謂留園之華贍，正是言此。華贍，是指園

留園西部的園景，原是幽居在東部內宅後邊的，後來留園名聲在外，多有遊覽之人，園主遂於南部臨街處設置了另一個入口，直通西部園景。但是入口與園林間有50多

蘇州留園"華步小築"／這是建築間過渡空間的小品，幾叢小石和古藤就足以使這面粉牆氣韻生動起來。留園入口處的"古木交柯"也運用了與此相似的造境手法。

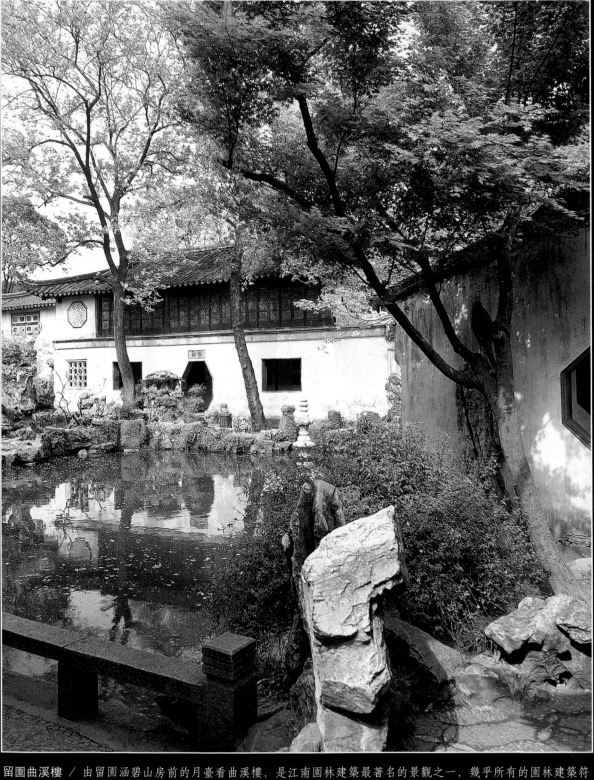

留園曲溪樓 ／ 由留園涵碧山房前的月臺看曲溪樓，是江南園林建築最著名的景觀之一，幾乎所有的園林建築符
號都凝聚在其中，營造出惟江南獨有的園林意境。

米長的一條狹窄幽深的通道，穿行其間，昏暗而略顯壓抑，好像是進入了一條幽暗的小胡同，只是它或曲折或偶一見天，尚使這段路途不顯得索然乏味。終於，前面出現了一片光明，然而眼前卻只見一排漏窗，園中的山容水態在花窗的遮掩中迷濛而幽遠。轉過身來，可以看到迴廊前天井裏一幅精雅的園林小景，一株古樹從花臺中斜向伸展而出，白色光潔的高牆映襯其後，牆上嵌入一匾，爲"古木交柯"——留園的第一景就這麼如畫地展現在面前， 在這裏，粉牆成爲畫紙，與虬曲的枯樹融合成一幅立體小品畫卷。

但是留園給人的初步印象仍是拘謹、小巧。古木交柯廊與旁邊的綠蔭軒有窗洞相接，進去以後，才發現古木交柯廊的漏窗在這裏變成了敞榭，曲欄臨水，園中山容水態盡在眼前，一幅開闊生動的自然景觀令人眼界大開。這種曲徑通幽的戲劇性效果的渲染是中國古典園林常用的手法，留園確實是其中最爲誇張和成功的。

再往前折路而行，是園中西部賞景的主要建築明瑟樓和涵碧山房，在那裏，留園的山水園林風光更是展露無遺。如果從這裏回望來路，在古木交柯廊和綠蔭軒的左側，舒展地鋪排了一列樓廊，當中的曲溪樓端莊清秀，屋頂檐角翼然翹起，大面積的粉牆被花窗裝點，又烘托著樓前的嶙峋山石、參天古木。曲溪樓身後樓閣疏影重重，周圍綠蔭軒、明瑟樓、涵碧山房飛檐

相映，中間一池碧水，樓閣倒映水中如畫，使曲溪樓風韻倍增。這一帶不僅是留園的最佳景區，也是蘇州園林甚至中國古典園林的最著名的園景。

由曲溪樓折向西樓，過清風池館，就來到了留園也是蘇州諸園中最宏闊華貴的主廳——五峰仙館。五峰仙館的梁柱爲楠木，廳堂不施斗拱，門窗栗色，裝修精雅細膩，與北方豔麗輝煌的宮殿相比，完全是另一番情趣。這裏是西部景園和東部宅園的交匯處，也是它們共同的

留園五峰仙館 ／ 這是園中乃至江南園林中最爲尊貴的建築，梁柱全部爲楠木裝修，但是不施彩畫，保持本色的古雅，室內裝飾和家具的素雅與室外園林的格調相契合，給人深刻印象。

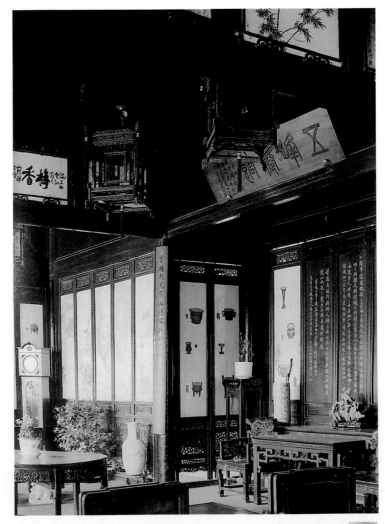

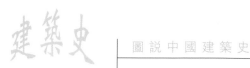

高潮。

如果從東部入園，那就完全是另一番景象了，那裏重重小院交相錯落，景致於細微處見精深，與西部的大起大落形成反差，建築成爲園中絕對主角。蓊鬱的林木在這裏變成庭前的幾株芭蕉，丘山更濃縮爲一峰峰獨立的太湖石，其中就有蘇州園林中最著名的冠雲峰。

怪石，尤其是太湖石，一直是中國古典園林中的重要語言，宋代文學家如蘇東坡、書法家如米芾都是愛石成癖。古人愛石，是認爲它爲"天地至精之氣"，"雖一拳之石，而能蘊千年之秀"。把這種想法推展開去，就是由一石而見山川丘壑，在那些不宜爲丘山池水的地方，一峰怪石就足以象徵自然了。

留園冠雲峰／與蘇州清代織造府瑞雲峰、上海豫園玉玲瓏和杭州竹素園皺雲峰齊名，是江南私家園林置石的代表作，高5.6米，爲蘇州諸園現存湖石之冠，相傳爲宋花石綱舊物。

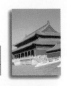

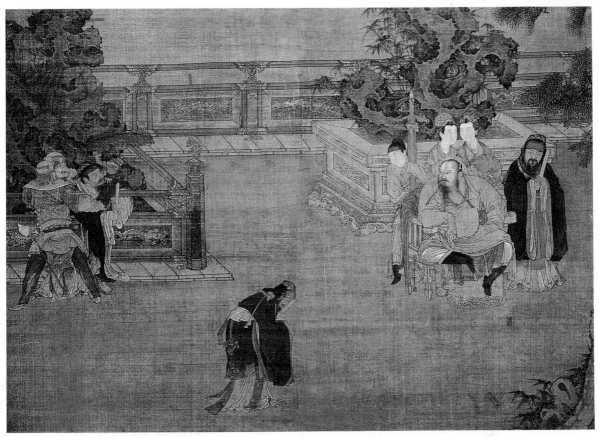

米芾把太湖石的美概括爲瘦、皺、漏、透，後人又補上痴、清、醜、頑、拙，據説冠雲峰是達到所有這些標準的極品，它不僅是庭前的點綴，本身也成爲真正的藝術品。西方人看到中國園林中的太湖石，馬上就會與他們非常現代的抽象雕塑對上號，安德魯·博伊魯就敏鋭地發現：“(中國)園林的自然元素就是：泥土本身和它的堆砌，水、石塊和岩石，沙，樹林和灌木，花及苔蘚。少許草或者沒有，草坪是從來不用的。崇尚奇形怪狀的石頭是中國的一種特殊的傳統，它本來的功能就是藉此作爲中國風景中山巒起伏的縮影⋯⋯也許是把它們看作爲一種自然形成的抽象雕刻。”

在江南,以私家園林著名的城市除了蘇州，還有曾經輝煌一時的揚州。揚州名園的興盛有賴於隋代開鑿大運河而使之成爲南北水路交通的樞紐，從那時起揚州建園熱情一直不減。尤其入明以後，揚州重新成爲交通要道和淮鹽集散地，經濟實力大增，並由此帶來建園熱潮，所謂“園林之勝”“甲於天下”的美稱，即指當時盛況。到了清代，在乾隆數下江南的影響下，地方商紳更是競相建園，以期得到“御賞”，使瘦西湖兩岸園林交錯、亭塔相映，聲名更勝蘇州。

瘦西湖一帶曾經是揚州著名的園林群落所在，這裏其實並沒有湖，只有兩條山間流下的河水，在西郊

折檻圖軸(局部) / 這幅宋畫形象地描繪了太湖石在庭園中的重要作用。它們或被供奉於精雕的須彌石座上，或被圍護在木欄杆裏面，或點綴在古木邊，本是自然天成的石頭，被昇華爲可以從不同角度和視點觀賞的“抽象雕塑”。

揚州五亭橋 ╱ 建於清乾隆二
十二年(1757年)，跨於瘦西湖
上，石橋平面爲工字形，四隅
建有單檐四方攢尖亭，擁圍
著中央重檐方攢尖亭，是現
存古代著名的石拱橋，也是
構成瘦西湖一帶公共景觀的
重要部分。

揚州蓮性寺白塔 ╱ 建於清乾隆中
期，是構成瘦西湖一帶公共景觀的
另一個標誌性建築。蓮性寺白塔與
北京妙應寺白塔和北海白塔(尤其後
者)很相似，塔身高大，寶瓶形塔身
更爲輕靈秀麗。

揚州個園夏山 ／ 以山洞鐘
乳營造 "夏山蒼翠如滴" 的
意境。

揚州個園夏山 ／ 由池對岸看夏山，
亦多姿如畫，見出造園者著意 "夏山
宜看" 的苦心。

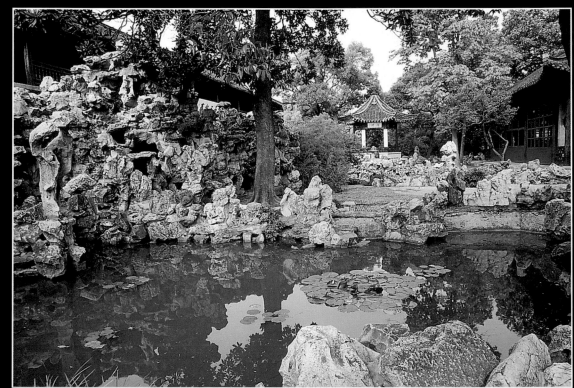

個園秋山 ／ 以黃石堆疊出蒼勁凝重的山形，是"秋山明淨如妝"意境的再現。

形成縱橫交錯的河溝。水是園林的命脈，這近水遠山的難得佳境成為歷代造園匠師施展才華的寶地，最終形成小院相套、層層相屬的總面積達1000多畝的帶形園林群。更借助寺廟園林、祠堂園林和書院園林的呼應，使瘦西湖30里景觀綿延如水墨山水長卷，五亭橋、蓮性寺白塔和吹亭三個公共景觀是其中的高潮。

個園是揚州現存園林中最著名的，因園中多竹、竹葉形如"個"字而得名。個園入口在兩幢宅院之間的窄巷盡頭，未入園門就見綠竹成蔭，又有石筍點綴其間，映在白粉牆上，渲染出江南園林特有的筆墨意趣。如果事先沒有了解，一定會以為個園是以竹或植物的經營取

勝，其實園門口的竹林和石筍乃是個園四景中的第一景——春景，幾叢山石不過是個園宏大主題的前奏。個園實際上是以疊石意境深邃、技法高妙著名的園林，它占地僅9畝，卻以不同色澤、質地的山石堆疊出春、夏、秋、冬四季山景，既曲徑通幽又大氣磅礴，可謂江南私家園林中堆石藝術的代表作。

入園繞小山北行，過宜雨軒和池水，西側是以灰色湖石疊成的夏山，古畫論云"夏山蒼翠如滴"，此山營造夏意的手法是湖石的玲瓏剔透、清流環繞，又流經岩洞，洞中鐘乳高懸，透出絲絲涼意，更有山上綠樹成蔭，烘托出夏山的奇石多姿。秋山與夏山相對映，而全以黃石堆疊，數峰拔地而起，氣勢雄偉

剛健，是全園的最高點和主景。秋山之佳境不僅在於山勢，且道路的設計亦獨到，蹬道多在洞中，沿道盤旋而上，則"時洞時天，時壁時崖，時澗時谷"，秋山繞園半周而氣象萬千。位在秋山東峰邊透風漏月廳南的冬山，是用宣石(雪石)幾株叢置，以晶瑩白石構成冬日雪山皚皚的意象，這是與石筍點綴的夏山相同的象徵手法，構成全園四景主從有別、疏落有致的韻律感。冬山背後的牆面正對著常年主導風向，開了四排小圓洞，以"凜冽"的風聲愈加渲染了冬景的氣氛，是江南園林中以聲色營造意境的範例。更有意思的是冬山的西牆有兩個圓形漏窗，從那裏遙望，園門的竹影和春山石筍又現眼前，形成四季往復的絕佳意境，吳肇釗謂之"旨趣新穎，結構嚴密，是中國園林的孤例"。

寄嘯山莊是揚州另一處以山石勝的園林，而且奇山四圍，意境更為幽險，有城市山林氣氛，故謂之"山莊"。此園的池水和水心亭也是怡人的景致，但終不若主體假山令人難忘。

瘦西湖一帶的揚州園林曾以理水而名冠江南，"兩堤花柳全依水，一路樓臺直到山"的名句正反映了揚州那以水景勝的園林。道光以後，隨著江南經濟中心的轉移，瘦西湖一帶水景園林日趨衰落，現存的城內的個園和寄嘯山莊反而以疊

揚州寄嘯山莊(何園) ╱ 園在揚州城內，由於四周被高大樓樹圍合，視野和意境均受影響，但是池中臨水小亭仍使園景生動起來，構成充滿建築意韻的園林景觀。

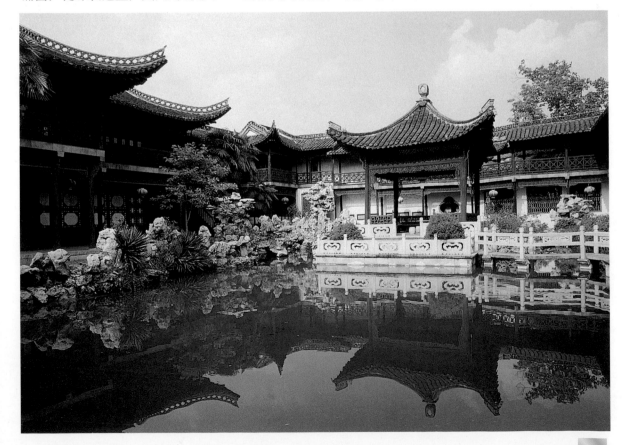

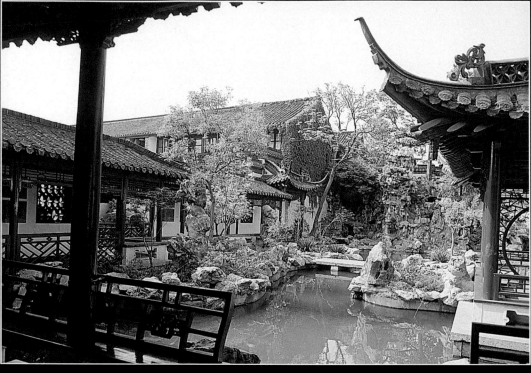

揚州片石山房 ／ 依然是以山石建築而聞名，只是身居鬧市，建築過於擁塞，清幽之境尚難附著。

江蘇無錫寄暢園東部 ／ 水景幽曲濃郁，建築與古木相間有致，又遠借錫山及龍光塔，意境疏落曠遠，
是江南園林中的借景佳作。

南京瞻園 ／ 也以假山石著名，傳爲明中山王府遺物。

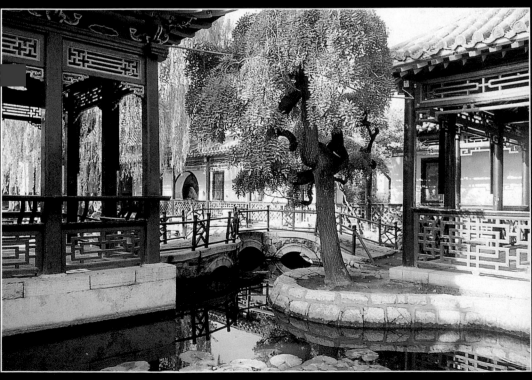

山東濰坊十笏園 ／ 乍看與江南園林頗相似，但已顯得俗麗，屋檐、牆面與木結構彩飾均已顯現北方特色。

山而著名，將園林城市的美名讓給了復又居上的蘇州。

無錫寄暢園也是江南園林中的難得佳作，它始建於明正德年間，舊名鳳谷行窩，是户部尚書秦金的別墅，明隆慶年間改現名。寄暢園一直到清代仍享有盛名，康熙、乾隆南巡時都曾駐蹕此園，乾隆更有詩云："獨愛茲園勝，偏多野興長。"這樣一座名園與其他江南名園一樣，在咸豐年間毀於兵亂，所幸後來重建基本保持了明時布局遺意，沒有蘇州、揚州許多名園中建築過於擁塞的弊病。

西依高峻的惠山，東南又有錫山，錫山頂上更有龍光塔，寄暢園首先在選址上就很得地利。而且假山石就取自惠山，堆山雖不高却有脈絡主次，恍若惠山的延續，加上山間灌木和惠山溪水，形成西部以山爲主體的壯觀氣勢，遠處的龍光塔和惠山增加了景深，是江南私家園林中難得見到的借景範例。

寄暢園的東部以水景爲主，池面闊大而曲折，又以小橋、知魚檻和鶴步灘橫架或凸於池中，使水面若斷若續，層次豐富。池岸古木高大茂盛，與間或顯露的亭橋倒映水中，盡顯"自然"逸趣。

除了北方的皇家園林和江浙一帶的私家園林，著名的古代園林還有川西名園、嶺南庭園和西藏的羅布林卡。

北京恭王府花園／恭王府花園與江南園林最大的區別是有明顯的軸線貫穿，布局於表面的曲水幽徑中隱含著富麗莊重的府邸情調。

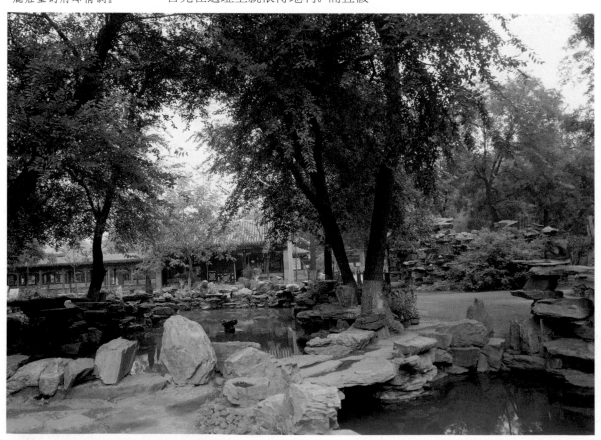